冰 下 的 萬 物 論

YURI!!!
ON ICE

Yuri!!! on ICE
研究會 著

① 我所得到的Love&Life
Yuri!!! on ICE 劇情分析

Yuri!!! on ICE 時間年表

劇情分析

勇利的愛與成長

維克多的愛與生活

尤里的愛與夢想

世界頂尖選手的愛與挑戰

冰知識!!!①

那些年,我們看過的花滑漫畫

② 冰上築夢的勇者們
Yuri!!! on ICE 角色分析與人物藍本

角色心理分析

世界第一玻璃心——勝生勇利

069 068 061 056 046 034 015 011 008

重新學習愛的滑冰之神 —— 維克多・尼基弗洛夫 077

成長中的冰上猛虎 —— 尤里・普利謝茨基 083

冰上樂園的夢想家 —— 披集・朱拉暖 088

成熟性感的長年對手 —— 克里斯多夫・賈科梅蒂 091

It's J.J. Style —— 尚・傑克・勒萊 094

剛毅木訥的哈薩克英雄 —— 奧塔貝克・奧爾丁 097

「心碎」的乖巧學生 —— 格奧爾基・波波維奇 100

守護妹妹的騎士 —— 米歇爾・克里斯畢諾 102

個性溫和的技術型選手 —— 艾米爾・尼可拉 104

嚴謹精確的冷面努力家 —— 李承吉 106

開朗陽光的粉絲對照組 —— 南健次郎 108

肩負民族使命的雀斑男孩 —— 季光虹 111

為音樂而活 —— 雷奧・德・拉・伊格萊西亞 114

附論：當個好教練！維克多與雅科夫的教練生涯 116

劇中人物藍本

勝生勇利／維克多・尼基弗洛夫／尤里・普利謝茨基／披集・朱拉暖／克里斯托夫・賈科梅蒂／尚・傑克・勒萊／奧塔貝克・奧爾丁／艾米爾・尼可拉／米歇爾&莎菈・克里斯畢諾／南健次郎／季光虹／雷奧・德・拉・伊格萊西亞／米拉／雅科夫與莉莉亞／其他：切雷斯蒂諾、村元與特邀本尊客串演出的角色等 118

冰知識!!!②
〈Yuri on ICE〉的祕密「音訊」

③ 你難道不想看我跳出GOE＋3的4F嗎
花式滑冰男單觀賽指南

動畫鑑賞必備！從編舞構成到分數計算的花滑知識入門

花式滑冰男單基礎講座
花式滑冰比賽流程
花式滑冰曲目構成要素
花式滑冰分數計算規則

國際花式滑冰賽季、賽事流程
五分鐘看懂勝生勇利的競技滑冰人生

台灣花滑協會葉啟煌教練、葉哲宇選手訪談
Taiwan!!! on ICE 南國島嶼的滑冰夢

144　　148　149　151　161　　170　　180

2018年更新規則補充

花滑部分專有名詞對照表 188

冰知識!!!③

美麗表演服背後的小故事 190

冰知識!!!③ 192

④ 維克多，帶我去觀光吧

Yuri!!! on ICE 聖地巡禮

橫越歐亞大陸的冰上軌跡 —— YOI聖地巡禮地圖 196

日本篇　九州 —— 勝生勇利的故鄉 198

中國篇　北京 —— 中國分站賽會場 223

俄羅斯篇　莫斯科、聖彼得堡 —— 冰上悍將們的故鄉 226

西班牙篇　巴塞隆納 —— 愛與成長的決戰之地 238

冰知識!!!④

極限三小時！勇利與維克多的巴塞隆納逛街路線大調查 254

⑤ 冰下的一切，我們也稱之為愛

台灣Yuri!!! on ICE 迷現象

粉絲1號 Tecscan ── 同人是寫給原作的情書 — 258

粉絲2號 urka ── 維克多全身上下都很迷人，鼻孔也是 — 263

粉絲3號 嵐星人 ── 這是一部會讓人相信愛情的作品 — 270

粉絲4號 Q子 ── 《Yuri!!! on ICE》讓二、三次元界線變得模糊 — 277

粉絲5號 茵酷幽 ── 想要實現尤里「希望得到好朋友」的心願 — 284

粉絲6號 七比 ── 回過神來已經在聯絡活動場地了 — 290

粉絲7、8號 雪晏＆千賀 ── 勇利的眉毛和維克多的禿……高髮線 — 297

專家開講 台大外文系／趙恬儀教授 **全球化的Yuri!!! on ICE迷現象** — 305

冰知識!!! ⑤ Yuri!!! on ICE的歐美同人文化 — 320

本書授權圖片索引 — 328

1

我所得到的 Love&Life

Yuri!!! on ICE 劇情分析

Yuri!!! on ICE 時間年表

※註：以下日期皆配合現實花式滑冰2015-16 / 2016-17兩個賽季比對推測，供讀者參考，動畫中並未說明各比賽的確切日期。

Title	Start	End	Description	Episode
索契大獎賽決賽	2015/12/10	2015/12/13	☛勇利在決賽中失利，並拒絕和維克多合影。	第1集
第10集 ED	2015/12/13		☛醉酒的勇利和尤里等人展開鬥舞，對維克多提出：「Be my coach——」的請求。	第10集
全日本錦標賽	2015/12/24	2015/12/27	☛勇利再次慘敗！沒能獲選四大洲和世錦賽資格。	
世界錦標賽	2016/03/26	2016/04/03	☛俄錦賽與歐錦賽連霸後，維克多來到日本代代木參加世錦賽。	
九州長谷津	2016/04/01		☛勇利完成大學學業，回到老家休養。	第1集
			☛在世錦賽男子自由滑當晚，勇利於冰堡試滑〈伴我身邊不要離去〉。	
	2016/04/10		☛勇利的試滑影片被西郡三胞胎誤傳至網路，引發熱議。	
			☛維克多出現在烏托邦勝生，對勇利表示從今天開始擔任他的教練。	
	2016/04		☛勇利開始進行減重訓練。	第2集
			☛尤里追至日本，要維克多兌現為其編舞的諾言。	
			☛維克多分配二人Eros和Agape的節目，承諾答應『溫泉!!! on ICE』發表會獲勝者的任何要求。	
溫泉!!! on ICE	2016/04		☛勇利將Eros的課題定義為「豬排丼飯」，並以「誘惑美男子的美女」詮釋。	第3集
			☛尤里在瀑布修行時體悟到，Agape等同於爺爺的奉獻之愛。	
			☛『溫泉!!! on ICE』中勇利獲勝，尤里回到俄羅斯備賽。	

Title	Start	End	Description	Episode
訓練備賽	2016/04	2016/09	☞勇利與維克多產生隔閡，直至二人海邊詳談、打開心扉。 ☞師生共同完成長曲〈Yuri on ICE〉的編排。 ☞尤里受教於莉莉亞，進行芭蕾基礎訓練。	第4集
中四國九州地區賽	2016/09/24	2016/09/25	☞師生前往福岡參加選手權大賽。 ☞勇利不顧維克多的阻攔，執意維持原跳躍構成，創下個人最佳紀錄，大幅擊敗南健次郎選手等人。	第5集
大獎賽前日本記者會	2016/10/02		☞公開本賽季的主題是『愛』，勇利宣言會用大獎賽的金牌，向觀眾證明。	
大獎賽中國分站賽	2016/11/04	2016/11/06	大獎賽中國分站賽	
	2016/11/04		☞師生前往北京參加大獎賽首戰。 ☞短曲分數，勇利暫居第一、波波維奇第二、雷歐第三、披集第四、克里斯第五、季光虹第六。	第6集
	2016/11/05		☞因賽前壓力，勇利和維克多發生爭執，隨後勇利挑戰長曲4F跳躍，被維克多驚喜飛撲在地。 ☞披集獲得分站賽金牌，勇利贏得銀牌、克里斯銅牌。	第7集
大獎賽俄羅斯分站賽	2016/11/25	2016/11/27	大獎賽俄羅斯分站賽	
	2016/11/25		☞維克多以教練身分回到母國莫斯科，陪伴勇利參加分站賽。 ☞短曲結果，J.J.排名第一、勇利第二、尤里第三、李承吉第四、米歇爾第五、艾米爾第六。 ☞接到馬卡欽送醫的電話，勇利希望維克多回去日本探視。	第8集
	2016/11/26		☞維克多離開俄羅斯，由雅科夫代理教練協助勇利參賽。	第9集

Title	Start	End	Description	Episode
大獎賽 俄羅斯 分站賽	2016/11/26		☛J.J.王者之姿縱橫全場，尤里充滿氣勢無失誤演出，米歇爾與妹妹決絕分離，三人各自獲得金銀銅牌，勇利以第四名的積分，勉強躋身決賽資格。	第9集
	2016/11/27		☛回到福岡機場，勇利和維克多擁抱約定：「直到引退之前，我的事都拜託你了。」	
決賽前夕 特別篇	2016/12/07		☛決賽前夕，勇利請維克多帶他去市區觀光，購買對戒作為師生象徵的護身符。	第10集
			☛奧塔貝克助尤里解圍，兩人結交為好友。	
			☛晚間眾選手一同聚餐，席間較勁的意味一觸即發。	
大獎賽 巴塞隆納 決賽	2016/12/08	2016/12/11	巴塞隆納大獎賽決賽	
	2016/12/08		☛賭上一切、更改跳躍種類的勇利失敗觸冰。	第11集
			☛尤里創下短曲世界紀錄，各選手也發揮高水準的實力，沒想到J.J.突然失常，由尤里暫居第一、奧塔貝克第二、克里斯第三。	
			☛賽後勇利提出終止與維克多師生關係的決定。	
	2016/12/10		☛抱持最後一戰的決心，勇利無失誤演出打破維克多保有的長曲得分紀錄。	第12集
			☛眾選手鬥志被激發，尤里用雙手高舉的技術挑戰，榮獲金牌，勇利名列銀牌、J.J.銅牌。	
	2016/12/11		☛師生二人皆決定復歸花滑，用〈伴我身邊不要離去〉演出雙人表演滑。此後，勇利也將訓練基地移至俄羅斯聖彼得堡。	

劇情分析

由日本動畫公司MAPPA製作的原創動畫——《ユーリ‼ on ICE (Yuri!!! on ICE)》，以花式滑冰運動競技為主題，配合國際花滑總會（ISU）舉辦的花式滑冰大獎賽時程，於秋季開播，自2016年10月5日播映至同年12月21日，全篇共一季，總集數十二集。

故事講述主角勝生勇利首度挑戰花式滑冰大獎賽總決賽（Grand Prix Final）失利，至隔年新賽季展開，重整旗鼓，再次進入大獎賽決賽一年間的經歷，劇情約略可以分為三個階段：

一、勇利的再起：知曉了愛

故事開頭說明了勝生勇利身為日本花式滑冰男子單人特別強化選手的背景，並藉由維克多‧尼基弗洛夫和尤里‧普利謝茨基兩大角色登場，讓觀眾從勇利與兩人互動的過程中，逐漸熟悉主要角色們的性格。見到維克多以一個中介的教練身分，指導姓名同音的勇利（Yuuri）與尤里（Yuri）進行『溫泉三 on ICE』表演對抗賽。

『溫泉三 on ICE』表演賽結束後，尤里離開日本，勇利和維克多正式進入學生與教練的學習關係，訓練上精進技術、人際上彼此磨合，歷經勇利單方面逃避、雙方敞開心扉溝通的過程後，兩人達成共識的當下，勇利更深層的面貌也被帶了出來。觀眾不再受限於勇利沒有自信的

表述，維克多的承諾與長谷津親友的支持，呈現出一股強大而溫暖的力量，不但勇利本人受到鼓舞，故事視角也從勇利逐漸擴及其他人的反應，讓觀眾得以拼湊細節，了解勇利在動畫第5集結尾，宣言「知曉了愛」的情感來源。

動畫標題「Yuri!!! on ICE」也由此確立，Yuri可以是尤里，代表新世代選手的熱情生命力；Yuri同時也是勇利，代表年長選手遭逢挫折的困境；而維克多則介於兩人之間，既和尤里一樣，具備從青少年時期就嶄露鋒芒的才華，和想奪得獎牌的野心，卻也與勇利相同，圍於運動競技的年齡限制，面臨引退與否的重大抉擇。於此同時，與標題相符，以勇利花滑人生的「愛」為主題的比賽原創曲──〈Yuri on ICE〉，更是貫穿整個故事，成為連接著勇利、尤里、維克多三個重要角色相互影響的關係線。

二、賽事進行：愛與成長

從第5集開始，動畫以一集進行一場比賽的方式，描述勇利一路所參加的中四國九州地區賽、大獎賽中國分站賽、俄羅斯分站賽及西班牙總決賽。隨著比賽進行，觀眾也看見其他不同國家選手的精湛演出，以及曲目中蘊含的願景與抱負。接續著「愛」的主題，動畫帶領觀眾深入花式滑冰賽季的真實場景，從選手們對抗比賽壓力的表現，在表演中詮釋自我之「愛」的主題，對照各選手的訓練過程、生活經驗，讓整體故事不只侷限在少數主角的奮鬥史，而能更廣泛地看到頂尖花式滑冰選手的諸多面向，使劇情更加多元、豐富。

此外，主角勇利也在教練維克多的協助下精進了跳躍技術，並試圖克服自己缺乏自信、心理

12

素質不夠強等缺點。隨著劇情發展，勇利的表演層次也逐漸提高，最終懷抱著背水一戰的引退決心，為了實踐奪牌的渴望，挑戰了超越憧憬偶像的跳躍構成。

故事一邊講述主角的成長，一邊展現諸多配角如何透過表演，處理自身「愛」的形式。主線推進劇情，同時又多元並陳地展現豐富的世界觀，並透過勇利線與尤里線不斷相互對照，再次強調了『愛與成長』的課題，使觀眾能夠從眾多選手的愛中找到共鳴。

三、挑戰與傳承：愛與生活

劇情推展到大獎賽決賽前的動畫第10集顯得相當特別，一別前面的勇利視角，而是首度以維克多的角度來闡述故事，揭露許多觀眾受勇利視角影響而忽視的細節。並進一步藉由維克多前滑冰選手的身分，再度呼應年長競技者所面臨的不安與徬徨。

世界頂尖的滑冰選手，不約而同將競技滑冰比喻為「活在冰上」。這是一群把生命奉獻給滑冰的人們，他們用所有的時間練習，並努力控制體態，只為了讓自己在冰上看起來更美、跳得更高。然而，當面臨體能巔峰不再，不得不引退的時刻，過往只為滑冰而活的人生，又該何去何從？這正是維克多所面對的困境。為此，維克多將這些他曾因過於專注滑冰而缺失的事物稱為──「愛與生活」（Love & Life），自競技者的角度脫身而出，回歸自我，利用休賽一年的時間，重新端詳日常周遭忽略已久的情感。在這段期間內，透過不斷自我審視，以及對勇利和尤里的經驗傳承，維克多尋找到了新的答案。

在最後的總決賽當中，15歲的尤里獲得成年組金牌。年輕選手的勝利，與24歲的勇利掙扎於

是否引退形成強烈對比。兩人各自對應了競技生涯的初始與結束，卻共同懷著對滑冰的熱忱，亦敵亦友，先後打破維克多短曲和長曲的傳奇紀錄，將花式滑冰提升至下一個等待後人挑戰的高度，並激起維克多的鬥志，使其決意復歸競技。

上述從勇利單一主軸，至維克多與尤里輔助，最後到眾角色加入一同演示，達成精彩大獎賽決賽的故事中，沒有明顯的反派立場，也沒有針鋒相對的場面或戲劇化的轉折[1]，反而是將每個人心目中對「愛」的定義，透過競賽曲目詮釋出來，展現出全面又細膩的花式滑冰賽季樣貌。

接下來，將以勇利、維克多、尤里三大角色為中心，更進一步討論劇情中「知曉了愛」、「愛與成長」、「愛與生活」的主線是如何鋪陳、交錯，如何成就了個人夢想，以及人與人之間維繫的緊密關係。並在結尾，與其他選手「愛」的情節相互對照，試圖探討《Yuri!!! on ICE》「以愛為名」的世界觀。

勇利的愛與成長

最初喜愛滑冰的心情——勇利的挫折與轉機

在動畫劇情第一個階段當中，勝生勇利的旁白佔了相當大的篇幅。他描述自己為「隨處可見」、「輸得一塌糊塗」的選手，因為比賽失利未被選入世界錦標賽和四大洲賽，就此提前結束賽季，並在完成大學學業後，一臉圓潤地回到五年未見的長谷津老家。

和意外到訪、直率大方的維克多‧尼基弗洛夫相比，喪氣又羞赧的勇利總是下意識地和維克多拉開距離。雙方交流持續碰壁，卻又不是真的討厭想拒絕對方，這種不上不下的矛盾，累積到第4集時一口氣迸發出來：勇利不顧可能帶給憧憬已久的偶像負面印象，謝絕維克多所有與滑冰無關的接觸，終而影響到訓練本身。

這段雙方性格的磨合過程，是在比賽主線之外相當特殊的橋段。一方面削減維克多從天而降的衝擊，使他除了神祕感外又帶上親切的印象；另一方面則帶出主角勝生勇利的性格，顯示他

1 《Yuri!!! on ICE》藍光DVD第1卷附錄及《YURI!!! on LIFE》訪談內，原案久保光郎和山本沙代老師的討論都有提及：比起讓選手負傷的情節，希望能將這個作品設定為承受周圍壓力和期待，在溫柔的人們身邊，慢慢展開煩惱的故事。再者考量於篇幅不足，如果讓選手於賽季前半受傷就沒辦法演出席大獎賽，因此希望發展負傷之外也能推展劇情高潮的趣味性。此外，基於不想出現會讓人責備的特定人物，並沒有創造出敵對角色。

並非平板地接受一切，而是藉由使自己產生「罪惡感」的行為，突顯維克多這個人物對勇利而言，既不能推拒、但又不知道如何對待的獨特性，形塑劇情前半段的轉折點。

勇利在長谷津的海邊曾說：「遇到了維克多後，一切都**變得**不一樣了。」這樣的「改變」，首先可以從勇利**滑冰的初衷**看起。

勇利11歲時，和優子一起看了維克多青年組優勝的比賽轉播，從此成為死忠粉絲。青梅竹馬兩人一同模仿維克多的節目，把飼養的貴賓犬取名為維克多，甚至為了達到維克多的境界，勇利就此踏上職業競技之路，成為日本花式滑冰王牌選手。儘管對維克多的憧憬，看似是勇利走向花滑賽場的主因，但沒有美奈子老師的勸誘，或是優子提及「希望能早一點看到勇利和維克多同場競技」的期許，勇利或許也無法獨自一人走得這麼遠。這段沒有利害關係，純粹追隨偶像、享受滑冰的日子，在第1集的回憶片段，被勇利稱為：「最初喜愛滑冰的心情[2]。」

依靠這份初衷，勇利終於晉級至大獎賽索契總決賽，以競技者身分，與維克多站在同一個冰場上。然而比賽失利，維克多也認認出他的選手身分，誤以為勇利是索討合影的粉絲[3]，使他的內心充滿沮喪。他不但辜負親友的期待，一人在異鄉耗費了大量資源與時間，卻仍舊沒能獲得名次，甚至失去了最初喜愛滑冰的快樂，心愛寵物狗「小維」的過世，更宛如是懲罰他為了滑冰而不顧家人的慘痛代價。在這個失敗的谷底，勇利面臨的不僅是心理抗壓建設的問題，更開始思考引退的可能性[4]，如果滑冰無法成就自我、滿足支持者期待，是否還要堅持競技之路？站在人生分歧點的勇利因此反思：「我要一個人繼續滑下去，為此，有什麼是必要的呢？」

此時，維克多‧尼基弗洛夫的出現讓眾人非常驚喜，既具備世界頂尖選手的實力，又是勇利多年來憧憬的偶像。作為勇利的教練，維克多對勇利來說有足夠的特殊性，讓勇利決定再給自己的滑冰賽季一次機會。

劇情進展至此，維克多帶給勇利兩個巨大的改變，第一個是從打算引退到決定再挑戰，「人生機會」的改變；其次，是在和維克多相處過程間，勇利第一次產生了想跟人主動維繫關係的心情，亦即「人際交流」的改變。

然而，面臨生涯與人際關係上的劇烈變化，性格內斂的勇利沒辦法在短時間接受一切，面對維克多本人，反倒因為過於謹慎而退縮，最後演變成動畫第4集的全面逃避。對於勇利這樣的態度，維克多並沒有氣惱，反而用聖彼得堡的海鷗舉例，將海鷗比喻為自己習以為常卻不曾留意的事物，那麼勇利的身邊，是否也有某些真實存在，但被忽視的事物呢？

2 有一說法，由西郡優子的年紀回推，勇利高中畢業離開長谷津的時刻，恰巧是西郡家三胞胎女兒（現年6歲）誕生的年份，愛慕「冰之城堡的女神」已久的勇利，是否感到沮喪呢？即便在前往底特律留學前就讀於日本紀伊學院大學的勇利，相隔五年都未曾回鄉探望家人的原因究竟是？

3 《アニメージュ 2017年3月号》作畫監督平松禎史的訪問表示，勇利戴上眼鏡、撥下瀏海的亞洲面孔看起來過於年幼。

4 基於諸岡久志記者的詢問衍生的想法是：由於當時勇利大學尚未畢業，且23歲退役的選手不在少數，另外關於勇利滑冰金援來源，是否為長谷津當地企業贊助的資金，而在無法取得更佳成績的狀態下，勇利背負著相當大的壓力呢？

維克多一時間沒能認出勇利的機率相當大。

逃避、理解、接納——勇利認識愛的過程

被維克多這個無所不問、無處不跟的好奇寶寶闖入生活與內心，對勇利長期以來內向、封閉的人際相處來說，就像是一場劇烈的超級旋風。而維克多在試圖去認識他的過程中，也不斷將勇利人際關係上的盲點，直接或間接地呈現給本人看：

（一）勇利是被愛的

在家鄉，長谷津冰堡的大門永遠為勇利而開，不分時間早晚，都不會拒絕他的練習要求。當勇利想躲避時眾人不會試圖靠近，在勇利執拗時不曾責備。物質上，父親、母親、姊姊提供金錢支援；心理上，優子和豪則是無條件給予友愛的協助，美奈子老師更是一有機會就跨海親至勇利的比賽現場加油。

乍看孤軍奮戰的勇利，背後卻充滿家人、朋友、師長的支持。滑冰選手的養成需要耗費大量資源，若連追求夢想的基本條件都無法滿足，勇利肯定無法一個人走到今天。同時，不讓勇利感到壓迫，讓他在滑冰路上能夠隨心所欲的，正是所有親朋好友的愛與包容。

（二）突破和人溝通的防線沒有這麼困難

動畫第 4 集中，勇利為了自由滑的選曲糾結許久，才在維克多的要求下致電前教練切雷斯蒂諾。過去從未主動向教練表達選曲想法的勇利，明明嚮往能和維克多一樣，親自為自己的節目編舞，卻一次也未曾嘗試過，更沒能坦承地向切雷斯蒂諾教練道歉。

18

此時，維克多要勇利相信自己的判斷，不畏提出意見，不輕易被人左右，正如維克多不在乎他人對自己轉任教職的看法，僅是做自己認為是正確的事情。

那些維克多嘔欲與勇利分享的私人經驗並不是純粹閒聊，而是維克多自己心目中理想的師生關係，應該藉由資訊分享、理解彼此的防線，打好暢所欲言的溝通基礎[5]，學生與教練之間才能互相取得全盤信任。

在維克多的過度熱情下[6]，勇利反而察覺到親友多年來不過份接近，是他們無形的溫柔。了解到正是親友的關愛支持著自己，他才能安心地離鄉背井追逐夢想。因此，為了坦然接受維克多的好意，就必須突破自己的心防，打從心裡接納一直以來最崇拜的維克多。

隨後，兩人握手達成共識。在學生身分上，勇利願意坦承跳躍技術上的弱點，請維克多教導自己尚無法掌握的跳躍；人際關係上，兩人也藉由玩鬧的肢體碰觸突破隔閡[7]，真正地平等相對。比起和前教練切雷斯蒂諾之間的相處，一樣是關心勇利，要他更加重視自己、不要理會網

5 兩人主要以英文溝通，勇利在底特律留學過而精通英文。另外人物設定上，除了俄文外，維克多還擅長法文對談，這也是第12集內，他與配音嘉賓——史蒂芬·蘭比爾用法文對談的緣故。

6 對比勇利在底特律時婉拒他人的擁抱，維克多不屈不撓的邀請某種程度上更具有侵略性。並時常以「你不聽教練的話嗎」來要求勇利妥協。

7 《PASH! 2016年12月号》久保光郎老師於訪談中表示，動畫第4集勇利戳維克多髮旋一幕，有二人關係變化的意味存在，代表在勇利眼中，維克多終於「從天上降臨人間」的感覺。

路上的評論，但勇利自己是否敞開心扉接納，同樣的話語卻帶來截然不同的效果。

勇利最終不再排斥分享內心的想法後，師生共同創作了〈Yuri on ICE〉──這首代表勇利滑

冰人生長曲的編舞，同時勇利直言，想用「愛」作為本賽季表演的主題。

知曉了愛而更加堅強的勇利

動畫第5集的記者會訪問中，勇利宣稱他比賽主題的「愛」，不是能簡單化約成「戀愛」的情緒，而是維克多帶給他全新的視野後，再度檢視親友、家人於滑冰事業給予的付出，以及他與維克多這奇蹟似的聯繫，所湧上的難以言喻的情感。

被維克多教導的機會不可多得，作為粉絲的他是多麼開心、甚至在夜晚難以入眠，但為了掌握這個機會，不善強求的他必須與從俄羅斯追著維克多而來的尤里競爭，努力詮釋和過往形象相反的情慾題材，在表演賽中取勝。

當一切的關愛不再是天經地義，而是非得由自己去表達、去展現、去爭取時，才使得這些關愛更顯珍貴，勇利突破過往「單打獨鬥在滑冰」的心態，發現了這些過去他所忽略的事物。

為了回報父母長姊的栽培與讓自己能無後顧之憂的經濟援助，也為了感謝親友們在訓練與心理方面給予的關懷，為了整個勇利自知「得天獨厚卻沒有善加利用」的環境，與故鄉長谷津至全世界的支持，勇利必須贏得大獎賽的金牌。

而與勇利素昧平生，僅因為一部影片來到日本的維克多[9]。他從不要求勇利給出任何許諾，始終尊重他的步調，從不因勇利無禮的拒絕而放棄，盡可能調整與他相處的距離，並詢問勇利，他作為一個教練，用什麼立場能讓勇利感到最為舒適？是如兄如父的領導？還是朋友般的陪伴？抑或是情人般的親暱？勇利聽聞感到困窘，急忙表示維克多只要維持原先的狀態就好，不需特別為自己改變，需要打開心房的是他，不是維克多。

因此，勇利決心使用曾一度放棄的〈Yuri on ICE〉來作為比賽曲，雖然曲子最初的demo版本並不驚豔，甚至有些平乏的無趣，但在維克多到來之後，提琴聲伴隨著鋼琴主旋律，交織一塊變得異常豐富，展現出勇利受維克多影響後的內心轉變，並誓言在「理解了愛，變得更堅強」之後，要以最高標準的成績來創造他嶄新的滑冰人生。

勇利所擁有的愛，成為支持他最大的後盾。

「沒有人覺得勇利脆弱。」

正如動畫第2集，維克多分別與美奈子、西郡一家聊起勇利後，得出了這樣的結論。即使勇

8 故事中，勇利曾在「溫泉三 on ICE」記者訪問時，希望大家來泡泡溫泉。現實中，作為長谷津範本城市的日本佐賀縣唐津市，也在2017/11/29宣布勝生勇利正式成為唐津觀光大使。

9 動畫第2集內，維克多與雅科夫告別於聖彼得堡的普爾科沃夫國際機場後，需搭至莫斯科，再轉機至韓國首爾，才有班機直達日本福岡國際機場，不算上轉機等待時間，飛行總時數約11個小時。

利不擅長交友，卻沒有人因為勇利的心思細膩而感到不耐煩，也沒有人將勇利的失敗視為錯誤，反而懇請維克多：「引導出我們從未看見的勇利」，並提出「給勇利多一點空間」的建議。

維克多如此深入又真誠的理解，花許多心思站在對方的立場去感受，才能在與勇利相識不到兩個月的情況下，就讓勇利放下戒心，久違地去正視上述這些肉眼看不見的「愛」。所以說，這種「愛」到底是什麼？**它是無條件的付出、是衝動想與某個人聯繫的情感，並以此喜歡上自己，帶給自我源源不絕勇氣的動力。**

滑冰絕對不是一人所能成就之事，而勇利也並非是一人在戰鬥，終而感知了「愛」、並許下「我全都會用滑冰來償還」承諾的勇利，將會賭上一個什麼樣的賽季？

全失誤到零失誤——勇利滑冰技術與心態的成長

從動畫第5集開始，劇情正式進入到比賽階段。對於勇利自我成長的這項議題，不可避免得談及勇利賽事上的心魔——**去年整個賽季一敗塗地的回憶。**

大獎賽中國分站賽及俄羅斯分站賽的長曲表演中，勇利精神緊繃、掠過腦海的畫面裡，總有自己身穿水藍色表演服，接連跳躍失敗的場景。當時的自責與不甘心，以及接下來日本錦標賽時的全失誤，導致他失去四大洲賽和世界錦標賽的出賽機會，這是勇利萌生起「賭上最後一個賽季後退役」的主要原因。

另外，跳躍的技術分一直是勇利的軟肋，訓練過程中，維克多詢問「勇利會跳幾種四周跳」時，勇利顯得相當不安。勇利也曾提過自己時常在跳躍技術上失分，只能用演技編排的藝術分來補足。對此，維克多點出「勇利你只要有心事，跳躍就會失敗」的癥結。同時，在諸多比賽場景中，只要有勇利分神而憂心忡忡的獨白，這次的跳躍就會失誤[10]。**跳躍正是勇利在整個**

大獎賽季，是否能跨越過往陰霾的成敗關鍵。

然而，隨著劇情進展，每一次跳躍後的口白，都表現出勇利心境轉換與跳躍技術的進步。以長曲〈Yuri on ICE〉而言，從最初的中四國九州地區賽，勇利鼓舞自己說：「這裡練習的時候一直都能成功」的起跳，到中國分站賽裡，自省「大概是沒控制好速度吧……雖然周數超過了，沒睡卻不怎麼覺得累」的獨白，最終不再心念著跳躍，直接藉由一氣呵成的演出來證明自我的決意。

勇利的成長，在第7集中國分站賽的長曲中尤為突出。賽前腦中頻頻閃現去年的慘況，一聽到其他選手跳躍成功就緊張得雙眼無神，前一日短曲第一名的壓力太過沉重，讓他陷入彷彿下一秒就會重蹈覆轍、一敗塗地的恐懼。即便如此，勇利在情緒潰堤之際，對維克多哭喊的卻是——「你要比我自己還要**相信我會獲勝！**」

10 這也是動畫第5集的中四國九州地區賽短曲後，維克多要求勇利減少四周跳的緣故，這麼做是希望勇利緩步調整賽季狀態，不要躁進。

第一次在比賽前就哭泣[11]的勇利，大哭一場後反而能夠放鬆比賽，冷靜地評價自己每一個動作。秉持「我能超越維克多的想像」這一決心，冒著極大的失分風險[12]，臨時起意將預定的後外點冰四周跳（4T）替換為維克多的代表作——後內點冰四周跳（4F）。這個舉動出乎眾人意料，贏得全場極其熱烈的歡呼，以及教練維克多飛奔而至的擁抱[13]。

從被動到主動，從一蹶不振到勇於正視，短短一個賽季的時間內，除了原先習得的後外點冰四周跳（4T），勇利更將後內結環四周跳（4S）練到純熟，並多次在賽事高壓下挑戰更高難度的後內點冰四周跳（4F），完全無法讓人聯想到去年比賽挫折的模樣。跳躍的心魔，突顯出勇利在中四國九州地區賽中，不顧維克多建議，堅持三種四周跳編排[14]的舉動，到底下了多大的勇氣。後來甚至再提升標準，表示連總決賽短曲都想更換為後內點冰四周跳（4F），勇利不僅賭上了整個賽季，更賭上了自己面對陰霾的決意。

這樣的勇利，跨越競技生涯的難關，將被維克多笑稱的固執，內化成為自我成長的勇氣，真不愧是諸岡久志主播所說的：**遠遠超出我們期待的男人，勝生勇利。**

自信的建立——「Eros」的三階段想像

處理完技術層面的障礙之後，從教練維克多的觀點來看，為了獲得優勝，勇利還有另一個需要調整的要點——**自信**。

和相識已久的尤里相比，維克多面對勇利這個尚有些陌生的「學生」時，短時間內理解彼

此、付與信賴是溝通的要點。尤其在編舞曲目設定為〈關於愛—Eros〉的情況下，維克多多次詢問勇利本人的戀愛經驗，想以此作為節目的靈感啟發，卻遭到拒絕。最後僅能從親友處旁敲側擊，決定從勇利的「個人」出發，使用「將小豬變成王子的魔法」，包含肢體接觸、言語誘導，以及作為教練留在日本這點當作籌碼，來加強勇利的動力，將自己教練的工作，鎖定在「讓勇利有自信」上。隨著劇情推演，勇利對演出的自信分為三個階段：

（一）豬排丼飯＝Eros？

故事中，勇利因節食而極度飢餓，在找不到Eros靈感，心靈十分疲憊的狀態下，他將Eros的歡愉，理解為「無法讓人正確判斷」的食慾。勇利選擇自己最喜愛卻不能吃的「豬排丼飯」[15]

11 動畫第1集中，介紹勇利的日本滑冰協會網站上有寫到，勇利今年賽季的目標除了大獎賽優勝外，還希望「比賽時不要哭」。然而，這兩個目標最終都沒有達成。

12 4T基礎分值為10.3分，4F基礎分值為12.3分，兩者有2分之差，倘若4F圈數不足，基礎分值打折，更甚直接降組視作3F的話，基礎分值則以5.3分起算，違論跳躍失敗，再酌以扣分，以上都沒有直接完成4T來得保險。上述並未算及，勇利將跳躍放在節目後半，尚有1.1倍率的加分。

13 《Spoon 2Di vol.21》雜誌訪談中，久保光郎老師表示，關於這個鏡頭是親吻還是擁抱，留白給觀眾自行解讀，讓「每個人都能按照自己想要相信的未來理解」。

14 實際上，勇利在大獎賽總決賽的長曲內做了三個種類、四次四周跳，並全數成功。

15 易胖體質的勇利，動畫第1集遭維克多勒令禁止吃熱量900cal的豬排丼飯後，第2集跟第3集分別僅吃了日式碗豆飯和水煮花椰菜加豆芽菜果腹。日本滑冰協會網站頁面上，勇利自稱興趣是「玩遊戲」，特技是「減肥」。實際上動畫裡，勇利僅花了不到10天的時間，就恢復到上一個賽季的體型。在設定原畫集上也表示，為配合勇利多變的體態，其表演服特別選擇了彈性較好的面料。

作為Eros的代表物，與大家原先預料的性感體貌或情慾幻想大大不同，卻更符合勇利未經人事的樸直形象。

同時，豬排丼飯在劇情中也帶有「勝利」的涵義，勇利在與尤里的對抗宣言中說到，自己的願望是「和維克多一起吃很多很多豬排丼飯」，即是請求維克多做自己的教練，並一同贏得許多勝利的意思。

（二）美男美女的小鎮故事：魅惑的 Eros

勇利利用美女吸引美男子，最終到手即拋棄的故事，來貫穿整個短節目的核心。這段頻繁示愛、慓而不怠的追求劇碼，對應每次比賽出場前，勇利對維克多重複著「請仔細地看著我」、「絕對不要把目光從我身上移開」的定心語，便是將維克多假想為他的演出對象，讓魅惑的步法化為邀請，女性的姿態形成誘惑，勇利盡其所能，努力成為好吃的、擄獲男人心的「魔性豬排丼飯」。

另一個層面上，對應劇情本身，勇利決定從美男子轉換至美女的視角來演示節目，興許也有將維克多這個鬼靈精怪、心血來潮的多情美男子留在日本，不肯讓其離開至下一個小鎮的意思存在[16]。

（三）以自身的魅力迎戰

在第6集的大獎賽中國分站賽短節目演出前，維克多表示上述兩個階段已經結束，勇利不需

要再使用豬排丼飯或是美女的想像來魅惑觀眾，他對節目內容已有足夠的熟悉度，能夠以自身魅力詮釋出完美的 Eros。

以上，在這三階段的 Eros 進化過程中，勇利由剛開始單純想讓維克多留下當教練，到想跟維克多建立更深厚的信賴關係，進而在 Eros 的探索中，發覺自身優勢，展現出只屬於勝生勇利的精彩魅力。「讓勇利有自信」的教練職務乍看下已經完成，但令維克多意外的是，在接下來各場比賽中，師生兩人面對的問題不僅止於此，除了技術與自信，勇利對於如何接受後輩的崇拜，以及自身滑冰具有的價值，依舊充滿了迷惘。

為什麼事物而跳——由「自己」到「他人」

動畫第 5 集的中四國九州地區賽中，年僅 17 歲、博多出身的南健次郎選手，作為勝生勇利的粉絲，熱情地展現他向勇利過去曲目《羅恩格林》致敬的服裝，卻被勇利視為黑歷史，顯得相當尷尬。

一直以來，勇利缺乏身為日本代表選手的自覺，並不怎麼把過往的表演或他人的讚美放在心上。但勇利沒注意到，南選手模仿他的表演，正如同他曾對維克多歷屆的節目如數家珍；南選手在模仿他的自覺，並不怎麼把過往的表演或他人的讚美放在心上。但勇利沒注意到，南選手模仿他的表演，正如同他曾對維克多歷屆的節目如數家珍；南選手

16 也有一說，第 11 集總決賽中，演出完最後短曲的勇利，當晚即向維克多表明要解除教練關係，使得維克多相當不諒解，呼應到〈關於愛——Eros〉的想像練習，恰巧故事中的美男子最終拋棄了殷勤追到手的美女。

手渴望獲得偶像的認同，請求勇利在兩人對決前不要引退，正如同勇利曾多麼希望和維克多站在同樣的舞台，被維克多視為對等的選手。熱切又直接的南選手在這段劇情中，用崇拜的眼神向勇利表達：**其實我跟作為維克多粉絲的你沒有什麼不同。**

在這之中，維克多察覺到不對勁並推了勇利一把，和勇利相反，維克多具有作為他人努力目標的自覺，他不止一次拿偶像身分調侃勇利和尤里，並一再向其他選手邀約——即使他的記性不好——立下一同挑戰各大賽事的約定。維克多明白，因為有被關注、被期待的壓力，才有讓所有人更加驚豔的動力。面對追隨者的告白，做的不該是無視或退縮，而是堂堂正正將自己放在對方眼中同等的位置，甚至再更自豪、更高傲一些都沒有關係。維克多批評勇利的舉動，同時也表明著：**我先前鼓勵你的話並非敷衍，你看，在親友與我之外，也有很多支持你的人。**

從這個橋段開始，維克多逐漸將勇利有些過於自我、不管其他選手表演的心態，慢慢導向對著「他人」而跳，藉由明確的受眾，刺激自己顯發更豐富的情感，誘發出更細膩的演技。

雖說不明白勇利理解了多少，他看起來仍是相當害羞，但從勇利主動激勵南選手的行為，到坦然在記者會上的奪牌宣言，並在大獎賽各分站賽中提起勇氣做的各項突破看來，維克多直言不諱的評論確實帶給勇利一定的影響。

由「自己」孤軍一人轉向為「他人」演出的變化裡，勇利又呈現出什麼樣的驚喜？在勇利參與的各項賽程中，大略分為三個層次：

（一） 為了維克多・尼基弗洛夫而跳

如同維克多在中四國九州分站賽所表示的：「如果你的演出能讓我著迷，這裡所有人都會為勇利傾倒。」於是勇利將豬排丼飯、美女的意象投射於維克多身上。同時，維克多作為勇利的教練，是勇利在賽季中最倚賴的人，技術上需要維克多的調整、心理上希望維克多的認可，每次表演結束後，勇利總是下意識朝維克多方向探尋他的反應[17]。動畫第7集大獎賽中國分站賽，師生間出現賽前抗壓方式的分歧時，勇利向維克多抗議，維克多要做的並不是拿教練身分當籌碼試探、不是質疑勇利的勝利，或是給予什麼荒謬的安撫，而是「什麼都不用說也沒關係，待在我身邊不要離開！」種種情節都明確表明：**勇利在滑冰上特別重視維克多的評價。**

（二） 為了觀眾而跳

當為了維克多而跳宛如理所當然，動畫第9集，維克多因馬卡欽的意外趕回日本，獨留勇利在俄羅斯分站賽的橋段，更顯得特殊起來。久違一人面對偌大的冰面，勇利視角的獨白，卻早在故事數集以前，就逐漸從自己轉向觀眾。

首先，第6集大獎賽中國分站賽中，勇利感受到眾人對維克多復歸的急迫，形容維克多擔任教練的行為是「扮家家酒遊戲」、「早點離開吧，反正也不會長久」，並笑稱把維克多從冰上

<small>17 勇利長曲的結尾姿勢，設計為朝冰場左方伸手，正是維克多每次送他出場站定的位置。〈Spoon 2Di vol.21〉雜誌訪談也有提及，各個冰場的入口和Kiss & Cry盡不相同，如作為第7集比賽場地原型的北京首都體育館，其Kiss & Cry區離入口處很遠，才會出現維克多賽後沿著走道奔跑的場面。</small>

奪走的勇利是「罪孽深重」。透過輿論，勇利理解到，支持維克多的粉絲與支持自己的粉絲，自己承載的是雙份期待，必須改變過去的自己，完成最棒的演出才能當之無愧。此時，賽後他問的不是自己表演得好不好，不是維克多是否滿意，而是「這樣會讓大家看得過癮嗎」，這也許是他開始重視觀眾的目光，為支持者演出的表現。

到了第8集，賽場轉移至俄羅斯，作為維克多家鄉的主場，來自群眾的敵意更加明顯。勇利短曲出賽前，觀眾看的並不是他，而是鼓譟喊著維克多的名字。面對「維克多曾經的主場優勢」，勇利一反過往的怯懦，被激起鬥志，表示「一想到全俄羅斯都不希望我獲勝，我就興奮地止不住顫抖」，做出零失誤的完美演出。

動畫第9集的俄羅斯分站賽長曲，在與維克多分隔兩地的情況下，勇利更確切地明白，自己想傳達給觀眾的是「證明維克多的指導並非白費力氣」。維克多放棄一年賽季的代價實在太高，他只能用獲勝來彌補，而現今獲勝的唯一方法，就是堅信「沒有人比我更能滑出這個節目的魅力」，因為「這個維克多和我共同創作的節目，全世界最愛它的就是我。」

在深怕分數不足、無法晉級的恐懼，和亟欲證明自我的渴望拉扯中，外在的期許扮演堅定勇利心智的角色，也與先前維克多讓勇利多關照南選手的建議相呼應：**被人注視，才能知道自己想給他人帶來什麼。也就是所謂：「了解愛之後，我變得更堅強。」**

（三）為了成就自我而跳

奪牌的企圖越來越強烈，雖仍被去年跳躍失誤的心魔纏身，勇利依舊努力跨越自信不足與害

怕讓人失望的障礙，確立兩個目標，以此挑戰。

第一個目標是「想超越維克多」。早在第3集維克多正式擔任教練之前，勇利便在練習時隱約向西郡豪表明想超越維克多的念頭，被西郡調侃後，卻急忙搖頭否認。到了第7集大獎賽中國分站賽的長曲表演時，在滑冰技術和心理素質上都有所進步的勇利，則是進一步正視自己深埋心底的想法，他告訴自己：「我想變得更強，我可以變得更強，我能超越維克多的想像」，同時滑出繁複而高水準的接續步，將觀眾情緒帶動至最高點，並在曲目的末尾改變跳躍構成，跳出維克多擅長的高難度後內點冰四周跳（4F），以此宣誓渴望奪牌與超越維克多的決心。

「維克多，我表現得還不錯吧」，短短一句試探，表現出勇利的興奮與期盼。過去只停留在腦中的可笑願望，成功的那一刻，在維克多本人面前，得到了實踐。

第二個目標則是「想贏」。大獎賽決賽的尾聲，各選手無不盡力做出最佳表現，勇利在俄羅斯分站賽短暫與維克多分離時，重拾自己「想贏」的慾望。勇利表示，自己過去的戰績雖不突出，卻也從沒有「輸了也無可奈何」的想法，他與所有選手相同，想要奪取最高榮譽的金牌，今年有了維克多的指導，他也終於能夠放手一搏，勇敢面對自己最高的夢想。

為了兌現第4集中「用滑冰償還維克多的愛」的諾言，也為了向世界證明維克多的付出並非白費，更為了創造個人滑冰生涯的巔峰，勇利決定將後內點冰四周跳（4F）納入決賽短曲，除了提高技術構成分數，也是「為了獲勝，我所能挑戰的極限到哪，這會成為我在總決賽勝出的動力。」

獲勝的動力與想超越維克多的願望相伴，於是勇利下定決心：「選手生涯最後的長曲，想以

挑戰維克多長曲的難度作為結束。」最後，他成功打破了維克多‧尼基弗洛夫男子單人長曲的世界保持紀錄，實踐了自己長久以來的夢想。

自信、技術、愛、觀眾、維克多與自我，所有想法交織一塊，透過整個賽季的成長，勇利逐漸喜歡上自己。最終他面對世界，將維克多休賽所犧牲的時間化為演技與勝利，由內而外，與自己表演的身姿環環相扣，為了回報維克多的滑冰之愛而戰，為了證明他身為教練的價值而戰，也為了自我實踐、超越巔峰而戰。

也許，在這個最輝煌的賽季引退並不是錯誤的決定，但此刻，全世界唯一能夠證明維克多的選擇沒有錯誤的[18]，只有勝生勇利。

接受自己存在的瞬間──回歸原點

「我的名字是勝生勇利，是個隨處可見的日本花式滑冰選手，24歲。」這是勇利最後一集長曲表演的獨白，除了年紀增加一歲之外，與第1集的獨白完全相同。不過，在動畫中途我們就發現，勇利的視角其實有所偏頗，他不但是日本唯一的特別強化選手[19]，在國際賽事上也是一流的競技者，絕對不像他的自述般，是隨處可見的花滑選手。

如同維克多在第3集對勇利的詢問：「你有足以獲勝的技巧，為什麼不能發揮出來？」在練習環境、師資、經濟，各方面允許的情況下，我們好奇，明明應該是世界頂尖選手的勇利，他所缺乏的是自信、是情感上的封閉，還是其他自我成長課題？這些問題也都在往後的集數裡，

一一被填充而圓滿了起來，勇利在節目中不再淨想著失敗的跳躍，而是鼓舞自己：不受失誤影響、不受輿論影響、能改變世界的只有我、感謝維克多一路帶我走到這裡。懷抱著逐漸用愛與自信建立的強大內在力量，勇利最後接受自己身為大獎賽決賽六人選手之一的事實。

短短十二集裡，處理的正是勇利一步一步，探討身邊的「愛」、給節目注入靈感、維克多的相伴到挑戰自己的夢想綻放[20]的過程。因此，縱然是與去年完全一致的口白，卻在最後一集中，呈現出迥然不同的感受。

勇利因愛而成長的目光和身姿，就跟維克多所說的一樣：「像是在尋覓水源似的，閃閃發光。」終而最後一幕，在聖彼得堡小涅瓦河畔，勇利和馬卡欽一同奔向維克多及尤里的場景，那句「YURI」喊的，真的是他了。

18 《Spoon 2Di vol.21》訪談內，針對勇利引退與否的問題，久保光郎老師表示：由於維克多的到來，勇利產生前所未有、想要去證明他人存在而比賽的想法，這正是勇利最終話內演出的原動力。

19 動畫第1集中，日本滑冰協會網站頁面上，勇利是日本國內唯一一位花式滑冰男子單人特別強化選手。

20 〈Spoon 2Di vol.21〉雜誌中，久保光郎老師訪談表示，這部作品並不將勇利打敗維克多作為故事主軸，而是藉由外部刺激、彼此的關係漸漸加深，並將這樣的關係在花式滑冰這項運動上表現出來。

維克多的愛與生活

退居幕後的嶄新視野——Life & Love

動畫第10集，也是令人耳目一新的一集，視角從勝生勇利轉換到維克多·尼基弗洛夫身上。

有別於競技的緊張氣氛，因休賽而暫時擔任教職的他，帶著逗趣的語氣，向觀眾一一介紹闖入大獎賽決賽的選手。介紹到克里斯時，畫面帶到維克多在寒冬中仰躺於巴塞隆納公主飯店（Barcelona Princess）23樓的景觀泳池中，雙手垂直平攤，宛若比出兩個L的形狀，說道：

「離開滑冰，腦袋裡浮現的是兩個『L』，也就是Life和Love，這是被我無視了二十幾年的事物。」

現年不過27歲的維克多，若棄置「兩個L」長達二十餘年，豈不等同於他至今為止的人生，除了踏上冰場前短暫的童年外，都沒有享受過愛與生活？

事業上成就非凡、廣受歡迎、名利兼收——唯獨擔心他額頭上方過高的髮際線，這樣的維克多·尼基弗洛夫，為什麼認為自己曾經是「No Life」及「No Love」的人呢？在劇情對他的描述不多、各雜誌訪談也三緘其口的情況下，維克多的家庭背景尚不可知，但就動畫透露的訊息，可以稍微揣想他心目中的「Life」和「Love」到底具有什麼樣的意義。

首先，「Life」可具有雙層涵義，既是充滿生活感的日常，也可能是自己能夠決定的人生，

兩者一個代表的是過去，一個代表的是未來。

為了花滑，維克多犧牲了**第一個「Life」——家庭與生活。**

動畫中維克多唯一出現的家人是標準貴賓犬馬卡欽。從維克多12歲開始飼養至今，馬卡欽已是15歲左右的高齡老犬。維克多曾自問：「究竟有多久沒能陪馬卡欽這麼久了呢？」平時忙於滑冰訓練、世界巡迴比賽，能陪伴愛犬的時間少之又少，直到今年，才得以在長谷津有稍微喘息的機會。然而，在第8集結尾，馬卡欽誤食饅頭時，曾有愛犬過世創傷的勇利，卻不顧自身的比賽，強烈堅持要維克多回日本探視。因為勇利明白，勝生一家人也明白，真利也第一時間跨洋聯絡，只希望維克多能夠陪在馬卡欽身邊。這種家人比競賽重要的關懷，對旅外多年的維克多來說，或許是全新的體驗。

此外，正如大家重視馬卡欽，維克多自己也被長谷津的親友們視為「家人」。他與應援團一起在大飯廳看勇利的記者會直播，趴在不對外營業的客廳榻榻米上詢問真利關於勇利的事情，他也被寬子暱稱為「小維」，並且被眾人託付指導勇利的比賽。維克多在烏托邦勝生的日子裡，放鬆而自在，被親切的人情包圍，和勇利一起接受「我們都會為你加油的！」的鼓勵。

因此，維克多形容長谷津是「天國般的地方」，也許是他不再受維持賽季間體態的限制，能夠恣意享受美食的極樂，但再好吃的食物、比浴池大再多的溫泉，也比不上一群願意真心關心自己、愛護自己的人們。

在維克多仍作為選手的日子裡，或許也有這麼一群人支持，所以他才會提醒勇利，要去「感知愛」，去觀察身邊重要的事物。但維克多也可能與曾經的勇利相同，因為太過專注於滑冰，而忽略親友無形的溫暖，此刻，維克多與勇利共有長谷津堅強的後盾，原先習以為常的生活也變得嶄新起來。

但除此之外，因就花滑而迫使維克多必須面對的，還有**第二個「Life」——未來的人生。**

蟬聯五年世界錦標賽金牌的維克多，從體能或年齡上來看，選手生涯已經邁入尾聲。如同動畫第4集，維克多演示跳躍給勇利看時提到：「勇利沒受過什麼嚴重的傷，也比我年輕。」身體與年齡的極限，是競技運動員最終必然要面對的現實。不再連年比賽之後，自己又該何去何從，是這個年紀的維克多應當思考的問題。

和維克多在聖彼得堡同訓練場受訓的尤里有說到，維克多視「讓觀眾驚喜」為第一要務，但風靡冰場多年的他，無論做什麼都不再能讓大家感到驚奇。即使他在上個賽季，仍跳出包含四個四周跳的高難度長曲——《伴我身邊不要離去》，也被美奈子老師評為：「由更年輕純真的男生來跳才會感人。」因此維克多原本為下個賽季編舞的Eros和Ágape，是否也不再適合由他來演繹？

「當他的靈感不再湧現時，那跟死了沒兩樣。」尤里所說的話，也許並非完全指維克多不再對滑冰有任何靈感，而是作為一個現役選手，維克多不清楚「自己」還能使用什麼方式來達成「驚喜」，難道要這麼無聲無息，在他堅持這麼多年的輝煌生涯中，直接宣布退役？

此時勝生勇利，這個沉默寡言的日本選手，在索契大獎賽晚宴上給他指明一道方向⋯⋯「Be

my coach」——做我的教練。

當個花式滑冰教練,維克多仍然可以用最自豪的長才在賽場上佔有一席之地,並能夠為不同形象的選手編舞,引導他們在場上呈現最完美的演出,讓學生成為「自己的作品」,持續帶給觀眾高度的期待。但這個念頭僅存於空想,維克多並沒有立刻實踐,畢竟擔任教職等同於放棄整個賽季,尤其對於他這樣的高齡選手,任何賽季都可能是人生中的最後一次。這點雅科夫清楚,維克多自己也清楚,因此,維克多決意前去日本時,雅科夫說:「現在退出就再也回不來了。」這不是恫嚇,而是真誠的勸告。

不過,在劇情中,維克多仍執意賭上賽季冒險,如男神般降臨在長谷津櫻花與雪片交錯紛飛的四月天,又是什麼緣故?縱使教練是維克多心血來潮的試驗,但為何選擇毫不相熟的勝生勇利,而不是同樣欽佩他的才華、想獲得他編舞的師弟尤里・普利謝茨基?

只有我能活用你的音樂性——勝生勇利的花滑特質

勇利之於尤里,有兩個決定性的要素,即是**「用身體去演奏滑冰的音樂性」**,和**「不受期待」**的特質。

在花式滑冰的評分當中,分為「藝術構成」與「技術構成」兩大區塊,比起跳躍、旋轉的技術分數,勇利一直都是以配合音樂的藝術分數取勝。這一點可以從第1集,勇利在身形走樣、沒有任何配樂的情況下模仿維克多的曲目,卻還是讓維克多本人印象深刻,以及第12集中,尤

里坦言早在索契大獎賽就注意到勇利的表演實力等情節中看出。為此，維克多對勇利的能力懷有極高的信心，也才會提出「就算只有一種四周跳，在藝術分拿到滿分就好了吧」這樣的比賽策略。

另一點，則是在索契大獎賽晚宴上，勇利酒後失態拉著眾選手鬥舞，展現出與比賽時完全不同的自信面貌，也激起維克多的注意。不論在此之前，維克多是否留意過勇利的演出[21]，至少在此之後，維克多勢必會將這位選手放在心上。

此外，相較於才華洋溢、備受世人期待的尤里，勇利是在大獎賽後接連失利，連四大洲和世界錦標賽資格都未取得的低潮期選手，若能把勇利培養成功，造成的反差衝擊將會帶來更大的「驚喜」。

因此，維克多千里迢迢跑到長谷津，在溫泉中捉著勇利的手信誓旦旦地說：「能夠活用勇利的音樂性，創造出高難度節目的**只有我**，這是我的直覺。」

從今天開始我就是你的教練了──維克多的教練之路與收穫

在此之後，維克多脫離選手身分，選擇去做勇利的教練，這樣的新嘗試會給維克多帶來什麼新的改變呢？

身為一個教練，維克多可以將自己前去日本這件事情定位成「個人事業的延續」──其中或許也有想趁此機會多陪伴馬卡欽的意思[22]──維克多很清楚，自己有兩項擔任教練的優勢：第

一是高超的編舞技巧，第二則是Living Legend的個人魅力。憑藉著世界錦標賽五連霸的豐富經歷，他能夠編出足以在頂級賽事奪冠的精彩節目，同時他也深知維克多·尼基弗洛夫這塊金字招牌的價值，篤定能模仿《伴我身邊不要離去》到淋漓盡致，甚至在晚宴上公然邀約的勇利，不會拒絕長年崇拜的選手造訪。

然而，隨著劇情推演，維克多「個人事業的延續」沒能按照計畫順利進行，令他意想不到的是，某種層面上被當作「表演工具」的勇利[23]，希望看到的不是身為滑冰之神或者優秀教練的維克多，反而從「普通人」的角度，更全面、平等地對待他。

從維克多的觀點來看，一位選手可能會希望從他身上獲得的好處有兩項：一是大獎賽金牌，二是維克多·尼基弗洛夫的親身指導。因此第1集，維克多在煙霧裊裊的溫泉裡伸手對勇利說：「從今天開始**我就是**你的教練了，我會讓你在Grand Prix Final中，**獲得優勝**喔」

毋庸置疑地，勇利很想獲勝，他在動畫第9集長曲表演中自白道：「就算是去年的大獎賽決賽，我也真的很想奪得金牌。」勇利和任何一名選手一樣，都想在競技生涯中贏得世界級的優

21 久保光郎老師在2016/2/11於熊本舉辦的原畫展簽名會中就提及：因為演出風格會與崇拜的選手相似，維克多早在索契晚宴前，就可能察覺到勇利是自己的粉絲。

22 《アニメージュ2017年1月号》針對本作品的別冊特輯中，久保光郎老師表示：維克多預感自身的競技生涯將會與馬卡欽的壽命重疊一起，因此將能和馬卡欽共度生命最後的時間視為優先事項，這成為他選擇來到長谷津的理由之一。

23 《アニメージュ2017年1月号》別冊裡，諏訪部先生提到：音響監督對於維克多的配音指示包含：維克多將勇利視為自己的化身，替他進行各式各樣實驗的感覺。

勝。

但是，面對維克多的大駕光臨，勇利的反應卻沒有觀眾或維克多所預期的熱烈。動畫第2集中，美奈子老師提及：「決定繼續滑冰生涯的話，就得好好利用維克多」時，勇利並非贊同，只是苦笑。甚至當維克多本人一再主動接近勇利時，勇利作為房間裡有大量維克多收藏品的鐵桿粉絲[24]，卻一反索契晚宴上的熱情，顯得無動於衷，甚至相當抗拒。然而，這代表勇利只想獲取金牌，不想獲得維克多的認可與指導嗎？

當維克多告訴勇利，他願意配合勇利的步調，調整自己成為勇利心目中希望的任何角色時，勇利說，維克多不是父兄、也不是朋友，更不是戀人，「我希望維克多就是維克多。」

正因為不習於擁抱，才會拒絕；正是害怕在維克多面前表現不好，才會無視。比起「用那些像是教練的口氣說話」，勇利更希望的是，維克多維持率性的一針見血、穿著溫泉館內服邊邊的惺忪睡眼、徹夜吃拉麵喝酒的一頭亂髮、抱著馬卡欽面紙盒的孩子脾性——這些作為維克多「本人」最真實的相貌。

以及，當馬卡欽發生意外時，比起賽程、勝敗、教練職責，勇利更希望維克多優先考量馬卡欽的健康狀況，重拾忽略的這二十來年的「愛與生活」。維克多帶著頂尖的滑冰技術來到勇利身邊，但勝生選手卻對他說：我能夠獨自完成節目，維克多需要考慮的是「自己」。

意識到這些後，維克多也一改原先親切卻有些距離感的態度，不再侷限於教練關係，同樣將勇利視為一個「人」來守護，教導他除了滑冰技術之外的其他事物，像是作為被崇拜者，如何

鼓舞自己與後輩的幹勁；遇到任何困難，只要伸手擁抱，就一定能得到他人的幫助；或是什麼都不用多心，只要說出「這是我最喜歡的表演」的定心咒語。

同時，曾被雅科夫教練形容為「總認為自己是第一名」、自我中心的維克多，也在大獎賽中國分站賽中，發覺自己身為教練不成熟的那一面，他對勇利的恐懼摸不著頭緒，有些惱怒、更多的是慌張，將自己的不信任感脫口而出，最後反被勇利吼了一頓，又被勇利拍拍他的髮旋讓維克多不要在意。

這些全部，都是在與勝生勇利相識後所感知的情緒。

「藉由勇利，嶄新的情感湧入了我的體內，今後我該給予勇利什麼呢？」曾幾何時，維克多不再站在教練的高度，上對下地施予勇利，而是雙方對等地尊重彼此。正是因為從勇利身上獲得了無數的愛與生活，維克多也開始主動思考，要如何回饋與賦予勇利更多？現在的維克多·尼基弗洛夫不是被媒體、觀眾、粉絲憧憬的傳奇選手，他是勝生勇利的教練，他就只是他自己。

24 2017/9/30於菲律賓舉辦的Cosplay Mania 2017活動中，原案山本沙代老師提及：由於勇利是維克多的死忠粉絲，才會在第1集被馬卡欽撲倒時，立刻認出那是維克多飼養的貴賓犬。此外，動畫第2集勇利的臥房內，共包含維克多15張大小海報、1份月曆，及放在書桌相框內，曾替換過的2款寫真照片。第11集披薩·朱拉暖的回憶畫面中，勇利在底特律宿舍的書桌上也有1張海報。

教練或選手——維克多的抉擇與衝突

動畫第9集末福岡國際機場內[25]，面對勇利「直到引退前，還請你多多關照」的期許，維克多給出了「勇利如果永遠不引退就好了」的回應，並以「好像求婚喔」作為譬喻，聽似溫暖，兩人卻相擁哽咽，隨後更在總決賽時發生了爭執。

這個橋段，顯示了師生雙方生涯規劃上的差異，**維克多本人想要繼續當勇利的教練，然而勇利卻暗自決定引退，希望維克多回到賽場上。**

「身為教練的我，一直在想今後我能做些什麼。」這是歷經馬卡欽誤食事件後，維克多第一句對勇利說的話。或許是自責未善盡教練職責留在勇利身邊，從那之後，維克多更加重視勇利的比賽，以教練的身分，不斷強調：「我絕對會相信勇利所下的決定。」

與此相反，在第10集及第12集內，勇利兩度向維克多表示「不要用那些像是教練的口氣說話」，第一次是邀約維克多在賽前休息時間去巴塞隆納觀光；第二次是總決賽上場前，要求維克多別說些「勇利一定能贏得金牌」這樣冠冕堂皇的話，希望回歸「維克多就是維克多」的初衷。勇利的這些舉動，是不是感受到維克多在俄羅斯分站賽後過度謹慎的態度，想提醒他「做自己」就可以了？

[26]兩人想法的分歧，在互動中已經能夠略見端倪，直到第9集，伴隨一句「спасибо」，勇利抱住雅科夫，心中暗自決定，無論勝利與否，都要在總決賽後和維克多中止教練關係，而這一舉動直接導致了第11集巴塞隆納飯店中的爭執。

勇利之所以會想要結束彼此教練與選手的關係，可能有下列兩項原因：首先，他珍視身為選手的維克多；其次，勇利認為自己已達個人競技生涯巔峰，打算急流勇退。

勇利早在第4集長谷津訓練時期就明白，和維克多相處的時間有限，即使希望「一直跟維克多一起滑下去」，卻也認知到「當我的教練，就像是讓身為選手的維克多漸漸地死去」。因此，面對全世界花滑粉絲的敵意，勇利只能拚命讓自己的演出達到完美，藉此證明維克多擔任教職的意義，並希望在不耽誤維克多未來賽季的時間內，盡快讓維克多復歸競技。

另一方面，和過往的成績相比，勇利自認這個賽季的狀態已達巔峰，這次的大獎賽，或許是他最後獲得金牌的機會。同時，從與維克多分隔兩地的比賽經驗裡，勇利體會到，失去了維克多作為教練的〈Yuri on ICE〉長曲不再完整，往後的比賽中也不可能詮釋出比這個更好的作品，那麼他僅剩下退役這一項選擇。

然而對於維克多來說，許諾在勇利引退前多加關照，不僅是教練的職責，不是「個人事業的延續」，更不再把勇利視為「活用音樂性」的作品，而是歷經兩人八個月形影不離的相處後，彼此漸漸理解、包容，和勇利成為滑冰上相知相惜的夥伴。

即便總決賽短曲改跳後內點冰四周跳（4F）的風險極高，跳躍也不是勇利的強項，身為教練

25 自勇利短曲比賽結束、維克多前往機場算起，包含長曲、頒獎典禮、表演滑兩日的行程，加上從莫斯科飛往福岡的總時數，二人共分離了不到72個小時。

26 俄文的「謝謝」。

也應該更謹慎考量，但維克多卻在勇利提議的瞬間熱情地擁抱他，表達支持。此時的維克多和中四國九州地區賽時不同，他明白「勇利已經對自己所決定的事不再迷惘」，並不干預勇利的想法。以教練的角度，他「緊張得心臟快爆炸了」，但以競技者的角度，勇利的挑戰讓他「興奮都不受控制地從指尖竄出了」。或許在這個時候，維克多就隱約燃起復歸競技的念頭，只是還沒有具體思考兼任教練與選手的可行性，當下維克多也並不知道勇利想要解除教練合約的計畫。

面對這個問題，兩人的想法沒有交集，也從未討論過。於是，巴塞隆納飯店中，當勇利緩緩道出：「我們就在總決賽結束吧。」維克多頓時流下珍珠般的眼淚27。這不在維克多的預料之內，前一晚兩人才剛交換護身符信物，三個星期前在機場內擁抱承諾，更早之前，在海邊握手期許，還有他以為重拾的Love & Life，這些全部都在勇利的自作主張下化為泡影。也許這段時間以來，在維克多心裡教練和選手身分並沒有衝突，但此刻，他卻已經單方面被迫抉擇了。

維克多就是維克多——愛與生活的自我完成

「離開冰面找到**值得守護**的事物，這一點也不像維克多的作風。」第7集，維克多的好友克里斯多夫・賈科梅蒂這麼說。這個克里斯曾以為與自己相同，因滑冰而生、離不開舞臺的男人，卻在擔任勇利教練後，陷入前所未有的滿足與安逸，走向新的「人生（Life）」。勇利曾經說過，會用滑冰來償還維克多給他帶來的所有，而維克多則回應自己會毫不留情地指導，因為這就是他的「愛（Love）」。

Love & Life合而為一，長谷津的大家給予維克多**親人之愛**，把他視為自己人，讓他能恣意將自己不完美的一面表達出來，而不用擔心會被輕視或評價。勇利則給了他**尊重之愛**，告訴維克多他就是他自己，不需要滿足任何人的期望也沒關係。在體會了這些後，維克多第一次想要在滑冰之外，不是娛樂觀眾、也不是創造作品，而是回歸日常，保有最純粹的**生活之愛**。

知曉了愛與生活的維克多，不再是眾人眼中的冰上王者，他走下冰場，成為最簡單的普通人，只是為了「自己」和喜愛的他人，這些擁有愛的時光，每分每秒都宛如「從未接觸過的全新世界」。

尤里的愛與夢想

俄羅斯的妖精——與纖細外貌相反的巨大野心

年僅14歲、剛從大獎賽青年組決賽脫穎而出的尤里·普利謝茨基，首集以「俄羅斯不良少年」形象踢開廁所門並向勝生勇利宣戰，帶給觀眾深刻的印象。對比勇利的沮喪和迷茫，尤里表示：「這裡不需要兩個YURI，沒才能的傢伙就快給我**引退**」，顯示新世代的崛起與其前途無量。

但在接下來的劇情中，尤里由年輕人的口無遮攔到收斂鋒芒，直至新生綻放的過程裡，對應維克多表示：「除了我以外，從勇利那裡得到『L』的人可多得是。」這之中尤里有什麼樣的改變呢？他獲得了什麼樣的「L」呢？而在此之前，他又是什麼樣的面貌呢？

首先，可以從尤里設定的「比賽目標」看起：尤里**具有積極的求勝心**，在雅科夫的形容中，尤里是個「在同齡人之間找不到對手，對自己的才能過於自信」並且亟欲爭勝的選手，即使以避免影響身體發育為由，被教練禁止四周跳，尤里仍執意在青年組的比賽中嘗試跳躍，表現出滑冰生涯起步期對高超技術與高得分的渴望。

不斷追求頂尖技巧的尤里，在世界青年錦標賽、大獎賽青年組獲得二連勝[28]，眼前的獎牌已無法滿足尤里之後，他的下一個目標，便是**冰上王者維克多·尼基弗洛夫。**

「如果我不跳四周跳獲勝的話，就給我**維克多編舞的節目**。」維克多曾經和尤里訂下編舞的約定，當時維克多答應：「我會給你最棒的成年組出道表演。」，最後卻把編舞的事情忘得一乾二淨，跑到遙遠的國度指導素昧平生的日本人。這也是動畫第2集中，尤里氣沖沖追至日本的主要原因。

作為世界錦標賽五連霸的俄國英雄，又同樣是受教於雅科夫・費爾茨曼門下的師兄，維克多對尤里的影響力不言而喻，一面欽佩於維克多的才能，認為自己「想成年組首戰就在Grand Prix Final獲勝，就需要維克多的力量」，另一方面也心懷擊敗維克多的鬥志，只要能與憧憬的選手一決高下，便證明了自己也足夠強大，足以挑戰心目中最高的夢想。

比他人幸運的是，尤里擁有和維克多長年相處的從容，他可以坦然地對偶像表達不滿或爭取曲目。對尤里而言，維克多不是遙不可及的現世傳奇，冰場外的他對尤里來說只是個健忘、囉唆的「老頭」，從這方面看來，尤里對維克多的嚮往，或許也包含同冰場伙伴的歸屬感。

由此可以想見，維克多的休賽與離去將會帶給尤里多麼大的衝擊，說好絕對會讓自己獲勝的編舞，以及共同競技的理想，為何一夕之間統統不算數？

28 青年組賽事年齡門檻為13歲，尤里15歲便升組成人組，二連勝意即尤里在青年組的13歲、14歲賽事內獲得全優勝。

長谷津成長之旅——在Agape中蛻變的冰上猛虎

追根究柢，一切的根源都來自於勝生勇利——這個與自己名字同音、在去年索契大獎賽決賽上一敗塗地的日本選手，帶著湧上心頭的怒意，尤里踹開長谷津冰之城堡的大門，腳抵在勇利的臉上，大吼：「都是你的錯！」

於是，在動畫第2至3集間，尤里反覆地要求維克多「跟我一起回俄羅斯」、「如果贏了這傢伙，維克多就得給我回俄羅斯」，除了顯示尤里對技術的自滿、絕對能贏的信心，更透過彆扭的話語，傳達出他對維克多的喜愛與依賴。

「只有你能待在維克多身邊，太不公平了吧。」邊破口大罵，邊被勝生真利取了「尤里奧」的小名，冰上猛虎的長谷津之旅，在一片吵鬧中開始，最後卻讓尤里無論是心理與技術層面，都獲得了意外的收穫。

（1）Agape的課題

Agape——神所賜予無限、自我犧牲且不求回報的愛，這是維克多作為尤里的短期教練，第一個給予他的課題，和以往自信滿滿的肢體語言不同，維克多要尤里捨去求勝心切的那種心態，重新思考何謂屬於自己的「Agape」。

在此，除了要消磨尤里的氣焰之外，更有一分來自維克多的期許。和尤里同為年少得志的選手，維克多是否也曾在青少年時期，因過於執著勝利導致受傷，或者討好觀眾而失去自我風

格？無私的Agape除了要讓尤里變得沉穩，也包含了維克多期盼他可以記得在求取名利之前，那份喜愛滑冰的純粹初心。

為什麼想要滑冰、為何因滑冰感到快樂？維克多提點尤里優勝之外的其他可能，而尤里在瀑布下悟出的答案，是他最喜愛的「爺爺」[29]。為了爭取爺爺隔天也來陪自己訓練的機會，讓爺爺說自己是「滑得最棒的尤拉奇卡」，尤里卯足全力要當冰場裡最耀眼的孩子。感謝爺爺孤身養育自己的付出，就是尤里的Agape。這也符合了維克多的名言：「滑出『自己最喜歡』的表演』，是我所知道通往金牌的捷徑。」

（二）來自長谷津的關懷

在和勇利共同接受訓練時，西郡優子與西郡豪分別協助二人進行體能測試，尤里也因此和優子交換通訊方式，並少見地對長谷津的人們表現出溫和友善的態度。

原案久保光郎老師曾提及，尤里的母親因演員身分對孩子疏於照料[30]，僅飼養一隻名為「彼洽」的喜馬拉雅貓陪伴，可以猜想尤里的家庭並沒能像長谷津的親友一樣，帶給孩子足夠的人

29 官方設定集中表示，尤里以比賽獎金作為家中經濟支柱，從小在莫斯科由爺爺帶大，卻得獨自一人搬至聖彼得堡受訓。

30 此指〈Yuri!!! on ICE〉藍光DVD第二卷內的音頻評論中，久保光郎老師提及：原案構想尤里的母親是位年輕息影的俄國偶像，會前往日本觀看「溫泉on ICE」的表演，這個橋段因時間不足並未放入。

際支持，進而養成了尤里先聲奪人、講話帶刺的性格。然而，到了長谷津，面對尤里不禮貌的態度，勇利處之淡然，優子無條件包容，種種態度都讓尤里感到相當新鮮。雖然總看起來不情不願，卻仍在眾人的合影中微笑、和親近的爺爺分享豬排丼飯的美味。這個曾讓維克多感受到「Life」的長谷津，同樣給尤里帶來前所未有的溫暖。

（三）『溫泉!!! on ICE』的挫折

起初志在必得的尤里，在對抗表演賽中，見到維克多看著勇利演出的眼神後，意識到自己的不足，毅然決然地回到俄羅斯。

所謂「不足」，指的是尤里無法兼顧演技與技術的劣勢。擅長投入角色、藝術分高的勇利，——Agape〉這樣技術強度高的曲目，他沒辦法像勇利一樣，能夠專注於演技，同時又有足夠的體力支撐全曲，使得尤里在『溫泉!!! on ICE』短曲後段，旋轉顯得相當疲憊，只想要「快點結束」。表演與體力的問題就此浮現出來，讓尤里明白，如果想要奪取金牌，得先重新審視自己的不足。這些問題，也成為之後莉莉亞和雅科夫的訓練中，著重加強的要點，並且最終在俄羅斯分站賽的長曲中，尤里成功演出被勇利稱為「像是要死了一樣」的高質量連續跳躍，完美展現訓練的成效。

在索契大賽令尤里留下「舞步魅惑人心」的印象。然而對於尤里來說，面對像〈關於愛

蛻變而新生——感知了愛的冰上新星

在『溫泉ₒₙICE』嘗到敗績後，尤里決意重塑自己滑冰上的優勢，除了雅科夫外，更加入俄羅斯波修瓦芭蕾舞團的前首席舞者——莉莉亞・芭拉諾斯卡亞共同指導。而追求極致美的莉莉亞，給尤里的課題是「新生的美麗」。

尤里所具備的最大優勢是「青春」。雌雄難辨的年紀令他能同時演繹陰陽雙面之美，發育中的柔軟身體能演示的主題更廣、可塑性更高。但尤里也明白，青春能帶給他的優勢只在這段青少年期，轉瞬即逝。為此他向莉莉亞表明：「只是出賣靈魂就能贏的話，這**整個身體**都可以給妳。」包含過去厭惡的基礎練習、抬得不夠乾淨的浮腿（Free leg）等等，只要能夠獲勝，尤里願意從頭開始，虛心付出一切，他表示：「我需要所有的力量」。

相較勝生勇利賭上最後一個賽季，在有限的時間內祈求：「神啊，請把維克多所有的時間給我吧！」尤里這位滑冰界的年輕新星，思考的卻是如何將青春發揮得淋漓盡致。新人與老將的對比，也呈現了兩位Yuri不同人生階段的想法差異。

「美麗就是絕對的正確，就算強悍，如果不美就沒有意義」，這是莉莉亞・芭拉諾斯卡亞的名言。倘若強悍指涉的是技術，美麗代表的是演技，在第8集大獎賽俄羅斯分站賽短曲，尤里自省的是面對主場，心浮氣躁無法進入狀況；第9集的長曲則是放下過往金牌連勝的自傲，接

受來自技術層面的挑戰，自主改變跳躍編排，想贏過勇利及J.J.的背水一戰[31]。

然而，強悍而完美的跳躍演出，並沒能讓尤里獲得分站賽金牌，他真正的美麗尚在醞釀，卻已在不自覺間，從崇拜維克多的保護網中，晉升到「**我會這樣把維克多留在俄羅斯**」、「**維克多沒出賽，能獲得優勝**」、「**俄羅斯的Ice Tiger就是我**」、「**別以為你永遠都是俄羅斯的王牌**」、「**維克多名門光環下的新秀，而是由內自外迸發出──我才是這個賽場上獨當一面的首席**」的自信。

同時，在巴塞隆納和奧塔貝克結交的友誼，更讓尤里感受到，金牌得主雖然只能有一個，但對手也能夠成為朋友。正因大家都經歷了相同的苦楚，為了精進而邁向同一目標，彼此意氣相投[33]、攜手相伴並不讓人孤獨。用這樣全新的視野去看待，坦誠地索求、直率地予以回應，那麼無論是維克多或勇利，甚至是雅科夫、莉莉亞，以及聲援支持他的優子與其他人，都可以是自己的朋友，並且他們早就已經是了。

於是，尤里將爺爺親手做的豬排丼皮羅什基分給勇利作為鼓勵[34]，在被維克多擁抱時不發一語。不知道從什麼時候開始，在勝利之外，尤里也開始學習把自己得到的溫暖回饋出去，無論場上場下，尤里都更進一步理解，並實踐Agape不求回報的「愛」。

而這一切在第11集的總決賽中達到巔峰，雅科夫從尤里身上看到維克多的影子，這次短曲演出中，尤里完全沒有任何口白，呈現他非常專注，腦袋從比賽中途就一片空白的演技，扣合最初維克多教導他的主題：「Agape是一種感覺，不能用言語形容。」最純淨、無以回報的

「愛」，來自於爺爺、來自這些他所邂逅的人們，以及對雅科夫或莉莉亞的感謝。「找尋『支撐自己的愛究竟為何』的答案時，人自然會散發光彩。」感知了「愛」的尤里·普利謝茨基，帶著獻出靈魂也要爭取的美麗，跳出118.56分的短曲分數，超越維克多所保持的世界紀錄。

「雖然離首席越來越遠，卻全新進化成屬於你自己的美了。」捨棄過往、新生，繼而綻放。尤里可能被眾人期待成為第二個維克多，但在維克多羽翼豐滿，已飛向他想前往之處的現在，尤里創造的卻是嶄新的光彩，作為足以讓雅科夫在Kiss & Cry抱著的得意門生，脫口大喊：

「真不愧是我的尤里。」

新生的世代，才正要開始。

31 不幸的是，即使將六個跳躍都放在演出後半段獲得加分，且無失敗完美演出，賽輸給J.J.。這無疑是尤里升上成年組以來最大的挫敗，也顯得第12集尤里挑戰雙手高舉跳躍，再爭取額外的質量分數（GOE）是多麼意志堅定。

32 在《Yuri!!! on ICE》藍光DVD第1卷附錄，及《Spoon 2Di vol.21》訪談內不約而同提及，若故事將尤里視為主角構思，會稍微帶有『一切都由我一個人來背負』的悲劇性質，尤里是個作為宿敵更能綻放光彩的角色。

33 《PASH! 2017年3月号》的訪談內提及，奧塔貝克私下有在做夜店的DJ工作，尤里相當欽佩，這個設定也在久保光郎老師繪製的〈Yuri!!! on ICE〉DVD全卷特典漫畫中呈現，由此衍生出尤里使用〈Welcome to The Madness〉一曲作為總決賽表演滑冰的歌曲花絮。

34 在動畫第10集的回憶畫面中，尤里也有手製豬排丼皮羅什基給雅科夫及莉莉亞分享，或許這是他表達喜愛的方式。

競技巔峰的結束與開始

「維克多‧尼基弗洛夫已經死了。」

說著莉莉亞所謂「不美麗的話語」，尤里在巴塞隆納公主飯店旁的堤岸狠狠踢維克多的背，表達對維克多安逸於和勇利交換信物的抗議。也許競賽生涯才剛起步的尤里無法理解，為何在他眼中曾這麼閃耀的維克多，居然會思量除了勝利、演技、曲目靈感以外的選擇，讓身為競技者的他黯然死去。

同樣地，尤里無法接受勇利可能退役的事實。尤里在大獎賽決賽的長曲中，延續著短曲的勢頭，用「挑戰高舉雙手的氣魄」向勝生勇利表示，若膽敢退役，他總有一天會打破勇利長曲的紀錄，讓他悔不當初。

這似乎暗示著，即使尤里從未說破，但維克多和勇利已然並列為他的憧憬，是他對未來競技生涯的期望（Life），失去任何一位都讓他感到無比沮喪，只能用不成熟的詞彙來表達他的怒意。或許他曾想將維克多從勇利手中奪回，可師生二人相互影響，逐漸成為不可分割的整體，使得尤里聽聞維克多要復歸競技的當下，第一反應不是興奮，而是不可置信，急問：「那是說，豬排丼要引退嗎？」也許那麼不坦率，但確實關心著兩人的尤里，在動畫片尾曲內放著煙火的表情，才是符合他15歲年齡最真實的樣貌。

另一方面，和勇利同樣是以最高難度來挑戰自己的節目，勇利抱持的是引退前完美結束的決絕，尤里則是望向未來，展現怒放青春才能成就的極致，最後，勇利以0.12的分差輸給尤里，

這結局是否也擁有什麼樣的涵義呢？

「如果我留在俄羅斯繼續競技生涯，尤里奧的鬥志恐怕不會這麼高昂吧……而我也是。」與勇利雙雙目睹尤里‧普利謝茨基的成長後，感受到來自新世代挑戰的興奮感，維克多滿臉笑意，湊向勇利跟前詢問：「有什麼提議呢？能讓我怦然心動的你，剛剛想到什麼了？」畢竟，被那像戰士一般的眼神牢牢盯著，無論是我，還是你，都有相同的想法吧？

已然獲知了愛，並願向外付出，不自我設限的光彩奪目。用Grand Prix Final的金牌，向所有人證明了自己的人，反而是俄羅斯的年少YURI──尤里‧普利謝茨基。

世界頂尖選手的愛與挑戰

動畫第7集中，維克多的教練——雅科夫·費爾茨曼曾評價格奧爾基·波波維奇的演出是「集合維克多欠缺的要素編排而成的節目」。已然是世界錦標賽五連霸優勝、眾選手心目中的傳奇，在花式滑冰的領域，還有什麼是維克多所缺乏的呢？環繞著「愛」與成長、生活的主題，各個選手又從他們的表演中，透露出什麼樣的「愛」呢？

首先，可以從賽季的主題看起。和勝生勇利將本次賽季的目標設定為「愛」一樣，各國選手也有其貫穿節目的主旨，大略可以分為三個層次：

（一）角色扮演的想像

誠如勇利使用豬排丼和美女的意象，設定出美女拋棄美男子的情節來詮釋Eros，各選手也藉由各種故事設定，演繹出心中理想的表演主題。像是中國選手季光虹的「羈絆與暴力」，用黑社會殺手與昔日夥伴並肩作戰的情節，跳出如飛車追逐般的緊湊感；來自韓國的李承吉，也利用曼波舞步表達男性的性感，展現「希望破繭而出」、渴求平昌冬奧資格的「貪婪」；捷克籍的艾米爾·尼可拉則是選定和「網路龐克」有關的電影曲目，編排四個四周跳，動作如機械般，扣合「我放棄當人了」此一主題的高超跳躍技巧。

（二）生活經驗的投射

關於這個部分，勇利請編曲師所原創的〈Yuri on ICE〉便是最好的例子，從起初僅有鋼琴樂音demo版本的「滑冰人生」，到摻入提琴聲的「愛」，雖說旋律基調相同，但因生活經驗的不同，將勇利原就擅長的細膩演技，更進一步昇華到現實自我的展演。

其他如俄羅斯選手格奧爾基·波波維奇和義大利籍的米歇爾·克里斯畢諾，兩人各使用了「心碎」和「騎士精神」為主題，對比失戀和守護胞妹的實際經歷。其中，在演示到波波維奇「解除詛咒的真愛之吻」，及米歇爾不再依賴妹妹而「傍徨無依的愛」的獨白時，正對應到中國分站賽前勇利的崩潰怒吼，和俄羅斯分站賽時，教練不在身邊，勇利必須獨自出賽的轉折。在在都讓觀眾在觀賞之餘有更多解讀空間，歌曲也作為背景音樂將劇情推至更高潮。

（三）個人魅力的展現

選手的個人特質是選曲的決定因素之一，除了像維克多擔任教練時，想給觀眾和既有印象不同的驚喜，而配予尤里和勇利與過往形象相悖的曲目外，如瑞士籍的克里斯多夫·賈科梅蒂，使用自身充滿性誘惑力的〈Intoxicated〉，誓言要用「大人的Eros」迎戰，不讓勇利專美於前；暱稱為J.J.的加拿大選手尚·傑克·勒萊，更以獨樹一格的自信，抱持著要擊潰維克多的願景，將演出風格稱之為「J.J. Style」，讓觀眾群起激昂。

最終，所有選手都不約而同談及的，便是把喜歡的事物表達出來的渴望，即是**滑冰的初心**。

正如尤里・普利謝茨基找尋到關於Agape真正的意涵、勝生勇利將難以言喻卻想與人緊緊維繫的心稱作「愛」，來自美國的雷歐・德・拉・伊格萊希亞也將音樂視為自己靈魂的勇氣，即使無法以四周跳取勝也無所謂，只要能讓最喜歡的歌曲填滿世界；哈薩克籍的奧塔貝克・奧爾丁，則是用與眾不同的作風，想向世界證明芭蕾傳統以外的可能；泰國的披集・朱拉暖，更是以東南亞唯一闖入大獎賽決賽選手的身分，使用代表泰國的曲風，夢想總有一日，回鄉將滑冰的樂趣發揚光大。

也許每位選手出賽的心態、選曲的想法盡不相同，但就像動畫第10集，在巴塞隆納街邊聚餐時，面對維克多說出「大獎賽金牌」的挑釁，眾選手露出躍躍欲試的眼神一樣，大家共同抱持著的是對**花式滑冰的熱愛**，承載著夢、自我實現、母國的榮耀或是挑戰的證明。然而面對競技生涯中無數個障礙，原先的熱愛與伴隨而來的桎梏兩者相較之下，是否也有取捨的一日？

困於動畫篇幅，雖然劇情上著墨不多，但也能在回憶片段之內，見到特定選手受訓過程的不易。如奧塔貝克，在升上成年組賽事前並不醒目，轉圜於各國訓練，卻始終跟不上同儕的腳步。他因此思考什麼是只有自身能完成的獨特性，終而拋棄芭蕾基礎的正統道路，選擇用毫不猶豫的流暢動作取代柔韌度，以刻苦練出的高超跳躍技術取勝。

另一方面，以零失誤成績在大獎賽分站賽連勝的J.J.，面臨的則是宣言賽季大滿貫的壓力，在決賽中突然失常的表現，被其作為教練的父母稱為「Grand Prix Final的怪物」，錯過的跳躍無法挽回、忘記的舞步沒法後退，想起小時候堅持自己的滑冰風格而接連被教練拒絕的過去，和下意識被其餘選手無視的擔憂，即便如此，為了他所愛的未婚妻、支持他的「J.J. Girls」粉

絲，和所有愛著滑冰的人們，J.J.表示：「靠運氣來取勝，不是J.J.的作風，

預先設計的動作，成就「I'm the king of J.J.」的美名，獲得總決賽銅牌的殊榮。同時，勇利也

從J.J.身上看見自己去年比賽失誤的影子，但和過往不同的是，他不再有輕視自己的想法，認同

自己是決賽名單上的一流選手，並對以往所有的挑戰，從不後悔。

維克多曾稱想讓觀眾驚豔的心為「禁錮自己的枷鎖」，每個人或多或少也有其故步自封的侷

限，必須藉由他人的引導來突破盲點。在動畫第11集中，勇利無畏將短曲跳躍替換成後內點冰

四周跳（4F）卻失敗的挑戰，使得「嶄新的情感」湧入維克多內心，我們見到維克多暫時放下

教練的身分，重新用競技者的視野去享受其他選手的表演。反之，各個選手也盡可能創造超越

維克多的紀錄，無論是披集考量將唯一擅長的後外點冰四周跳（4T）放在後半段加分，J.J.直

到最後仍將預定的後外點冰四周跳（4T）更改為成功機率更小的後外結環四周跳（4Lo）[35]，還

是尤里雙手高舉跳躍的氣勢、勇利將決賽的長曲跳躍全置換為最高難度等等。全是以獲勝，同

時是**以維克多作為最高標準來挑戰**，使得本賽季巴塞隆納大獎賽決賽，即是第六名的披集・

朱拉暖，其289.56的總分，在去年索契大獎賽決賽，也是能贏得銀牌的高分。然而有趣的是，

即便尤里和勇利相繼打破維克多所創下的短曲及長曲紀錄[36]，維克多去年335.76的總分仍高出

今年二人不下15分，現世傳奇的傳說，仍高懸在每位前仆後繼的挑戰者頭上。

35 《YURI!!! on LIFE》公式書內，久保光郎與山本沙代老師的訪談討論到：實際上，有能跳四周跳與不能跳的選手，無法做到的人也有其戰鬥方式。……考量到國家、音樂、選手特質等因素，動畫一季篇幅能說的故事有限，卻仍希望在範圍內用最大力度表達花式滑冰的魅力。

此時，雅科夫所說的，維克多所缺乏的事物也浮出表面，他曾是被稱為「認為自己是第一名」做不好教練的男人，他以為僅能「靠自己」才得以「創造全新的優勢」，但其實無論對手、戰友、教練抑或是冰場伙伴，一直都在自己身邊。如同披集・朱拉暖之於尤里・普利謝茨基，維克多與克里斯多夫・賈科梅蒂也是惺惺相惜，同作為賽場上的資深選手，習慣彼此較量，一旦任一方不在賽場上，被新世代選手追趕的焦躁心情[37]就會緊跟在後，現在已能從「自己」周圍看到「他人」的維克多，復歸賽場後又能迸發出什麼新的靈感呢？

是——

「懷抱著超出個人所能負荷的遠大夢想，最終抵達的地方，『我們』將其稱之為『愛』。」

動畫第12集的末尾，開頭主題曲的標題由〈History Maker〉改為了〈History Makers〉，從獨自面對的單數變為多人的複數，除了代表著這些年復一年更替挑戰的競技者們，更代表在和他人相遇之後，我們理解到追逐夢想的路途，並非只有自己一人，那些在冰上的一切，都

36 《Spoon 2Di vol.21》及〈Yuri!!! on ICE〉DVD全卷特典漫畫內都有提及，雖獲得金牌，尤里對總決賽長曲輸給勇利的結果相當不滿，因此想利用新創的表演滑扳回一成，然而使用〈伴我身邊不要離去〉一曲作為表演滑的勇利，卻與客串的教練維克多共同演出了雙人滑。

37 《PASH! 2017年3月号》久保光郎老師表示：克里斯和維克多曾經一同參加奧運及各大冰演，是維克多競技生涯中最親近的選手，兩人是演出風格都十分華麗的好戰友。

冰知識!!! ①

那些年，我們看過的花滑漫畫

日本是冰上運動發達的國家，在動漫輕小說界也不乏相關題材的作品，以下簡單介紹近三十年來較為知名的花滑作品：

1990年代不少知名少女漫畫家都曾發表花滑作品，如武內昌美的《星夢天使》[1]，主角美月是由輪鞋溜冰轉進花式滑冰；赤石路代的《溜冰娃娃》[2]，當中有俄羅斯相關情節人物設定；以及齊藤千穗的《冰森舞姬》[3]，主要是男女主角參加雙人冰舞競賽。此時期的花滑題材漫畫，著重的是女主角的個人成長與戀愛經驗，無論是在人物設定或是情節畫風上，唯美浪漫的少女氣息都非常濃厚，不僅讓讀者對女主角的冰上舞姿深深著迷，冰場內外的感情互動也令人怦然心動。

1 台版由大然出版社發行，全五卷，出版年為1993-1994年。
2 台版由大然出版社發行，全九卷，出版年為1995-1997年。
3 台版由長鴻出版社發行，全12卷，出版年為2008-2012年。

2000年以降，少女向的花滑作品，逐漸賦予女性更多個人色彩與自主權利，此時期最有名的作品是海原零的輕小說《銀盤萬花筒》[4]，原本是第二屆SUPER DASH小說新人獎改編作品，後來改編為電視動畫，於2005年10月到12月之間放映，為花滑題材的動漫作品打開知名度。故事敍述女主角櫻野鶴紗夢想成為奧運級的頂尖滑冰選手，卻被加拿大幽靈彼得附身，人鬼相互合作、征戰各大滑冰賽事，過程中擦出戀愛的火花。雖然《銀盤萬花筒》的劇情主線還是已成為固定模式的的美少女浪漫愛，但是主角鶴紗個性驕傲又喜歡嘴砲（狂霸跩？），成為媒體毒藥，和以往溫柔可愛的少女漫畫女主角設定有著天壤之別；其他女性角色也都個性鮮明，反映此時期部分女性向動漫作品的設定，已逐漸朝向跨界跨性別的層次邁進。

上述挑戰傳統性別框架的特質，在晚近2010年代的女子花滑作品當中也可窺見，例如提亞彌（原作）和竹村洋平（漫畫）的《冰上革命》[5]，主角大澤真崎自幼學習空手道，個性也較為男性化，偶然間與滑冰美少年橘馨邂逅，之後便立志學習滑冰，希望透過這項運動，與馨建立友誼，並且成為更有女子力的人。有趣的是，最後真崎之所以能夠逆轉勝，並不是以柔美的公主角色，而是用女漢子的豪邁英雄形象，成就自己的夢想與戀情。這樣的情節與人物刻劃，顯然跳脫傳統少女漫畫的設定，也肯定新時代女性勇敢做自己的價值。

值得注意的是，近年來以男子花滑選手為主角的作品日漸增加，除了人氣正夯的《Yuri!!! on ICE（YOI）》之外，早在2006年，漫畫家鈴木央（《七大罪》作者）便創作了男子滑冰漫畫《冰上悍將》[6]。這部作品在許多方面都和YOI相互呼應，也引起YOI迷在網路社群的熱烈討論。目前YOI官方並未提及這部漫畫，以下特別就情節人物設定與YOI互通之處加以分析。

《冰上悍將》描述出身於菁英天才家庭的少年北里吹雪，因為和兄長相比才能平庸，從小就受到父兄的歧視。他為了引起家人關注，不僅將頭髮染成銀色，還時常跟別人打架，儼然就是眾人眼中的不良少年。直到他意外接觸花滑，發現自己擁有能夠完成超高難度跳躍的天份，於是找到了受到關注與建立自信的方式，從此走上花滑之路。之後情節環繞於他和滑冰俱樂部「白帝」其他隊員的競爭與友誼、與雙人滑搭檔六花的關係，以及最終決戰與美國魔鬼級選手蓋伯瑞‧懷特的對決。

《冰上悍將》[7] 的畫風較偏向女性向的美形設定，情節走向則是熱血青少年運動系，角色心理刻劃細膩，與一般男性向運動漫畫或傳統少女花滑漫畫都有所不同。有趣的是，作者玲木央和妻子都是花滑迷，曾在漫畫後記提到，俄羅斯花滑選手亞古丁不但是自己最喜歡的選手，也是漫畫的主要靈感來源（第四冊頁187），這不禁讓人想起YOI的作者久保津郎和導演山本沙代都是花滑迷。另外男主角吹雪銀髮大眼俊帥的外貌，與YOI的維克多非常相似，特別是第一冊封面吹雪身穿模仿俄羅斯奧運代表隊制服的形象，更是讓人無法不聯想到YOI第一集的維克多

4 輕小說台版由青文出版社發行，全七卷，出版年為2007-2008年。

5 目前似乎尚未發行正式授權中文版。日文原版由集英社發行，目前共出版三卷，出版年為2009年。

6 台版由尖端出版社發行，全11卷，出版年為2006-2008年。另一位漫畫家樋口大輔的作品中譯書名也是《冰上悍將》，是為高中冰球競賽的運動漫畫。此外木村拓哉主演的日劇，中譯片名也是《冰上悍將》(2004)，為原創作品，講述成人冰球隊隊長的戀愛故事，並非由上述兩部漫畫改編。

7 關於作者鈴木央和妻子的花滑迷自述，請見《冰上悍將》第四冊書封內頁。尖端，2006。

甚至在《冰上悍將》第十卷封面內頁的Q版圖當中，吹雪和Q版的維克多簡直就像雙胞胎兄弟。[8]

此外吹雪與家人長期疏離，只在冰上擁有觀眾和夥伴的關注與支持，也讓部分網友猜測，維克多與家人的關係是否也和吹雪的際遇類似。在滑冰技巧方面，吹雪天才級的跳躍與演出，也和維克多在YOI當中所向無敵的男神地位有所重疊；而在《冰上悍將》最終第11卷當中，作者甚至讓吹雪在比賽當中演出超人類跳躍的大招，從一開始的四周半艾克索跳躍（頁64；至今三次元花滑界還沒有選手在正式比賽當中演出），甚至到五周半艾克索跳躍（頁99-101），最後吹雪大獲全勝，得到「冰上的風暴」稱號。

《冰上悍將》雖然沒有動畫化，但似乎啟發了漫畫界的興趣，加上羽生結弦在2014索契冬奧勇奪金牌，從此男子花滑題材的動漫日漸增多，除了YOI之外，稍早漫畫家黑鄉ほとり於2015年發表48頁的短篇漫畫〈ファンタスティック・リンク〉（Fantastic Rink；《夢幻滑冰》），故事一開始是主角早瀨透回憶幼時住院進行心臟移植手術，當時在聖誕夜裡，同在醫院的大哥哥悠人，和透約定交換禮物。之後透沒有再遇見悠人，只記得悠人最喜歡的曲子〈花之圓舞曲〉。透帶著懸念進入中學，後來同學天宮景人的女友邀請透去冰場，透正好看見景人滑冰的編曲就是〈花之圓舞曲〉，才意外揭露當年悠人的行蹤之謎。最後透決定開始學習滑冰，希望能夠將悠人的編曲於冰上再度展演。這部漫畫雖然不是BL，但是男性角色之間的互動微甜微虐，也許可以算是女性向的男男療癒故事。

YOI於2016年掀起風潮之後，2017年分別出現兩部男子花滑相關的漫畫，一是西島黎的《ス

ケーターズアクト》（Skater's Act）[9]，畫風偏向男性向熱血少年運動漫畫，主要描述男主角龍臣在青少年滑冰界所向無敵，後來遇到滑冰技巧更強的學弟春人，從此兩人展開在冰場上較勁的熱血對決，龍臣的目標則是「吸引場上所有人的目光」。

2017年另一篇男子滑冰新作則是新人漫畫家池田祐希的短篇作品《キスアンドクライ》（Kiss and Cry），發行於《週刊マガジン2017年24号[10]》，主角橘龍希（17歲）原為少年滑冰選手，車禍後昏迷一年，醒來之後喪失記憶，不記得的部分剛好就是從前自己身為天才滑冰選手及世界少年花滑冠軍的成就與經驗。從情節依稀可以得知，龍希在事故發生前，原本可能意圖自殺，原因不明。根據青梅竹馬女的同學所說，後來龍希跑去冰場想要尋回記憶，沒想到完全失去滑冰技能，就像初學者一樣，連站都站不穩，跌得相當狼狽。最後龍希躺在冰上，立下心願：要再次像從前一樣，成為世界第一的花滑選手。這部作品隱約有著向YOI致敬的意味，除了花滑冠軍不為人知的心理壓力，漫畫封面的構圖與主角姿態，也和YOI的勇利有重疊之處。[11]從作品最後一頁的訊息看來，作品似乎尚未正式完結，而是開放讓讀者投票應援；之後本漫畫於今年（2018年）4月起，以「日笠希望」為筆名，於《週刊少年マガジン》正式開

8 第一集封面參考連結：http://m.sanmin.com.tw/Product/index/001504884

9 全兩卷，目前似乎尚未有中譯本：http://www.comic-ryu.jp/_skatersact/

10 https://manba.co.jp/topics/12401

11 http://natalie.mu/comic/gallery/show/news_id/232947/image_id/776787

始連載，後續發展值得期待。

以上是日本花滑ACGN作品的簡介與整理，期待在YOI締造歷史之後，會有更多類似題材的作品出現，讓讀者和觀眾繼續徜徉於冰上世界的美好。

2

冰上築夢的勇者們

Yuri!!! on ICE 角色分析
與人物藍本

角色心理分析

勝生勇利
Yuuri Katsuki

世界第一玻璃心

23歲

173公分

A型

生日
11/29

＃豬排飯　＃維克多　＃易胖體質　＃玻璃心

日本

第1集以「我是隨處可見的滑冰特別強化選手」獨白開場的勇利，黑髮眼鏡的角色形象，讓人以為他是動畫中常見的主角類型。低潮自卑沒自信的模樣，更讓人相信這會是個從低潮走向成功的傳統運動漫畫套路角色。觀眾卻不知道，就在這短短十三集動畫中，勝生勇利將會完全顛覆我們對他的所有想像。

自卑又自我，壓抑而矛盾的日本代表

從動畫初期，便可以發現勇利內向且不擅長與人相處。一開始回到長谷津時，面對聲援鄉親卻羞於握手致意；見到昔日的冰場女神優子，想透過〈伴我身邊不要離去〉傳達心意，卻在看到優子的三胞胎後硬生生地把話吞回去。種種表現都顯示勇利是個不擅表達情感的人，否則不會等到別人都結婚生小孩了才想告白。

勇利的性格會讓他期待與重要他人親近，但親近時又會表現出抗拒，重要他人的離去又會使他感到沮喪難過。第3集中，他期待自己對維克多能像尤里一般坦然大方，也希望維克多的目光一直在自己身上，卻又十分抗拒維克多的親近。會形成這樣的人格特質，很可能與勇利的成長背景有關，經營溫泉業的父母工作繁忙，無暇照顧勇利，讓勇利從小便習慣於體諒父母、順從環境，將認同的渴望壓抑在心中。

勇利在第2集曾提過，小時候有一段日子，待在美奈子老師芭蕾教室的時間比在家裡還多，可見美奈子在過去曾扮演過照顧勇利的角色。美奈子對勇利的情感，除了把他當作學生，也有很大一部分是將他當作自己的孩子，並補足了勇利原生家庭教育功能不足的部分。後來美奈子推薦勇利去滑冰，遇到了喜歡的女性「優子」，才有了接下來的故事。

勇利的童年經驗最有可能會是：爸媽忙著做生意沒時間照顧他，姐姐也必須上學，於是被託付到美奈子的身邊學習芭蕾，之後在機緣巧合下又送他到冰堡學滑冰。勇利在那裡遇見了優子，也因為優子的關係認識了維克多。之後的日子裡，勇利練完了芭蕾就去滑冰，自身的天分加上能夠長時間練習的專注力，一不小心就滑成了國手。

另外，美奈子是有相當成就的女性，家庭意識不高，這種想法或許也漸漸影響勇利的感情觀與對家庭的依附。勇利能為了滑冰五年不回家，除了療癒情傷、家庭環境夠安全讓他不需要擔心以外，也許有部分原因是受到美奈子「成就自我」觀念的影響。這種成就需求需求高於人際需求的想法，可能也成為了勇利「自我中心」的原因（且勇利是男性，自我中心比較不會受到批評）。

因為「自我中心」而不在乎社會眼光與期望，活在自己世界的緣故，動畫中的勇利會給人自負的感覺，這點在第2集與第5集尤為明顯。第2集時面對尤里的挑釁，勇利表面上露出敷衍的笑容以迴避年輕選手的怒氣，心中卻完全不認為自己比尤里遜色：「維克多是憑自己的意志來到長谷津做我的教練。」，即便這多少有些年齡上的心理優勢，卻也是勇利自負的表現。到了第5集中四國九州地區賽時，由於前年比賽時，勇利只專注於自己跳躍全失敗這件事上，根本連誰拿到金牌都沒注意，因此直到第5集中段才認出南的身分。這一方面展現了勇利的自我中心，另一方面也意味著勇利認為會錯失金牌是自己穩定度不足，並非對手實力旗鼓相當，某種程度來說也相當自負。

世界第一的玻璃心

勇利是個玻璃心的選手，照理講應該會有一些童年經驗造成他這樣的個性，但動畫沒有提及，觀眾也無從得知。或許這與先天的感受力有關，畢竟他主要是靠藝術分數得分的選手，對於壓力以及情感的感受比較強烈。即使表面抗拒他人的心意，但心底仍需要被肯定關注，而他

人際障礙卻又渴望愛

勇利的人際特色大概有以下幾點：〈1〉對人沒有興趣〈2〉內向、不敢與陌生人接觸〈3〉對積極接近自己的人感到焦慮。

第2集時優子有說：「勇利除了滑冰以外，其他都不會主動去爭取。」西郡也提到他本就不太會與別人相處。

大部分的人都有人際需求，上段提及勇利的幼年經驗，父母因沒時間照顧，將他託付給美奈子，真也因為要上學無法成為玩伴，再加上他自我中心的個性，幾乎可以確定勇利早期的交友經驗應該是充滿挫敗的，之後每到新環境，失敗個幾次大概也就不會再想再有新的嘗試。

最能夠被關注稱讚的項目非花式滑冰莫屬。希望得到肯定，以及極高的自我要求、而作為國家培養的選手從小就在競技的環境中成長，一定經歷了不少失敗的挫折感，更加強了討厭輸的個性，所以失敗的恐懼會深刻地影響到他，一想到就感到壓力、因恐懼而造成焦慮，便成為玻璃心了。

順道一提，勇利雖然容易被壓力影響，但他是個高自我效能的人。動畫一開始，他就陷入低潮狀態，但勇利從來不覺得自己無法克服恐懼，並且在看了尤里的表演後就重新振作起來，顯示了他在滑冰方面對自己還是很有自信的。但勇利從以前就追逐著維克多的背影，又因為不服輸，在滑冰上自我要求非常高，讓他覺得自己「不夠好」，給人他不夠「自信滿滿」的感覺。

長時間的人際失敗會影響一個人的自我概念，讓勇利始終認為自己「不受歡迎、不值得被喜歡」。為了滿足人際需求，大部分的人可能會表現出他人喜歡的模樣，但刻意營造的形象受到歡迎的話，又會形成「真實的我是不會被喜歡」的想法。所以在面對想要建立親密關係、友誼的對象時，通常會出現「擔心對方不會喜歡自己」的焦慮感。有的人為了避免「我是個令人討厭的人」的暗示、挫敗感出現，甚至出現「我不需要朋友」的想法。所以在當有人積極想與勇利建立關係時，勇利會因為過往挫敗的人際經驗感到焦慮，在安全感不足的情況下，會降低人際需求，會展現出對他人排斥。所以在陷入憤怒、悲傷、脆弱等情緒時，勇利會抗拒他人的親近，避免挫敗感、自我價值低落感再次發生。

在求學過程中他也很難擁有較緊密的人際關係，課堂以外的時間都必須練習，社團時間、放學後無法跟其他人互動，同學們在做什麼、流行什麼他都不知道。賽季必須常常請假，加上選手光環以及內向害怕與人相處、自我中心的個性，勇利很可能到畢業都還無法叫出一半以上同班同學的名字。

因為家庭以及朋友優子、西郡等人無條件的愛與接納滿足了勇利愛與隸屬的需求，不需要額外的人際系統來填補這一塊。而他從小就是國家選手，必須專心致力於練習獲獎，也沒有多餘的時間讓他煩惱人際問題。最後再加上自我中心的個性，導致勇利除了自己的重要他人、滑冰相關人士以及維克多以外，對於其他人際關係毫不在乎，甚至對家庭關係也顯得淡薄，不然也不會在外五年都不回家，第4集也才體認到家人與朋友、老師們「微妙」的存在，就連曾經勝過他的南也到第5集中段才認出來。

動畫中也將勇利設定於滑冰不盛行的鄉下地區，從此可推知勇利在長谷津練習的兒童、少年時期幾乎沒有同為滑冰選手的夥伴，加上父母支持但搞不太清楚賽制的態度，勇利在滑冰這條路上的確相當孤獨。

簡單來說，勇利是一個：不會交朋友，因為只有自己在滑冰，沒有人懂他在做什麼、他也不懂別人在做什麼，無法分享滑冰經驗給不懂的人，所以跟人沒有話題。因為家裡的愛很多，所以朋友的支持不是那麼重要，好像不太需要交朋友的一個人。

類恐慌症

「勝生勇利視角不可信」是許多人看這部作品的感想。前四集以勇利的視角展開故事，正好是他陷入低潮、能量最低、狀況最差的時候。所以當時他對自己的評價也不高，觀眾後來才會發現被他耍得團團轉。

勇利的類恐慌症應該起源於第1集大獎賽，由於自身原本就容易受外界壓力影響，又加上寵物小維的過世，導致他的狀態不穩定在決賽中慘敗。因為不服輸的個性，又是在好不容易可以跟維克多同場競技的場合輸掉，這個壓力事件留在他的潛意識裡。之後在全國賽中，因為沒有調整好壓力導致跳躍全數失敗，更加深他在比賽時對於跳躍失敗的恐懼。以上種種使得勇利之後在遇到比賽時，都會因為想起挫敗感而恐慌焦慮。以一個參加國際賽的選手而言，比賽當下，在眾多觀眾面前，跳躍全數失敗是多麼恥辱的事。所以在第5集練習時，他腦中出現自己跳躍失敗的畫面，在第7集大獎賽的長曲分數暫時排行第一時，又引發更大的焦慮。甚至到第

74

10集，跟維克多已經建立相當的信任關係，跳躍失敗的恐慌還是影響他的狀態。簡單來說，由於以前經歷過失敗，之後害怕再次失敗而感到壓力，不幸的是他又玻璃心容易被壓力影響，加上情緒狀態不穩定，比賽就因此失利了。

烏托邦般的美好，烏托邦勝生

以環境而言，勇利的家庭結構完整，能夠在低潮時成為他的支柱，第1集到第4集裡用相當細微的方式呈現這一點。在外五年從未回過家鄉，年僅六歲的三胞胎照理來說對勇利應該相當陌生，但三胞胎在第1集見到他時卻非常親近，可見勇利這個人在三胞胎的生活中是經常被提及的，而且都是講到他的優點、好的一面，所以三胞胎才會對他如此熟悉。

另外雖然每個人都知道勇利正陷於低潮，找不到方向，但家人與朋友都沒有點出來。畢竟對於一位能進入大獎賽前六強的滑冰選手而言，連國內比賽都嚴重失利的話，身邊的人應該都會相當著急。第1集勇利與姊姊的對話中，可以發現家人知道他對未來相當迷惘，但沒有人逼著他要立刻做出決定，而是耐心寬容、不催促地給他空間思考、沉澱，讓他能從低潮中恢復。西郡也說：「我們西郡一家會一直支持你的。」勇利就在這樣的環境裡成長，讓他即便感到孤獨、面對挑戰也能不退縮堅持下去。

就家庭而言，勇利家的氛圍非常夢幻，甚至比維克多來當他的教練還要夢幻。大部分東方家

庭會為孩子的生涯感到焦慮，甚至有一部分的父母會替孩子規畫未來，希望他走上已經安排好的道路。在日本動畫中，也有許多以父母過度干涉，主角尋找自我為議題的作品。在過程中，來自家庭的期望與控制都會為個人帶來壓力。而動畫僅僅將這份家庭的期盼與勇利感到壓力呈現在第1集「真利詢問勇利未來該怎麼辦」的片段中，而第2集美奈子與三胞胎一起在商店街貼海報的片段表示出他們對勇利的振作感到高興，由此能夠得知，當勇利在低潮時他們應該是相當擔憂的，但他們面對勇利時，都沒有將這份會讓勇利感到壓力的情感表達出來，就如勇利第4集所說的，家人與朋友都深信著他堅強且能夠自己站起來。所以動畫除了在描述勇利與維克多的關係建立以外，另外很大部分就在描述勇利憑藉著那麼多的愛向上挑戰完成自我的過程。

或許正因為這樣的家庭如此夢幻，勇利家才會名為「烏托邦勝生」。但是非常有趣的是，勇利從小就開始滑冰投入比賽，但父母到他23歲還是不太懂花式滑冰規則，可見父母對這件事並非用盡全力在支持兒子，單純以孩子想做什麼就支持他，除了金錢與精神上的支持以外，也沒做更多事情了。在他比賽時，父母為了賺錢大概很少到場，這也是第4集前段為何勇利覺得滑冰很孤獨的可能原因之一。

76

重新學習愛的滑冰之神

維克多・尼基弗洛夫
Victor Nikiforov

#五連霸　#髮線　#愛心嘴　#馬卡欽

俄羅斯

27歲

180公分

血型不公開

生日
12/25

以驚人全裸之姿出現在勇利的面前，讓人搞不清楚他在想什麼的冰上皇帝，實際上相當單純好懂。在動畫中擔任給予勇利勇氣的角色，陪著選手一同跨越恐懼。以愛之名成為勇利的教練，在與日本選手的相處中，學習如何把自己的愛傳達給在乎的人，那便是維克多在動畫裡最大的成長了。

俄羅斯的英雄

相較於動畫清楚呈現勇利的生長環境，維克多的過去的資料相對稀少，但仍可稍微推測維克多的個性是如何形成的。

俄羅斯是一個致力於發展滑冰運動的國家，動畫中可以看到，維克多所屬的俱樂部培訓了許多選手，而現實世界各大滑冰賽事中，由俄羅斯選手的表現也能看得出來，國家是用大量資源在培育滑冰人才。動畫一開始描述維克多從世青賽金牌、大獎賽金牌到世界錦標賽五連霸，可以知道他在各大賽事上的無往不利，所以第 8 集尤里與爺爺在車上聽的廣播，以「祖國的英雄」稱呼他。滑冰是國家重點發展運動，以維克多的天分、外表與賽事表現來看，他應該從小就受人愛戴、不乏追求者，而且要什麼有什麼，再加上雅科夫非常寵選手，造成維克多自我中心、愛撒嬌的個性。也因為他很受歡迎，許多時候的任性是會被原諒的，也養成他認為「仗著別人的喜歡而要他人達成自己的目標」是理所當然的想法，非常擅長使用個人魅力。

外人無法知曉的皇帝

直接、直覺敏銳、單純、溫柔、不受拘束、充滿自信、自我中心、沒安全感，以上是維克多在動畫中較外顯的人格特質，但這些特質較多顯示於勇利的面前。

維克多從小在備受愛戴的環境長大，他的滑冰天分、成就、外表為他帶來這一切，所有人順著他而養成他自我中心、直接、不受拘束的性格。因為做錯事、說錯話很容易被原諒，使他的

想法異於常人。就算他人不太認同，也會因為他的成就而沒什麼人反駁。各大賽事的無往不利，也讓他充滿了自信、甚至有些傲慢。維克多在烏托邦勝生裡洗澡時，都是大方地將裸體呈現在他人面前，便可看出他對自己的身體非常自傲。第1集就毫不害羞地全裸站在勇利面前，洗澡的時候也打算自拍上傳網路，幾乎是某種程度的自戀了。

此外，維克多也對自己的滑冰技術和魅力擁有絕對的自信，那些勇利必須非常努力才能完成的高難度滑冰技巧，對他而言只是小事一樁。第2集分配Eros跟Agape給勇利與尤里時，維克多說：「你們比自己想還要沒個性和平庸……在觀眾眼中你們不過是小肥豬跟小貓咪而已。一週內沒達到我認可的水平，我不會幫你們任何一個人編舞。如果你們是我的粉絲的話，應該做得到吧？」敢稱呼世界頂尖滑冰選手為小肥豬與小貓咪，而不會惹人生氣的，也只有冰上皇帝維克多了吧。

維克多或許是從還需要父母陪伴的時候就開始進行滑冰訓練了。由第10集他所說的「我棄之不顧二十餘年的Love與Life」這句話中，可以看出他在生命的早期就遠離家庭，與原生家庭連結不強。加上他可能因比同齡人來得優秀許多、比較容易受到大人的喜愛以及自我中心不易相處等特質，在過去也沒有能夠陪伴他的朋友。這些或許都是造就他害怕寂寞、需要被他人喜歡的原因。

在成長的過程中，維克多心裡也漸漸清楚：因為他是「完美」的，所以才能得到這些「喜歡」。因此他重視自己的外表和媒體形象，也對粉絲很好，甚至表演都是以觀看者是否感到驚艷為主要目的，在觀眾前營造出相當好的形象，獲得大量的關注。第2集勇利與尤里競爭維克

多當誰的教練時，能夠發現維克多非常享受被當成獎品的感覺，雜誌訪談也提過「維克多對於勇利需要自己感到非常開心」，這樣「想要被喜歡」、「想要被需要」的需求大到維克多會下意識地滿足其他人對自己的期望，學會將自己包裝成人人都喜歡的模樣。但也正因為這份包裝，讓他越來越難找到可以信任對方是能夠接納「真實的維克多」的人。第1集維克多所演繹的〈伴我身邊不要離開〉的孤獨，或許正是對知音的渴求。

另外，雖然動畫中從未提到維克多的家庭，但從他的人格特質與行為模式可以推知一二。在第4集，勇利不斷躲避維克多，甚至放他鴿子，維克多完全沒有表現出憤怒與不滿的情緒，而是邀約他到海邊談心、了解勇利的想法；而在第7集關係重建後對勇利無條件支持與包容，以及第12集，勇利想結束兩人的關係時，即便感到心碎不捨，維克多仍選擇尊重選手。以上種種行為與對人的態度，都顯現出維克多曾經是被無條件愛著的孩子。畢竟人類大多數的價值觀與行為模式都來自於家庭，只有被愛過的人才知道如何愛人。雖然與勇利的磨合跌跌撞撞，但維克多所表現出的內在價值、對人的態度甚至情緒控管應該都來自家庭的影響，他與勇利一樣，是個被好好愛著的一個人。

從「我棄之不顧二十餘年的Love與Life」的獨白中，看得出他在開始滑冰前，也曾經擁有如同住在長谷津般舒適、輕鬆、安穩、被愛的生活。個體的人際、情緒控管技巧，大多數是學習於原生家庭裡的重要他人。除非有時間做心靈修練、或者在人生經歷中獲得後天影響，才比較容易改變。但維克多大多數的時間都在練習滑冰，所以推測他的價值觀與情緒、人際技巧是來自原生家庭。

維克多的人際關係

維克多的人際關係大致可以分成兩個樣貌，分別是面對信任的人與不信任的人。

不僅是維克多，大部分的人在面對不同人時也會有不同的態度，也會因為安全感的多寡而呈現相異程度的自我。對越是信任的人：如家人、覺得絕對不會討厭自己的朋友、建立穩固關係的伴侶等，越容易表現出沒有裝飾、毫無防備的自己，通常會變得比較隨便，甚至缺點也會放心地呈現在對方面前，不必擔心他們會因自己不討喜的人格特質離開或是不愛自己。

維克多是相當注重形象的人，對媒體和粉絲非常友善、親切，甚至會完成別人的願望。所以在外人面前的維克多會比較八面玲瓏，展現他在冰場表演時的氣質，表現出自己較為討喜的模樣，而容易不被喜歡的地方則會藏起來。為了不讓不討喜的特質被看見的舉動，也使得維克多讓人產生距離感。

相較於面對支持者的態度，在動畫中還能發現維克多另外一個面向：不成熟、任性、愛撒嬌、自我中心、利用他人對自己的喜歡控制他人。而這三面向多會出現在這幾個角色面前：馬卡欽、雅科夫、尤里、勇利。這些都是維克多不需要擔心即便自己不完美也會愛他的人（狗）。

馬卡欽是維克多養了十幾年的狗，如同他的家人一般。維克多時常會抱著馬卡欽，或者與狗兒同睡，比賽時也會帶著馬卡欽面紙盒獲得安全感。維克多抱著面紙盒比賽應是參考美國滑冰選手強尼‧威爾（Johnny Weir），所以馬卡欽面紙盒對於維克多的意義，應該同是為他帶來支持的力量，雖然動畫中看起來像在賣萌，但由此可知馬卡欽在維克多心中占有相當大的地

位。久保也曾經在訪談中提到，維克多會到長谷津，也可能是他意識到能與馬卡欽在一起的時間不多了，他想陪伴年老的家人，即使犧牲最後的賽季也在所不惜。

而維克多的教練雅科夫，在第2集尤里的回憶中，維克多曾經提到「以前常做這種事（還沒發育好就跳四周跳）而被雅科夫罵」，雅科夫也會對維克多使用「維洽」這種親暱的稱呼，可以推測維克多應該從小就是由雅科夫指導滑冰，兩人的情誼超過十幾年。第6集時，維克多明知雅科夫對自己擅自跑到日本一事感到很不愉快，還不看臉色地像個小孩一樣找雅科夫一起吃火鍋，就可以了解他完全不擔心雅科夫會因為自己跑去當勇利教練而斷絕關係（第2集雅科夫雖然生氣維克多不聽話，最後還是跟到機場送機了）。能夠合理懷疑，維克多的自我中心與任性或許大部分是雅科夫寵出來的。

另外是維克多的同門師弟尤里，雖然嘴上從沒說過，但可以發現尤里非常喜歡維克多，維克多也非常地信任他。第2集除了與維克多的回憶外，尤里也對勇利說：「但他一直很煩惱……他自己本人最清楚，當他的靈感不再湧現，那跟死了沒兩樣。」第1集維克多演譯《伴我身邊不要離開》，與第11集維克多認為只能靠自己創造出新的優勢，這兩點透露出他一直感到孤獨的訊息。而尤里知道維克多這樣的煩惱，可見維克多應該有向他透露過自己的苦惱，兩人關係可見一斑。而維克多也仗著尤里喜歡自己，忘了約定還不打算履約。就算做了這麼過分的事情，尤里到第8集還是表示出要贏過勇利，要維克多回俄羅斯當他的（編舞）教練。由此可知，他們倆的關係非常穩固。

成長中的冰上猛虎

尤里・普利謝茨基

Yuri Plisetsky

#Ice Tiger　#小貓　#森77　#爺爺

俄羅斯

15歲	
163公分	
B型	
生日 3/1	

動畫標題中的另一位「Yuri」，幾乎可以視為第二主角的俄羅斯冰虎，15歲就拿下大獎賽金牌的少年。尤里在遇見勇利後，生命同樣開始有了全新的視野。不會表達自己的少年，在眾人的幫助下，開始理解什麼是Agape的愛。

俄羅斯小貓

相較於維克多與勇利，尤里的個性直接且鮮明，用短短一集的時間幾乎就可以判斷他的行為模式與內在人格，不像另外兩個主角讓人摸半天還摸不透他們的想法。作為一名15歲的少年，尤里具有青春期男孩的明顯特徵：急欲表現自我、想得到他人認同（喜歡拍照到處打卡）、開始質疑權威、重視朋友的看法、加速社會化，在漸漸獨立的過程中仍保有孩子的單純、善良與對照顧者的依賴，就青少年而言是塑造非常成功的角色。

尤里與維克多相同，因滑冰的天資，他在眾人的簇擁下成長，15歲拿下大獎賽青少年組冠軍後，年紀輕輕就轉入成人組。但這份天資也讓他的驕傲自大，甚至看不起他人，這點從動畫第2集挑釁勇利、第7集忘記看波波維奇比賽都可看得出來。或許因為他是俱樂部唯一的年幼選手，而米菈與尤里的互動也可以看出他是被愛護著的，再加上大家都是有實力的滑冰選手，所以尤里的驕傲與小孩子個性（而且尤里本身很善良）大部分人都會容忍，但這樣的人格特質在青少年間其實是非常不受歡迎的。

青少年除了追求同儕認同以外，同時也在建立自信心，尤里貶低他人的語言方式，目中無人的態度容易讓他交不到朋友。除此之外，尤里的學校生活大概也和勇利一樣，由於長時間練習滑冰，話題、生活與同學是截然兩個不同的世界，所以第10集在遇到奧塔貝克時，維克多才會說尤里第一次有了同儕朋友。

另外，尤里雖然表面上容易被挑釁、情緒起伏很大、總是在生氣、只在乎自己的模樣，但對於他人的情緒與內在狀態卻相當敏銳。他很快便敏銳地發現維克多陷入了瓶頸，第9集中也明

84

白比賽完後的勇利狀態不好，於是向他分享豬排皮羅斯基。或許這些都是直覺性的行為，但在他的潛意識裡，在身旁人們的狀態的確是被他注意到了，這是非常典型的雙魚座纖細性格。

Agape的愛

不同於已定型的成人，青少年的人格與人際模式都還在發展。此時周遭人對個體的信任非常重要，個體得到越多認同，就越能堅定自己未來的方向。動畫中，尤里也努力地為自己的大獎賽成人組第一道金牌鋪路，他認為維克多是他拿到金牌的必要條件，為了優勝而想盡辦法要把維克多帶回俄羅斯。

同樣是愛的議題，尤里的故事線講述的是關於家庭無私的愛。而且劇本似乎意圖補足父母之愛，一開始尤里注意到了優子，她給予尤里所缺乏的「來自母親的關注與支持」。之後將雅科夫與莉莉亞設定為離婚夫妻，而且為了幫助尤里，這段期間必須不計前嫌地同住，似乎想透過這樣的模式，讓尤里看到成人為了孩子放下自我的掙扎與痛苦，以及經歷父母關係修復的過程。雖然是以比賽的名義住在莉莉亞家，但是尤里勢必常常感覺到雅科夫與莉莉亞的關係緊張，剛開始或許會措手不及，但依照他個性或許會受不了這樣的氛圍而打破僵局，重新補足他身為孩子與父母之間的感情經驗。在動畫中常常可以看見莉莉亞與雅科夫的細微互動，雅科夫要求尤里自己辦理手續，尤里卻只顧著玩手機耍賴；尤里想對粉絲發怒時，莉莉亞警告他要注意外在形象……種種小地方都像小家庭時候是吵架狀態。此外，第10集入住飯店的橋段，會有的模樣。這應該都是屬於尤里的伏筆，只是動畫中沒時間去解釋這些生活細節到底如何為

他帶來影響。

而尤里的故事最讓我感到可惜的就是他的Agape——爺爺。離家滑冰以前，爺爺應該是尤里的主要照顧者。尤里認為母親來不來不重要，只要爺爺能來看他滑冰就好，可以從他的想法裡發現這個家庭缺乏父親的角色。最讓人在意的則是第8集，尤里的爺爺似乎對他分享日本的事物感到不快，甚至難得到了莫斯科卻沒有去看乖孫滑冰，之後動畫沒有解釋這些伏筆，也沒有其他線索能推論，可惜了之前面七集對尤里這個角色的鋪陳。

朋友也是很重要的

青少年期是最渴望朋友的時期，在其他動漫作品也常看見在同樣時期的主人公為自己交不到朋友而煩惱。照理來講，尤里應該也會非常在乎這些事情，但到第10集他才有第一個朋友奧塔貝克，前面也沒有表現出需要朋友的模樣令人感到匪夷所思。後來發現，尤里的友誼人際主要應該都發展在米菈、維克多等人身上（波波維奇可能也有）。他知道維克多滑冰的瓶頸、知道米菈與曲棍球員分手，可見這些同門的滑冰選手會將比較私人的訊息告訴尤里，時不時也會看見米菈、維克多抱在尤里身上，可見他們關係之緊密。

奧塔貝克算是尤里第一次交到地位平等的朋友，同樣是滑冰選手、不像在俱樂部的大家把他當孩子那樣對待的朋友，雖然動畫並沒有多著墨，但幾乎沒看過尤里用張牙舞爪、囂張的模樣面對奧塔貝克，即便奧塔貝克的分數不如他，尤里卻也不會像面對勇利一樣充滿競爭意識，或

者和波波維奇一樣被忽視。已經能夠漸漸地將自己與他人放在同一個高度，對總是被視為「獨特」的尤里而言，平等的關係與相處方式可能是他在動畫中最大的收穫。

維克多和勇利

在動畫中，可以發現尤里是非常喜歡維克多與勇利的。尤里崇拜著維克多，想要打敗他，也希望他能當自己的教練。但後來因為他毀約而追到了日本，原本想把這股氣發洩在勇利身上，沒想到一直稱霸冰場的自己居然被自己認為是窩囊廢的日本選手給打敗，意外燃起他新的鬥志。「驕傲的俄羅斯冰虎的目標是金牌，怎麼可以輸給一頭豬？」這或許是他心裡的想法吧。

尤里對勇利的情感比對維克多還複雜，一方面想打敗他、另一方面又視其為可敬的對手，但在第9集的時候又可以發現尤里似乎也把勇利當作了朋友，將爺爺的皮羅斯基分享給他，替他慶祝生日。雖然他始終沒有表達出來，但尤里心裡應該希望自己是能和維克多與勇利玩在一塊的吧，畢竟這兩位都是他非常喜歡和欣賞的的選手。

冰上樂園的夢想家

Phichit Chulanont

披集・朱拉暖

＃自拍之王　＃SNS三人組　＃倉鼠　＃花滑界服部平次

泰國

披集・朱拉暖是勇利在底特律的滑冰夥伴，兩人同屬切里斯蒂諾教練門下。披集能與勇利成為摯友，讓人不禁好奇他到底是怎麼辦到的。表演以傳統舞蹈為基底，就連打招呼也是雙手合十，是動畫中精緻刻畫的一位泰國人。

20歲

165公分

B型

生日
4/30

散播歡樂的交際家

在整部作品中，個性最外向的角色非披集莫屬。喜歡自拍上傳，看到有趣的事都要拍、都要傳，可以想見他大概是整個滑冰圈裡網路活動最活躍的選手。而自己教練醉倒、維克多全裸撲到勇利身上的照片也上傳，可以發現他似乎喜歡小小捉弄身邊的人，不怕他人生氣的厚臉皮和熱情的性格也讓他能夠快速的與人打成一片。第10集中，一群選手一起吃晚餐時，披集是第一個和真利與美奈子打招呼的選手，面對陌生人時相當主動熱情。

在總決賽中，披集編舞構成基本分數沒有特別高，從他比賽時的自白中，可以了解到他參加大獎賽最大的目的不在獲得獎牌，而是為了在泰國推廣滑冰運動，他想將他在滑冰體驗到的快樂分享給所有國人。由第11集中可知，披集是「在商業設施內的滑冰場展現才華後，隻身一人移居底特律，去年才終於回到泰國的主場練習」。國家級選手歸國後仍在商業設施的滑冰場練習，可見泰國對滑冰選手的支援應該相當不足，而現實世界各大花式滑冰比賽也較少看到泰國選手的身影。披集隻身到底特律練習，過去可能也和勇利一樣是獨自一人在戰鬥，或許他在滑

披集擔任著給予勇利安全感、鬥志與競爭心的角色，有披集在的場合，勇利會顯得較放鬆安心，而第6集中披集的表演也激起了勇利的鬥志。在披集冰上樂園的夢想藍圖中，勇利站在最靠近他的位置，可見他們感情之深厚。動畫中披集挑戰了花滑界主流的西式風格，將屬於自己國家的風格帶到冰場上（宛如羽生結弦用帶有強烈日本元素的表演在各大賽事發亮），將屬於自己國家的風格帶到冰場上（宛如羽生結弦用帶有強烈日本元素的表演在各大賽事發亮）。雖動畫中沒有明講，但披集確實是一位為了國家而戰的選手。

冰這件事上也相當孤獨。但披集仍以身為泰國人為傲，希望泰國滑冰選手能在大舞台上發光，並且能在國家推廣滑冰運動，把自己所愛的事物推廣出去。

不存在偏見的世界

在動畫中，披集擔任給予勇利安全感、鬥志與競爭心的角色。除此之外，他在第10集看見戒指後，對勇利和維克多兩人立刻高喊「恭喜結婚」，並將這件事大聲告知周遭所有人，代表了動畫中的世界是沒有偏見的，這也對應到久保曾經在推特上的發言：「不管現實世界的大家怎麼看待這部作品，在這部作品的世界中，絕對不會有人因為喜歡上某些事物而被他人歧視。在這部作品的世界中絕對會好好守護這件事。」不論維克多、勇利是不是真正的同性戀伴侶，動畫中這個片段把「刻意的正常」當成了「尋常」。在現實生活中，我們都努力把同性戀當正常，但是看到同性戀時，心裡下意識地分成了「同性戀」與「異性戀」，「正常」是有意識選擇出來的。但披集和其他周遭的人則都不經思考地將這件事當作理所當然，這在是現實世界中多麼困難的事。而這也正是為何有一大部分的人是在第10集落入坑底的原因。

喜愛歡樂並加以傳播的披集點出了，在這個令人嚮往的世界中，不僅僅是勇利的家庭，就連動畫世界的價值觀也是烏托邦。

成熟性感的長年對手

克里斯多夫・賈科梅蒂
Christophe Giacometti

25歲

約183公分

血型不公開

生日
2/14

＃翹臀　＃紅玫瑰花冠　＃冰面濕答答　＃裸泳

瑞士

瑞士選手，瑞士法語區人，他對美奈子說的「Merci」，替勇利、維克多加油時喊的「Allez」都是法語。浪漫、性感的氣息也非常符合法語使用者給人的刻板印象。

與維克多共同競技許多年，是了解彼此、感情相當好的戰友。從克里斯的自白當中可以發現，他在與維克多共同競技的場合中從未勝過維克多。想要贏過對方，但沒有維克多的賽季又提不起幹勁，在克里斯眼裡除了維克多以外沒有其他對手。

對維克多的愛與恨

動畫第7集克里斯的回憶中，可以看見他在冰場上也是追逐著維克多的身影前進。兩人相差兩歲，推測應該差不多是同一個時期的選手。從他的自白中發現，克里斯基本上沒有勝過維克多的經驗，他說「沒有維克多的賽季讓他提不起勁」，他將勝過維克多視為在滑冰人生中的目標。但克里斯卻又說：「勇利無法超越你，這個賽季會獲勝的是我。」這句話的背後指的便是：「除了維克多以外沒有人可以勝過我（克里斯）。」可見在他的心目中維克多不只是勁敵，更是一座難以跨越的高牆，是阻擋他獲得金牌的最大障礙。

所以，當維克多離開冰場去當教練時，克里斯心裡是有憤怒的。「離開冰面找到想要守護的事物，一點也不像維克多的作風」這句話中除了表示他對維克多當教練這個決定多麼意外，也能感覺到克里斯對維克多的失望。因為心中的對手只有維克多，所以在第7集時克里斯還信心滿滿地認為自己可以拿到金牌，但第12集時他卻說「維克多，我太習慣你在我前面了，一直裝作沒發現，被別人追趕的心情是多麼焦慮。」克里斯意識到在他心中屹立不搖的維克多，也是不斷被超越的，或許也意味著因為維克多不在所以讓他輕敵了，在最後他失望的表情除了不甘心外，可能還包含對自己的悔恨吧。

高齡選手的困境

克里斯除了作為維克多的宿敵之外，也介於經驗正豐富、卻有大量選手在此時退役的年紀。

「維克多不在我就是長老級的。」他有意識到自己的年齡問題，然而競賽時間所剩不多的自己，卻又從未自維克多手中搶過金牌。在能力最好的時刻，都沒能獲得自己所渴望的成就，抱持著這份遺憾的克里斯，正是許多高齡滑冰選手的集合體。第7集中從克里斯教練的自白可知，克里斯比往年大賽更早進入狀況，或許心中是輕敵的，但身體與鬥志早已經準備好了。

像花式滑冰這樣需要大量體力與高難度跳躍的運動，技術分上對於年輕選手相對吃香，J.J. 就是最好的證明。高齡選手不僅要面對體力不足的問題，還有許多過去運動所帶來的傷害，對年長選手而言，要獲勝是相當吃力的。動畫中的大獎賽，非常有可能會是克里斯參加的最後一次或倒數第二次比賽。克里斯長年被維克多壓著無法得名，維克多不在卻又被後輩新人追過，那種再怎麼努力都無法獲得金牌的心情，或許不是動畫所呈現的那麼簡單。

雖然克里斯的成績不如維克多，但他的人氣應該是不輸給維克多的，這是現實中也會見到的情況。美國選手傑森·布朗（Jason Brown）便是成績沒那麼搶眼，但粉絲很多、表演相當吸引人的選手。

It's J.J. Style

尚・傑克・勒萊

Jean Jacques Leroy

#未婚妻　#J.J. Style　#J.J. Girls　#我看著鏡子鏡中國王回看我

19歲

178公分

B型

生日
7/15

加拿大

如同尤里，J.J.也是讓人敬畏的後起之秀。年僅18歲就拿下大獎賽銅牌的加拿大選手，超強的跳躍能力、高難度基本構成，以及強烈的個人風格，使他在大獎賽各分站賽中都拿下了金牌，就連尤里也敗給他。是維克多未參加的大獎賽中，最具冠軍相的選手。

It's J.J. Style.

「It's J.J. Style.」這句話，加上誇張的手勢，是動畫中J.J.的招牌標誌。不管是動作、表演曲甚至是說話方式，都能發現他極欲表現自我。

在冰場上，除了從小就展現才能，被發掘後由國家培養的選手外，便是像J.J.這般有天分、從小受父母耳濡目染、細心栽培的選手。J.J.的父母為前奧運冰舞冠軍，弟妹也都是年輕滑冰選手，家庭屬滑冰世家。在滑冰這件事上，J.J.從小就擁有相較其他選手更加豐厚的資源。

家庭對他滑冰的全力支持，導致他和勇利一樣，有強烈的自我中心傾向。而這份自我中心以及強烈想要展現自我的欲望，讓他在換教練時遇到相當大的阻礙，第12集J.J.的回憶中，能夠看見他屢次更換教練的挫敗。但不同於勇利對切雷斯蒂諾的妥協，J.J.則是始終如一的堅持自己的風格，這般遇到困難仍要堅持自我的毅力，使人嚮往。

想交朋友交不到

J.J.的說話方式囂張帶刺，肢體語言誇張且自我中心，說實話不太討喜，大概是動畫中唯二沒有滑冰選手朋友的角色（但J.J.有未婚妻）。不同於承吉不想與人相處，J.J.則是非常想交朋友，但是用的方式好像不太正確，導致他與其他選手無法有良好的互動。舉例而言，第8集無視勇利的存在直接與維克多對話，不但靠得太近，說出來的話也像在挑釁；第10集雖然想約奧塔貝克一起去吃飯，但卻先評論他人「一個人去吃飯很奇怪」，或許這些話語都出自於無心，但卻

讓人不太想與他相處。或許是在同溫層待太久（從小就由父母培養），又是國家重點選手，才會導致這種情形。

雖然如此，J.J.仍積極地想融入滑冰選手的群體中。第10集中，因維克多一席「拿到金牌才能結婚」的宣言導致選手們氣氛僵持不下，J.J.與未婚妻挑釁的話語打破了這個情景，事後所有人冷漠的離開。從J.J.的狀況外和「只是開玩笑的」這句話中可以發現，他其實想與大家同樂，只是用錯方法而不自知。

大獎賽的惡魔

J.J.這個角色除了演繹出不同類型的選手以外，同時也演出了滑冰選手會因其他選手氣勢而失常的景象。同樣是在競技頂端的選手，每個人所擁有技術與能力是差不多的，比賽比的是穩定性與抗壓性，勇利去年便是被壓力所擊敗。J.J.則是在第11集時被奧塔貝克的氣勢影響，在短曲表現失常，隔天的練習與長曲前半段都失誤連連。這景象就跟2017世錦賽挑戰金牌的陳巍（Nathan Chen）一樣，他在表演中設計了五個四周跳，於之前的比賽中連連獲得金牌，但卻在羽生結弦刷新世界紀錄後，因壓力於表演中出現不少失誤。

J.J.是抱著獲得金牌的決心而來，除了自我期待以外，還背負著家人、女友以及國家的期待，在滑冰的過程當中有許多令他自己都失望透頂的失誤，但他仍不放棄。在表演中「不會放棄的」聲音所展現出的魄力，讓觀者也為之震撼。

剛毅木訥的哈薩克英雄

奧塔貝克・奧爾丁
Otabek Altin

18歲

168公分

血型不公開

生日
10/31

#要或是不要　#哈薩克英雄　#DJ　#重型機車

哈薩克

來自哈薩克的18歲選手，其名意為「建國」。1991年獨立的哈薩克，是最後一個脫離蘇聯的國家，其早年對俄羅斯帝國的殖民統治反感，曾獨立過一次，爾後又被蘇聯所統治。一個渴望自由想要建國卻又被長期統治的的民族，奧塔貝克所代表的正是這個國家的縮影。

尤里的第一個朋友

就嚴格的定義而言，奧塔貝克是尤里的一個朋友。奧塔貝克在俄羅斯訓練時，看見尤里與自己同為「戰士」的眼神，便將他視為了同類。而就尤里來說，這算是他第一個地位相等的朋友（不是看他年紀小就讓著他），尤里的人際模式也因為奧塔貝克有了新的變化。在動畫當中，他扮演著讓尤里有「同伴」感覺的角色。

在本作的特典番外漫畫中，尤里看到奧塔作為DJ工作的模樣後，臨時將表演滑的音樂交給奧塔貝克挑選。相處只有短短兩三天，兩人便有了兄弟般的情誼，奧塔貝克在未來很可能會是尤里闡述心事，給予同儕支持、又非指導性的角色，相較於勇利更加的亦敵亦友。（目前尤里身邊的支持者，多是上對下，且有指導、引導性的在支持尤里）

挑戰非主流的原創性

花式滑冰是起源於西歐國家的運動，所以在編舞與曲目多以西方的芭蕾與管弦樂為主。雖然近代因參賽選手來自不同國家而有了多元性，但大部分的選手仍都有芭蕾舞的底子。又由於花式滑冰是人為評分的競技項目，早期的白種人文化優勢更加明顯。像奧塔貝克這般沒有芭蕾舞底子的選手非常的少，在以往要獲勝是相當困難的。正如同羽生結弦用《陰陽師》這種帶有濃厚日本文化的編舞與音樂挑戰各大賽事，奧塔貝克也代表著打破傳統與困境的決心。

第12集中切雷斯蒂諾說：「所謂原創性不只是天生的，19歲的奧塔貝克正在試圖證明這點。」

意指奧塔貝克的獨特並不只來自天分，更多是由他的努力而來。同時奧塔貝克在世錦賽獲得銅牌，或許是動畫組想呈現多元文化、毫無歧視的世界，不管選手的過去如何都能同場競技。

朝向自己的目標而去

最後一集，奧塔貝克自白白道：「現在才是你該站到舞台前的時刻，全世界都等著你。不要忘了你所期盼的是什麼，現在就是出發之時。實現你的夢想，只有你能讓它實現，活出屬於你自己的人生。舞動吧，屬於你自己的夢想；歌唱吧、歌唱吧，屬於你自己的歌。竭盡全力去做，盡情放縱玩耍，找出來吧，屬於自己的道路，然後在那之上繼續前進。開始之時就是現在，活出最真的自我。開始之時就是現在，為了你而存在的時間。」除了呼應歌曲外，更是說出了所有選手上台前的心境。想著自己的目標，帶著決心上台，不因他人而動搖，實現自我。

像奧塔貝克這般果決的角色，也貫穿所有選手在競技場上，毫不動搖的心境。

「心碎」的乖巧學生

格奧爾基・波波維奇

Georgi Popovich

27歲

178公分

血型不公開

生日
12/26

#阿妮雅　#阿妮雅　#阿妮雅　#心碎

俄羅斯

27歲的俄羅斯選手，與維克多、尤里同於雅科夫門下接受指導。性格誇張、古怪，似乎時常沉浸於自己的世界當中。第一次出場於第6集的中國分站賽中，由於女朋友「阿妮雅」劈腿而經歷分手與背叛，賽季遂以「心碎」為主題。強烈的個人風格與品味，讓觀看者與他的朋友（尤里與米菈）不知該如何評論才好。

爭奪不到光環的選手

同樣為雅科夫門下的選手，雖有相當的實力與天分參加各大賽事，卻因為維克多與尤里過於突出的表現而被掩蓋光芒。就連動畫中的大獎賽，也是因為維克多跑去當勇利教練，參加名額才會遞補給他。27歲的他年紀與維克多相仿，雖然動畫未呈現出來，但在滑冰生涯中同為俄羅斯選手、又在同個教練指導之下，應該時常被拿來與維克多比較。各方面而言，波波維奇承受了不少來自維克多的壓力。在第7集長曲賽時，雅科夫說波波維奇是他最聽話的學生，同時這也是最大的弱點。他也十分努力地想要超越維克多，因而非常聽從教練的指示，但這也失去了跳脫出框架的機會。

維克多沒有的元素

波波維奇遭女友阿妮雅背叛，將「心碎」的情感當作賽季主題，被雅科夫視為超越維克多的絕招。第7集雅科夫說這段話時，也隱喻著維克多在情感經驗上從未有過「心碎」。同時，正在地下室的維克多捏碎了勇利的玻璃心，或許正訴說著在愛的歷程中，維克多未來必須接受「心碎」的考驗。

「我發誓我會拯救你，我現在就會去拯救你，你將不會孤單。（I promise to save you now, I'll save you now. You're not alone.）」長曲〈A Tales of Sleeping Prince〉的歌詞裡除了訴說了波波維奇想要拯救（他自認為）被鬼遮眼的阿妮雅以外，同時也隱喻了需要維克多拯救陪伴、心碎的勇利的心境。

守護妹妹的騎士

米歇爾・克里斯畢諾

Michele Crispino

22歲

179公分

A型

生日
9/13

#守護莎拉協會會長　#莎拉騎士團團長　#我愛妹妹　#妹妹愛我

義大利

登場於第7集的俄羅斯分站賽中，22歲的義大利籍選手。剛出場時在飯店的電梯裡被勇利撞見氣呼呼的樣子，只因為自己的妹妹疑似被艾米爾給性騷擾了，一出場便給人強烈妹控的形象。只要一遇到有關妹妹的事，就會變得過度認真。

再這樣下去兩人都會完蛋

米歇爾在妹妹莎菈出生時，就相當喜歡、愛護她，從小到大都把保護莎拉視為己任，打算一輩子當妹妹的騎士。兄妹在滑冰路上相互扶持，兩人的關係比戀人還要更加緊密。米歇爾越是保護莎菈，對於莎菈離開自己身邊這點便越有強烈的分離焦慮。第8集的短曲表演中，米歇爾以莎菈的騎士自稱，提到兩人將永不分離。在場外的莎菈卻擔心這會阻礙米歇爾的未來：「米奇要如何在我不在的狀況下獲勝，不考慮不行呢，再這樣下去我們兩人都會完蛋的。」。

莎菈訴說著自己的擔憂，而米歇爾的分離焦慮，同時也和維克多與勇利好不容易穩定下來的關係相互呼應。因為愛而穩固的人際關係，都會內化至心中，即便主要支持者不在身邊，個體也能深信支持仍是愛自己的，在遇到困難時個體也能獨自面對、挑戰，這是一個從依附邁向獨立的歷程。過度依附而導致個體無法獨立外，也會限制個體的自我發展。第9集中維克多離開勇利，勇利必須獨自戰鬥的劇情安排，似乎在莎拉的一席話中暗暗埋下鋪陳。

不過，第9集中看似依賴妹妹的米歇爾，實際上卻是偽裝的。他藉由自己需要莎菈的表現，讓莎菈感覺到自己被需要，給予她自信，米歇爾早就準備好對莎菈放手。波波維奇在觀看米歇爾的演出時評論道：「我在他的表演中感覺到一股無處可去的愛。」實際從許多米歇爾與莎菈過去的動畫片段，也能發現都是莎菈依附米歇爾較多（莎菈會刻意說對米歇爾是愛自己的）。當她、邀約她，要米歇爾趕走他們，藉由這樣的行為莎菈可以一再確認米歇爾是愛自己的男生欺負長曲結束，米歇爾鬆開了莎菈的手，也意味著兩人各自獨立，未來將走上屬於自己的道路。

個性溫和的技術型選手

艾米爾・尼可拉

Emil Nekola

#山羊鬍　#意外的18歲　#不是人　#抱抱

捷克

18歲

183公分

A型

生日
7/8

於第7集的俄羅斯分站賽中登場，18歲的捷克籍選手。年紀輕輕卻留著一把落腮鬍，讓人以為他的年紀已經不小。出場時因為他疑似盯著莎菈的屁股看，正與米歇爾起衝突。但比起莎菈，艾米爾似乎對米歇爾更有興趣。

不是人的表演

艾米爾的長曲以機器人為主題，安排了四個四周跳，看得出他對大獎賽的決心，就連諸岡也說：「節目裡安排了四個四周跳，簡直不是人類的領域（但這個紀錄在現實中很快就被美國選手Nathen Chen給超越了）。」第7集時，米歇爾看著艾米爾的表演時卻說：「那傢伙明明跳躍跳得那麼好，表演卻是平淡到不行。」可看得出艾米爾過於著重於技術分，而忽略了藝術分的傾向。

在人格特質方面，艾米爾是個樂於與人相處，且非常友善的一個人。第10集表演結束以後，勇利因過大壓力而開始到處找人擁抱，艾米爾是唯一一個樂於接受擁抱的人，即便他與勇利沒有什麼交集、也沒有說過幾句話，從這一點能看見他隨和且熱情的個性。

米奇！米奇！米奇！

在人際方面，很明顯的，與艾米爾關係最密切的角色就是米歇爾了。雖然剛剛出現是因為莎拉疑似被艾米爾非禮而有衝突，但艾米爾實際在乎的對象卻是米歇爾。動畫並沒有描述兩人的關係到底為何，但可以看見艾米爾與米歇爾同時出現的場合，艾米爾就會「米奇、米奇、米奇」地叫著，想要吸引米歇爾的注意，顯示兩人其實交情不錯。

嚴謹精確的冷面努力家

李承吉
Seung Gil Lee

20歲

170公分

AB型

生日
6/6

＃腦內計算機　＃美少年　＃鳳眼

韓國

登場於第7集的俄羅斯分站賽中，20歲的韓國籍選手。個性冷漠，對於莎菈熱情的邀約相當冷淡、甚至十分傷人地拒絕。他是在所有選手中，與他人連結最少的選手，同時也是唯一一個拒絕與他人相處的選手。

一絲不苟、不能有失誤

李承吉在動畫中最令人印象深刻的，便是那一套以五彩鳥兒為意象的華麗表演服了。冷漠的外表下卻表現出驚人的色氣，被三胞胎稱為勇利強力敵手的男人。他短曲表演的自白，大多是精算每一個跳躍、技巧能為他帶來多少的分數。從這樣精確不容許失誤（即便失誤也有完美的補救方法）的計算，幾乎能想見他對自己嚴苛、高標準的性格。事事要求精準，勢必在練習滑冰上也用了許多方法與時間達成自己的標準。

一切都是為了昌平

與季光虹出身的中國相同，韓國也是有著強烈的民族主義的國家。在上場前，李承吉的教練對他說「這一切都是為了昌平」。「昌平」是指2018年即將在韓國舉辦的冬季奧運（動畫時間是在2016年）。在這短短一句台詞裡，道出了李承吉滑冰除了是為了自己以外，還必須替國家宣傳即將舉行的冬季奧運，他必須要有亮眼的表現，讓世界看見韓國的實力。或許正因為這份沉重的壓力，讓李承吉在長曲表演時失常。他懊悔的眼淚除了無法達到自己的目標外，或許另外一部分是由於無法讓世界看見韓國吧。

順道一提，在動畫第11、12集中，有李承吉的畫面時，他所使用的手機和電腦都是Samsung的，如同所有愛用國貨的韓國人，李是一名非常愛國的選手！

開朗陽光的粉絲對照組

Kenjiro Minami

南健次郎

17歲

155公分

O型

生日
8/18

#狂粉　#我家勇利才不會犯錯
#勇利都是對的　#歷史總是相似

日本

看過動畫的人都能感受到劇情的緊湊，也能發現許多劇情因時間不足而被刪除的痕跡。既然故事主線是勇利的大獎賽賽季，為何當中要特別插入中四國九州地區賽的情節，並安排南健次郎這位年輕選手登場呢？那正是為了讓勇利找回最初的自我。

108

開朗正向的男孩

不同於悲觀的勇利，南非常的樂觀、開朗。或許因為他是熱情的九州人，南對勇利的喜愛幾乎是溢於言表，從第5集一開始就想他想與勇利搭話，是勇利最苦手的粉絲類型。

而對於冰場表現上的失誤，南與教練都是以樂觀的角度看待。在短曲結束後，南表示自己有些地方表現得不夠好，教練也有提出他表現得出色的地方，並且對長曲表演抱有信心與期待，與一旁沉溺在過去失敗的勇利，以及不知該如何支持選手的維克多形成強烈對比。

勇利沒有黑歷史

經歷過一連串挫折的勇利，在得到維克多認同後第一次回到冰場上比賽。仍被去年失敗夢魘所纏繞的他，九州賽是勇利恢復比賽信心的起點。第5集前半，勇利仍被困在自己跳躍全失敗的經驗當中，在練習時腦中不斷回憶著過去失敗的記憶，就連南的教練與南的對話，也沒被他聽進心裡。

或許是在競技的頂端待得太久、又長期在國外訓練，加上勇利個性本來就不太和其他選手交流，所以勇利並不清楚自己在其他滑冰選手心中（特別是國內選手）的定位在哪。動畫藉由全國賽跳躍全失敗這樣誇張的失誤，除了讓勇利回到老家體會親朋好友的的支持以外，也讓他重新經歷一次從底層開始挑戰的比賽過程。

因為不擅長於與粉絲相處，勇利一開始對南的熱情充滿抗拒，但維克多以「無法激勵他人，

又要如何激勵自己」，讓他重新正視了南的存在。南是勇利的頭號粉絲，看過勇利每一場比賽，甚至模仿勇利過去的表演服向他致敬，猶如勇利追隨維克多腳步的過程，南的一句：「勇利才沒有黑歷史。」讓勇利想起過去為了與維克多站在同一賽場而努力的自己。

同樣是九州賽，過去的勇利與現在的勇利實力大不相同，但（即便有維克多的認同）他沒自信的心境卻仍舊相似。勇利看著南的表演，跌跌撞撞就像年輕的自己，也讓他想起過去就算比賽，也滑得相當快樂的心情。看著南的愛慕與他的表演，不僅讓勇利意識到自己的蛻變，更找回了滑冰的初衷與快樂。這就是為何動畫即便時間不足，也要將南與第5集的劇情放進來的緣故。

第5集中，勇利除了找回滑冰的初衷與快樂外，也因為南的出現，重新定義了自己在其他後輩選手心目中的定位，是讓他跨過「跳躍失敗」恐懼心魔的第一步。

順道一提，第5集中比賽最後其他選手們都找勇利簽名而非找維克多，可以看出新一代的日本滑冰選手心目中的偶像是勇利，而非賽事常勝軍維克多。

肩負民族使命的雀斑男孩

季光虹
Guang-Hong Ji

17歲

160公分

O型

生日
1/7

#布偶　#蛋餅　#SNS三人組　#大眼美少女

中國

中國代表選手——季光虹——於動畫的第6集當中第一次出現。年僅17歲的季光虹十分景仰維克多，在第6集中，對火鍋店聚會興趣缺缺的他，卻在聽到有維克多參與時，露出了興奮期待的神情。那稚嫩中帶著靦腆的笑容，以及帶著雀斑，紅蘋果般的臉頰，令觀眾對他留下深刻的印象。

溫和靦腆的中國男孩

季光虹可說是動畫中個性最溫和、最孩子氣的角色之一。在Kiss&Cry區抱著布偶熊與咬著布偶的表現，可以看出光虹習慣與玩偶相處，挫敗就咬布偶也展現出他孩子氣與不夠成熟的一面。第6集被邀請去火鍋店時，光虹僅用「我不太喜歡火鍋」來表達自己的感受，但並沒有正面拒絕披集，可發現他不太擅長拒絕朋友。

但同時，他也是人緣極好的選手，動畫中光虹與雷歐、披集等年輕選手相處融洽，彼此都熱衷於利用手機網路社群軟體互動、展現自己。這是年輕人的特徵，同時也藉由光虹等年輕角色在動畫裡的互動，彷彿也能窺見現實中新生代花滑選手的交遊情形。

花滑選手的「民族主義」

不同於歐洲選手偏向為個人榮耀而戰，亞洲，特別是中國選手，在運動賽事上強調選手身上背負著國家榮譽，有較明顯的「民族主義」。第7集季光虹的教練即以「要成為中國的英雄」這句話送他入場，原本緊張的光虹，在聽到「中國英雄」後，明顯振奮起來，畫面此時帶向全場觀眾，中國主場上滿滿的五星旗揮舞著，鏡頭切換間，自然流露出一股以「國家」為己任、要為中國爭光的競賽心理。刻意將中國選手安排在中國站出賽，多少也是藉光虹這個角色，傳達出這種獨特的「運動民族主義」。

同時，季光虹的短表演，從音樂到服裝都帶有濃厚的中國風情，刻意選用中國風的曲調，以

及對襟漢服元素的表演服，很明顯是為了中國主場觀眾而特別設計的曲目。同時，長曲表演曲目取自電影《上海刀》，在光虹想像的表演畫面中，陰暗的高樓大廈、槍戰場景，不禁讓人想到常以黑道為背景的香港電影。

這些都反映了這幾年中國崛起，想在運用經濟與文化在世界爭取一席之地的現象。季光虹肩負著宣揚民族使命的任務，是中國民族主義的縮影。

為音樂而活

雷奧・德・拉・伊格萊希亞
Leo de la Iglesia

＃音樂 ＃SNS三人組 ＃純真19歲 ＃成人火鍋店

美國

19歲的新生代美國滑冰選手，首次登場於第6集中國分站賽，與光虹、披集同為SNS上癮的好友。熱愛音樂，名為獅子的少年卻有著溫柔的好脾氣，與光虹一樣，景仰著維克多與克里斯，兩人私交甚篤。或許也因為年輕、經驗不足，雖在美國分站賽中拿了金牌，但在中國分站賽時落敗，積分不足無緣晉級總決賽。雖然出場不多，但在動畫中象徵了不斷崛起的後生晚輩。

19歲

167公分

O型

生日
8/2

114

為音樂而活的滑冰選手

從動畫第6集，雷奧的自白中可以看得出來，他是為了音樂而活、為了音樂而滑冰。

雖是如此，但在《Still Alive》的歌詞中最後兩段寫道：「我每日歌唱著人們的情誼，我們都活著，是如此的美好。我能感覺到我的靈魂歌唱如鳥兒一般，不管我到何方，神都與我同在。那成長中的樹或者勝放中的玫瑰之中，我看見神蘊藏其中，我感覺一切都是那麼的美好。

（Everyday I sing the brotherhood of man. How grateful it is, we're still alive. I can feel my soul singing as a bird. Wherever I go, god stays with me. The growing trees, or the rose in bloom. I see the god inside them and I feel alright.）」這首看似訴說雷歐沒有音樂就無法活下去的歌曲，實際上是在讚頌上帝。所以讓雷歐堅持在冰場上競技的力量，實際上是信仰。他認為上帝化為音樂，無所不在地支持著他做他想做的事。

雖然動畫中並未明顯的提及，但動畫組仍以極為細膩的方式將選手背後的文化脈絡呈現在各個不起眼、細小的地方。動畫組便將「雷奧是虔誠的基督徒」這件事，藏他在他的短曲歌詞裡。

附論：當個好教練！維克多與雅科夫的教練生涯

當維克多說要當勇利的教練時，完全沒有人當真。第4集裡，美奈子認為維克多是來日本度假的，雅科夫則說「只想到自己的人怎麼可能當好教練」，到了第6集，視角帶到的克里斯依然認為維克多只是在玩遊戲。認識維克多的人，都認為維克多無法、或根本不是認真在當教練，但實際上維克多確實努力想當好勇利的教練。第5集時他很認真地思考身為教練該穿什麼衣服出場，即使方向不太正確，他也的確是在用自己的方法扮演好教練的角色。

維克多是個擅長使用個人魅力的人，加上他知道勇利非常崇拜自己、也很看重自己的想法。於是動畫剛開始的第2集直到第7集前半部，大多是以情感勒索的方式在迫使勇利前進、按照自己的想法走。這點在第5集最為明顯：當勇利刻意迴避南方時，維克多以「這樣的勇利讓我很失望」表達自己不認同勇利的行為。第4集時，真利曾提及勇利一旦焦慮就會想要練習，是透過練習或運動讓自己冷靜的人，但在第7集時，勇利因焦慮而練習時失誤連連，維克多卻將過練習或運動讓自己冷靜的人，但在第7集時，勇利因焦慮而練習時失誤連連，維克多卻將勇利強迫帶回飯店睡覺，這時的維克多是用過往自己習慣的方式希望勇利放鬆，仍舊是以自己的角度出發看待指導選手這件事。一直到第7集後半段，勇利說出自己真正的需求後，維克多才意識到原本他所給的根本不是勇利需要的東西，進而想向雅科夫學習如何當一位能實際幫上選手的好教練。但維克多作為教練真正能夠以選手（勇利）本位思考的契機，是第9集維克多因馬卡欽的事故離開勇利時，意識到自己是名失格的教練，這時開始，他才真真正正的以選手（勇利）的角度去想，自己到底該給予對方什麼。

以當教練這件事而言，相較於什麼都還搞不清楚的維克多，對照組便是經驗豐富、信任選手能力、又讓人充滿安全感的雅科夫了。

從第1集雅科夫對尤里的訓話就可以知道，雅科夫不僅對選手在冰場上的表現很在意，也會針對選手態度不佳、沒有禮貌的部份教訓。這代表他也在乎選手的品德，不只是技藝上的教練，同時也擔任「師長」的角色。雖然雅科夫非常會說教，但我們可以發現兩位從小在他指導之下的選手──維克多與尤里都對這件事都感到不痛不癢，很多時候沒有放在心上，維克多甚至說出了：「只要抱一下」，雅科夫就會答應你的請求。」代表雅科夫可能耳根子軟，以及他無條件的信任為選手們帶來的安全感是「不管我做了什麼雅科夫還是會愛我」。否則維克多不會在第6集死皮賴臉地找他的氣的雅科夫吃火鍋，因為維克多打從心底認為，雅科夫不會因為這件事與他關係破裂。而在第7集雅科夫看見維克多被勇利戳髮旋時的自白可以發現，即便維克多不聽他的話跑去當教練，他還是非常在乎維克多的狀態。他信任他的每個選手，就連天分比較沒那麼突出的波波維奇，雅科夫也是全心全意地相信他。「這是集合維克多所欠缺的要素編排而成的節目，帶著自信滑出來吧。」這句話凸顯了雅科夫對波波維奇能力的肯定，不偏私的愛也是雅科夫身上明顯的特徵。

這些穩固的情感交流，都會化為選手上場的安穩的基石。即便自己在競技場上失敗了，教練永遠不會離開自己，會陪伴自己檢討、練習直到下一次的競技來臨。這也是為何勇利會想向維克多提出「伴我身邊不要離開」要求的主要原因。也因此在第7集後半，勇利對於比賽的焦慮很明顯地降低了許多。

劇中人物藍本

勝生勇利

高橋大輔

在日本講起有「獨特的舞步」、「玻璃般的心理素質」的滑冰選手，應該很多人都會想到2010年世錦冠軍、溫哥華冬奧銅牌──高橋大輔吧。

他是羽生結弦之前日本的男單帝王，步法被譽為世界第一，肢體語言、藝術表現獨特動人，是《Yuri!!! on ICE》編舞家宮本賢二心中所愛。他在溫哥華奪下日本（也是亞洲）史上首面男單滑冰奧運獎牌的名演目〈Eye〉，就是宮本的手筆，複雜的接續步在他的詮釋下性感而靈動，簡直是勇利〈Eros〉三次元版。高橋用的冰刀護套

也是少見的紅白色，與勇利相同，後來也與蘭比爾合作過雙人表演滑，留下佳話。

如果說勇利短曲的性感挑釁屬於高橋大輔，那麼長曲〈Yuri on Ice〉中的細膩豐沛便屬於町田樹。《Yuri!!!》原作久保美津郎就是町田樹的大粉絲（町田也是導演山本沙代的心頭好），

町田樹

雖然「勝生」這個姓與Nikiforov（由勝利而生）同義；也有日本人認為「勝生」（Katsuki）是來自「樹」（Tatsuki）。町田也堅持每天練基本圖形，苦練芭蕾，有著紮實的基本功、極盡雕琢的肢體語言，為勇利提供了很多人物設定資料。町田2012年初次擠進GPF時以墊底收場，之後在全日本錦標賽成績也慘至9名，那年他與勇利一樣也是22、23歲左右；但此後一路成長，2014年獲世錦銀牌時，只輸羽生結弦不到一分，這點也跟動畫最後結果相仿。他最膾炙人口的經典演出，

就是當時獲短曲首位的〈伊甸園東〉，風靡全場。

當年蘭比爾看到他的表演後表示「有墜入愛河的感覺」，跑來幫他編了兩支舞（2011-12的長曲〈唐吉訶德〉、2012-13的短曲〈F‧U‧Y‧A〉），町田也表示一直都很喜歡蘭比爾的滑冰。差不多就從那個時間起，町田開始「大器晚成」，以上同樣與維克多看到勇利影片就跑來當他教練異曲同工。雖然只是猜測，但讓蘭比爾對町田「一見鍾情」的，有可能就是宮本為他編的名演曲目〈黑眼睛〉。他在加州的練習冰場不但就叫做「Ice Castle」，他的家庭成員也跟勇利相仿（父母跟妹妹，但妹妹較像姐姐）。

另一個關於人物藍本的小插曲則是美國名將傑森‧布朗（Jason Brown），他在出賽時也會

把眼鏡拿下，免得看到觀眾的眼睛而緊張。另外有人猜測勇利對維克多自小崇拜，取材自羽生結弦對普魯申科的仰慕，羽生小時候甚至曾經把頭髮剪成普魯申科一樣的蘑菇頭，被叫做「Yuzushenko」。勇利養的迷你貴賓「小維」據信來自淺田真央的愛犬，兩者非常相似。至於勇利的愛哭，花滑迷推測來自織田信成經常真情流露，易胖體質或許來自本田武史吧（笑）。

* 高橋大輔名演目推薦：

〈HIPPOP版天鵝湖〉（2007-08 SP）2008 4CC金／〈Eye〉（2008-10 SP）2010 溫哥華冬奧銅／〈Blues For Klook〉（2011-12 FS）2012世錦銀

* 町田樹名演目推薦：

〈伊甸園東〉（2013-14 SP）14世錦銀／〈黑眼睛〉（2010-12 SP）12 4CC

維克多・尼基弗洛夫

約翰・卡梅隆・米契爾

冰上傳奇維克多是好幾個人的集合。精緻臉龐、瀏海與招牌愛心嘴，來自百老匯名作家、歌手約翰・卡梅隆・米契爾（John Cameron Mitchell，常被稱為JCM），代表作便是搖滾音樂劇及電影《搖滾芭比》（Hedwig and the Angry Inch），劇中濃妝豔麗、勇敢追求自我的跨性別歌手Hedwig，與米契爾幾乎已畫上等號。

維克多食指放在嘴邊的習慣動作，以及西裝襯長外套的帥氣造型來自前瑞士滑冰選手、現役教練史蒂芬・蘭比爾（Stéphane Lambiel），他同時也是克里斯的推測原型之一。蘭比爾於2006年都靈冬奧奪銀（只輸給冰上沙皇普魯申科），前有兩屆世錦冠軍連莊，之後卻喪失熱情，甚至棄權2007年歐錦賽，後來重回競技場跳出生涯高峰名演目《Poeta》，所以我們也可以期待維克多在第二季更上層樓了。而前面有提到，蘭比爾與勇利的原型之一——日本滑冰選手町田樹

之間的緣分，也與維克多跑來自動當勇利的教練相互呼應。蘭比爾後來也陪著學生丹尼斯（Deniss Vasiljevs）一起看《Yuri!!! on ICE》，並於第12集親自獻聲演出，甚至表示過希望跟自己的學生也能像維克多與勇利那樣感情融洽。

另外，雖然為維克多配音的諏訪部順一曾表示，維克多並未以俄國冰王子葉甫根尼‧普魯申科（Evgeni Plushenko）為藍本，但維克多在冰上的傳奇表現、高超技巧與風靡程度，依然無法讓人不想起這位「冰上沙皇」。被冰迷暱稱「普皇」的他獲獎無數，技巧與藝術性皆頂尖，是不世出的優秀選手，他與師兄亞古丁（Alexei Yagudin）的瑜亮之爭，也將男單帶入四周跳的時代，啟發包括羽生結弦在內的無數後進。由於後來滑冰計分方式改為新制，他所創下的輝煌成績（得過最多6.0滿分、唯一在新舊制都得過世界冠軍等）也變得永遠無法被取代。

* 普魯申科名演目推薦：

銀／〈Tribute to Vaslav Nijinsky〉（2003-04 FS）2004 世錦金／〈The Godfather〉（2004-06 FS, EX）2005 GPF金、2006都靈冬奧金

〈Sex Bomb〉（2000-02 EX）最有名表演滑／〈Carmen〉（2001-02 FS, EX）2002 鹽湖城冬奧

葉甫根尼‧普魯申科

尤里・普利謝茨基

肯定沒有人會懷疑尤里的原形就是俄羅斯的「小傳奇」──女單選手尤莉婭・利普尼斯卡婭（Julia Lipnitskaya），畢竟動畫原案久保自己也坦承過這點。姣好的面貌、驚人的柔軟度、黑色連帽開襟衫配國家隊外套、豹紋衣服、不善面對媒體，甚至連愛貓都跟尤里如出一轍，日本人也同樣稱她為「ロシアの妖精」（俄羅斯精靈）。她是冬奧史上最年輕的花滑金牌得主（新規定、團體賽），也是歐錦史最年輕的冰后（當時尤莉婭未滿16歲，比尤里還小一點）。

尤莉婭・利普尼斯卡婭

尤莉婭到底有多軟？貝爾曼旋轉（Biellmann spin）雖已是世界頂尖女單選手必備動作，男選手中大約也只有普魯申科、羽生結弦等少數人做得到，可見其難度，但尤莉婭的獨門絕活遠超於此。一般貝爾曼旋轉是雙手往後提刀，身體呈水滴形，她可以抓住腳踝反折身體，並將此

命名為「candle spin」。至於一般Y字旋轉是單腳向前抬起以單手扶住，唯有她可以將浮腳貼至胸前做「1」字旋轉。既然尤里也像尤莉婭一樣可以輕鬆邊滑邊做站立一字馬邊滑手機，再看他長曲中優美的交叉提刀貝爾曼燕式步，讓人不禁猜測貝爾曼旋轉對尤里來說或許也並不難呢。

令人惋惜的是，2014年索契冬奧後，尤莉婭不敵滑冰選手最大難關（尤其是女性）——為青春期發育困擾，後又罹患厭食症，19歲就宣布退役。但她在索契冬奧表演的長曲〈辛德勒的名單〉中一襲紅衣、金髮束在腦後（她在短曲的造型還先編髮再束起，是不是很眼熟？），暱稱「紅衣小女孩」的身影，永留冰迷心中。也祝尤里能順利度過發育關，蛻變成真正的「美麗怪物」。

普利謝茨基（Plisetsky）這個姓氏應該是向俄國偉大舞蹈家之一，波修瓦首席Maya Plisetskaya致敬，Plisetsky就是Plisetskaya的男性型。另外，尤里在動畫中的2014-15賽季中，世青錦與JGPF皆奪冠，2015-16賽季後馬上又摘下GPF金牌；放到現實中，世界冰后梅德韋傑娃（Evgenia Medvedeva）2014-16賽季的戰績就跟尤里幾乎一樣（她還多得一枚2016年世錦金，連四冠，是女單第一位世青錦、世錦連莊），不禁讓人想像尤里能否創下跟梅娃同

尤莉婭‧利普尼斯卡婭

樣的紀錄。

尤里的短曲〈Agape〉則可以參照強尼・威爾的溫哥華冬奧長曲〈Fallen Angel〉，尤其是表現風格與用刃，真有那麼一點呼應的味道。至於尤里小時候那顆金色的蘑菇頭，就是普魯申科小時候的再現了。

＊尤莉婭名演目推薦：

〈辛德勒的名單〉（2013-14 FS）2014索契冬奧團體金

披集‧朱拉暖

馬丁尼茲

＊馬丁尼茲名演目推薦：

〈歌劇魅影〉（2014-15 FS）2015 世錦／〈Emerald Tiger（陳美）〉（2016-17 SP）2017 4CC

原案久保曾表示過披集是「希望未來會出現的選手」，導演山本也提到過參加大獎系列賽的菲律賓選手。確實，若說到東南亞滑冰第一人，便是菲律賓新秀小將馬丁尼茲（Michael Christian Martinez）了。馬丁尼茲是東南亞首位取得冬奧花滑參賽資格（2014年索契冬奧）的選手，並於2015年獲亞錦賽金牌。同年世錦賽長曲〈歌劇魅影〉中媲美頂尖女選手的貝爾曼旋轉豔驚全場。

也有人認為披集的塑造當中也有一些加拿大越南裔選手阮南（Nam Nguyen）的影子。

克里斯多夫・賈科梅蒂

史蒂芬・蘭比爾

若要論「成熟大人的性感」，絕對沒有人能夠超越瑞士國寶——史蒂芬・蘭比爾。蘭比爾素有「旋轉之王」美譽，曾獲兩屆世錦與兩屆大獎賽金牌，2006年獲都靈冬奧銀牌。他的容貌俊俏、藝術表現性絕佳，舉手投足無一不充滿引人魅力，廣受冰迷喜愛。蘭比爾曾因對比賽失去熱情棄權歐錦賽，後來重回競技跳出的生涯代表作《Poeta》，便是還為他取了「瓢蟲」這個可愛的暱稱。蘭比以佛朗明哥為主題，有濃厚西班牙風味，該演目的舞衣是宛如鬥牛士般的黑底繡紅色，不論哪一項都與克里斯的長曲相互呼應。至於「把冰面弄得溼答答」費洛蒙破表的短

曲，則不能不看蘭比爾2011年商演曲目〈Don't Stop The Music〉，此時蘭比爾已經退役，性感度卻更勝從前。

也有些粉絲認為，克里斯在冰上的舞姿以及他形狀優美的臀部，也可能是取自美國男單名將亞當‧瑞朋（Adam Rippon）。「冰上美男」瑞朋在2008與2009年連霸世青錦金牌，也是2010年四大洲與2016年美錦冠軍。他容貌俊美、表現力強、肢體流暢有詩意，表演自然地散發性感魅力。另外，瑞朋也會跳勾手四周跳（4Lz），克里斯的髮型應該就是從他2015年的表演造形而來。有趣的是，他的臀部形狀漂亮到網路謠傳說「不是真的」，的確可跟克里斯比美。

瑞朋本人很喜歡克里斯，曾在推特上表示過克里斯是他的精神動物（Spirit Animal），他的歌藝也不錯，在2017年GPF表演滑中大展歌喉，又唱又滑，倒是跟J.J.有些相似。他以「高齡」28歲獲選參加平昌奧運，是美國頭一位參加冬奧的公開出櫃男同志。

* **蘭比爾名演目推薦：**

〈Poeta〉（2007-08 FS）07世錦銅／〈四季〉（2005-06 FS）06世錦金／〈Don't Stop The Music〉2011 All That Skate Summer

尚·傑克·勒萊（J.J.）

陳偉群

來自加拿大、跳躍力世界頂尖、有話直說個性直率的J.J.，原型非陳偉群（Patrick Chan）莫屬。他被稱為技巧最全面的選手，覆冰率頂尖，滑行快速優美，曾三年蟬聯世錦冠軍，但在2013年的GPF輸給羽生結弦，索契奧運時推測又因心理素質不足（他是加國史上最接近奧運金牌的男單選手，壓力之大可以想像），團體與個人最後皆僅獲銀牌，但當時長曲中的4T＋3T（後外點冰四周＋三周跳）曾獲裁判全體GOE＋3評價，可見跳躍質量之高，而動畫中J.J.也在長曲中安排了4T＋3T。他在2015-16賽季GP加拿大分站獲得冠軍（法國站賽事中斷），到GPF卻

僅得第四，令人聯想J.J.在GPF的狀況。可知金字塔頂端競爭之激烈。，也顯示選手本身即使掌握絕佳技巧，對抗壓力的素質依然是決定表現的關鍵。如果J.可以克服這點，憑他的實力，未來不可限量。陳偉群本人則已於2018年4月宣布退役，祝福他轉換跑道後更加自由地發光發熱。

另外，雖然陳偉群直言批評過羽生結弦，但據說他也在羽生遇到困難時，也曾主動分享自己平常練習的方法，羽生也表示很喜歡陳偉群，不知道尤里教勇利後內結環四周跳（4S）的哏是不是來自於此？

＊**陳偉群名演目推薦：**

〈四季〉（2013-14 FS）13 GP法國站／〈Take Five〉（2010-12 SP）11世錦

奧塔貝克・奧爾丁

丹尼斯・丁

＊丹尼斯・丁名演目推薦：〈Vocussion (from "New Impossibilities")〉（2014-15 FS）15 4CC金／〈哈薩克戰士〉（2013-14 EX）14索契冬奧銅

奧塔貝克的原形不是來自哈薩克阿拉木圖的丹尼斯・丁（Denis Ten）又能是誰？丹尼斯是哈薩克斯坦高麗裔人，他的跳躍力絕佳，藝術表現獨樹一幟，能駕馭許多不同的表演風格，帥氣與細膩兼具，而且柔軟度非常好，可以做出完美的甜甜圈轉，在2010年溫哥華冬奧甚至還做出貝爾曼旋轉，這點與奧塔貝克不大相同。正如維克多稱讚奧塔貝克的詞：他時常帶來新鮮的感覺。索契表演滑《哈薩克戰士》極具民族特色，可以看到一些奧塔貝克長曲的影子。

132

艾米爾・尼可拉

托馬斯・維內爾

＊托馬斯名演目推薦：

〈噩夢輓歌〉（2005-07 FS）07世錦

托馬斯・維內爾（Tomáš Verner）跟動畫裡的艾米爾一樣出身捷克，也是知名花滑選手，2008年歐錦金牌得主，近年來捷克男單第一人，後已於2014年退役。。2007年世錦長曲中，俐落、毫不猶豫的兩個四周跳與七個三周跳，讓年紀二十出頭的他竄升到第四名，動作之間隱約有艾米爾長曲〈Anastasis〉的味道，托馬斯當時跟艾米爾一樣在大一字時膝蓋彎曲變化動作（只差在內外刃不同），他們也同樣都在最後的三圈失誤跌倒。

米歇爾＆莎菈・克里斯畢諾

法國名將茹貝爾（Brian Joubert）被認為頭髮在某些造型上與米歇爾有相似之處。他在2007年獲世錦與三屆歐錦金牌，是法國自1965年以來的花滑世界冠軍，很有知名度。2002到2011

茹貝爾

布熱齊花滑兄妹檔

年每屆歐錦受獎臺上都有他的身影。茹貝爾相當執著於四周跳，在新制計分系統剛上路，大部分選手都迴避四周跳時，他是少數堅持的人。

另外導演山本沙代也表示過，米歇爾與妹妹莎拉同為花滑單人選手的靈感，是來自2013年歐錦銅牌得主，捷克的米哈爾‧布熱齊納（Michal Březina）與妹妹伊利斯卡‧布熱齊諾娃（Eliška Březinová），米哈爾即便自己也有比賽，在妹妹比賽時也會於場邊為她加油，而伊利斯卡的確也長得十分漂亮。

＊**茹貝爾名演目推薦：**

〈神鬼戰士〉（2012-13 FS）13世錦

李承吉

金妍兒

有人說李承吉的原形是韓國冰后金妍兒。的確，同樣是單眼皮、容貌美麗、眼神凌厲，另外兩人也同樣養狗。金妍兒曾創下多項世界紀錄，是史上第一位女單滿貫（冬奧、世錦、GPF、四大洲、世青金牌），並以一人之力扛起南韓的花滑運動。訓練環境貧乏、滿身是傷的她一再應國家徵召，爭取獎牌與賽事席位。不過她在冰場上便與平時完全不同，表情豐富、充滿笑容，這點跟承吉大不相同。金妍兒的動作總是堅決有力，跳躍毫不猶豫也很少失誤、氣勢凌人，很有女王風範。金妍兒與日本天才冰后淺田真央長年以來的爭霸最為世人談論，金妍兒與婉約柔美的淺田形成強烈對比，兩人的粉絲也各擁山頭。2010年

溫哥華冬奧兩人大對決，淺田祭出看家本領三個三周半跳（3A，相當於四圈跳，能跳的女單屈指可數）都不敵金妍兒完美的龐德女郎，隨即又在世錦賽打敗對方，激烈競爭可謂難得一遇；或許勇利與尤里也會上演如此不世出的精彩爭雄。2008-10賽季是金妍兒競技生涯的巔峰時期，每首表演曲目都值得一看。

＊金妍兒名演目推薦：

〈007集錦〉（2009-10 SP）10溫哥華冬奧金／〈骷髏之舞〉（2008-09 SP）09世錦金／〈天方夜譚〉（08-09 FS）09世錦金

南健次郎

佐佐木彰生

＊佐佐木彰生名演目推薦：

〈夜光花車遊行〉（2010-11 FS）10 ONM 金／〈SPOKEY DOKEY〉（2011-12 FS）11 芬蘭杯

2018賽季將要升至成人組的友野一希曾經表示，第一次看到南健次郎就覺得跟自己有點像，身邊也有人説南很像他，在推特上曾經造成討論話題。但南的動作風格其實感覺更像日本前國手佐佐木彰生，他曾獲2010年奧德‧內佩拉杯（Ondrej Nepela Memorial）金牌、2013年冬季世大運銅牌。躍動的表現、強烈的節奏感，馬上就炒熱全場氣氛的特質，的確可以找到一些南的影子。另外，南的教練小田垣香奈子是真有其人，現在在東京的滑冰教室擔任教練。

季光虹

金博洋

雖然與季光虹的表演風格相似度不是很高，但提到目前中國的男單滑冰第一人，便是俏皮可愛的金博洋了，粉絲間暱稱他的小名為「天天」。

他可以跳四種四周跳，曾獲2016年四大洲銀牌、2016-17世錦賽銅牌。在活潑的呈現當中會突然秀出高超的技巧，高難度的勾手四周跳（4Lz）是他的看家本領。動畫中季光虹很喜歡玩社群網站，金博洋也很愛直播一些奇怪的實況，另外兩個人也都滿害羞的。

＊金博洋名演目推薦：

〈Dragon Racing〉（2014-16 FS）16世錦銅牌／〈La Strada〉（2016-17 FS）17世錦

雷奧・德・拉・伊格萊西亞

傑森・布朗

雷奧與美國名將傑森・布朗（Jason Brown）十分相似，連現實的花滑選手都認同這點。傑森是2014年索契冬奧團體銅牌得主，他跟雷奧最大的共同點，就是身為少數不靠四圈跳躍，而是藝術表現分跳�身世界頂尖的男選手，他們的訓練據點也都在美國科羅拉多泉。有人說傑森「not jumper but skater」，他的肢體與滑行異常優美，每一個動作都做到極致，與音樂融為一體，層次分明的詮釋感染力極強。目前傑森也開始將後外點冰四周跳（4T）加入節目中，或許我們可以期待雷奧之後的表現。另外，雷奧的教練推測是傑森的編舞家Rohene Ward的「性轉」版，髮型與十字架項鍊都頗有相似之處。

＊傑森・布朗名演目推薦：

〈Writing's on the Wall〉（2016-17 SP）17 WTT／〈Inner Love〉（2017-18 FS）17 GP 加拿大站

米拉

瓦格納

＊瓦格納名演目推薦：
〈紅磨坊〉（2014-16 FS）15 GPF銅

美國頂尖女將瓦格納（Ashley Wagner），曾主動在SNS上貼出她自己跟米拉穿著相同練習服裝的對照圖，表示「I've made my anime debut」。照片是瓦格納2015年於巴塞隆納GPF冰場上拍攝，當時她也的確跟米拉一樣一頭紅髮。她是三屆美錦冠軍，2012年獲四大洲金牌、2016年獲世錦銀牌，容貌豔麗、表情百變、表現力極強，在冰場上氣勢十足，人氣很高。

雅科夫與莉莉亞

米申

雅科夫的原型人物無疑就是俄羅斯傳奇教頭米申（Alexei Nikolaevich Mishin）了，曾指導「大師兄」烏曼諾夫（Urmanov）、亞古丁（Yagudin）、普魯申科（Plushenko）、圖克塔米謝娃（Tuktamysheva）等世界金牌選手。他編寫的花滑書籍，是俄羅斯大學體育課必讀教本。

莉莉亞的外型側取自俄國冰舞教練Ksenia Rumiantseva，她曾指導過俄國冰舞組合Betina Popova / Yuri Vlasenko在2015年巴塞隆納JGPF獲得銅牌。身分背景則取自Maya Plisetskaya與另一位波修瓦獨舞家Lyudmila Vlasova，Vlasova曾為多對冰舞搭檔如Irina Lobacheva / Ilia Averbukh編舞。

其他：切雷斯蒂諾、村元與特邀本尊客串演出的角色等

勇利前教練、披集現教練，暱稱「Ciao-ciao」的切雷斯蒂諾，取自義大利前冰舞選手Pasquale Camerlengo，退休之後擔任多組雙人教練，曾為許多單、雙人選手編舞，包括男單高橋大輔、普魯申科、冰舞雙人名將加拿大Kaitlyn Weaver / Andrew Poje，甚至是宮本賢二／有川梨繪。他2006年開始在底特律滑冰俱樂部教授學生，長髮也在腦後束成小馬尾。披集的另一位教練村元，則取自日本前女單選手村元小月，她於2013年退休後就在泰國擔任教練。而克里斯的教練外型與布熱齊納教練，德國的Karel Fajfr簡直如出一轍。在第7集中國分站賽擔任解說的也真有其人，是前滑冰選手中庭健介。

另外，動畫中為比賽帶來生動實況播報的靈魂人物諸岡久志，是加藤泰平的本色專業演出，加藤是朝日電視臺主播，主要做運動實況報導，也擔任配音員，諸岡的造型更是照著加藤塑造出來的。而本田武史與織田信成都曾在動畫中直接被二次元化，坐在轉播臺上諸岡的身邊擔任講評。至於蘭比爾則直接在第12集受邀到巴塞隆納GPF擔任特別來賓，用法文跟維克多來了一段寒暄，簡直就是「打破次元壁」。

冰知識!!! ② 〈Yuri on ICE〉的祕密「音訊」

由作曲家梅林太郎——在動畫中虛構為勇利在底特律認識的女大學生——所譜的〈Yuri on ICE〉，作為勇利自由滑的曲目，幫助他跳上世界舞台前所未有的高度。比起最初的demo版本，成品曲調加入的小提琴旋律，讓整首曲子顯得更加豐富多彩。主題也從原本的「滑冰人生」，轉化為第一次想與人認真維繫的「愛」，這兩者間的變化有著什麼樣的涵義？曲譜的音符裡又藏著什麼祕密呢？讓我們從全新的角度，試著一窺這些官方未公開的裏設定。

足夠顯眼卻又不搶戲的小提琴——維克多・尼基弗洛夫

與其他選手使用的交響樂或電影配樂不同，〈Yuri on ICE〉僅用簡單琴音為基調，平鋪直敘顯得格外平靜。然而卻在小提琴樂音加入後，數小節內便將曲子帶到高峰，又立刻轉趨沉靜。

如此跌宕抑揚、處處帶給人驚喜的編排，無不令人聯想起劇中最活躍、可愛又迷人的角色——維克多・尼基弗洛夫。

作為教練的他，在觀看勇利九州賽的表演時憤憤地抱怨道：「表情太僵硬了，這是我以教練

身分出現在勇利面前的情景吧（第5集16:23）。」就在此時，〈Yuri on ICE〉的小提琴音也悠揚地響起，如此安排，彷彿在暗示勇利的長曲曲目，是以鋼琴代表勇利，而小提琴便代表了維克多。

接下來，透過維克多的內心口白理解〈Yuri on ICE〉這首曲子所詮釋的意境，觀眾才發現，鋼琴與提琴彼此錯落又相輔相成，宛如在應和著勇利與維克多相遇相知的經過。讓整首曲子更添深度的提琴聲始終都沒有蓋過鋼琴，且在中段勇利滑出絕美的大一字連接鮑步時悄然淡出，讓續奏的鋼琴聲，也就是勇利展現「冰面上最美的就是自己」之時，配合高音拍點成功躍出三周半跳（3A）。此時的音樂表現，就和隱去選手光環在場外觀賽，一心守護著學生的維克多教練重疊在一起。音樂與表演甚至是劇情絕妙的配合，不禁讓我們猜想，被新生的勇利觸動的女大學生，是否抱著維克多改變勇利的靈感，創作出了小提琴的旋律呢？

違和音 MiReRe——藏在音符裡的「維克多」

在〈Yuri on ICE〉後段行雲流水的六連音裡面，有三個摻雜其中，聽起來相對突兀的音：『E♭DD』。

這段違和音在整首曲子裡總共出現四次：後內點冰三周跳（3F）落冰時有兩次（第5集17:45/17:47），幾個小節後勇利進行連續跳躍三周半跳（3A）的起跳瞬間又有兩次（第5集17:57）。由鋼琴彈奏，譜面上標示為『降音Mi＋Re＋Re』的音，聽起來與『Виктор』非常相似——這正是維克多名字的俄文發音。在提琴聲隱沒，鋼琴一枝獨秀的橋段裡，這三個

違和音，似乎能夠視為勇利不斷尋找維克多身影的呼喚。也在這之後，隱沒的提琴聲彷彿回應一般再度出現，與鋼琴互相交織成一片，映襯尾聲緊湊又華麗的接續步。

此外，在動畫第7集中，這四段違和音出現時，勇利正好說出：「啊、最後的四周跳如果把後外點冰跳（4T）改成後內點冰跳（4F），維克多會有什麼反應呢？」的關鍵台詞。種種巧合，令人不禁揣想，這三個違和音，會不會是隱藏在音樂設計中的小小彩蛋呢？

是時候再重溫一次動畫了，再聽一遍〈Yuri on ICE〉，傾聽小提琴與鋼琴的唱和，與隱藏在音符中的呼喚。透過音樂，更深入理解勇利展現的「愛」的樣貌。

3

你難道不想看我跳出GOE+3的4F嗎

花式滑冰男單觀賽指南

動畫鑑賞必備！從編舞構成到分數計算的花滑知識入門

花式滑冰男單基礎講座

※本書所列規則皆以動畫內使用的規則，也就是國際滑冰總會公告的2016-17年為止的規則為主。如要參考最新（2018年）的更新規則，請見P188〈2018年更新規則補充〉。另為方便閱讀，部分解釋過的專有名詞謹以簡寫表現。

花式滑冰比賽流程

花式滑冰選手在參加賽事時，須準備兩套節目，一是短曲（Short Program, SP），一是長曲（Free Skating, FS，又稱自由滑）。通常分兩天比賽，先比短曲再比長曲。在世界錦標賽的場合，只要過去賽事技術分達到一定標準便可參賽，因此參賽選手人數會相當多。在比完短曲後，取分數前24名選手進入決賽，此時才能獲得比長曲賽的資格。但在大獎賽分站賽（Grand Prix, GP）時，除基礎技術分門檻外，還有種子、邀請等遴選標準，參賽選手較少，長短曲都會比完，最後取名次積分前6名選手進入大獎賽決賽（Grand Prix Final, GPF）。

比賽時通常將數位選手分為一組，先一起上場熱身六分鐘，再依序個別演出，新制規則中每人準備時間是三十秒。短曲出場順序由過去積分表現決定，越高分會被排在越後面上場。長曲出場順序則以短曲得分決定，同樣越高分越後面上場。但後來規則經變動，以世錦賽為例，是每六人為一組熱身、上場（成績接近的自然被分在一組）。而因為每人準備時間只有三十秒，在動畫中GPF長曲勇利上場時，要是抱著維克托再哭久一點就會被扣總分，所以西郡才會在電視前那麼擔心。

關於曲目規則，以男單為例，短曲規定曲目長度須為2分40秒±10秒；長曲4分30秒±10秒，時間超過或不足都會扣總分。比賽前必須先將曲子的動作編排表呈報給主辦單位作為評分

依據，長曲中，沒作到的動作（如跳躍不成功）可以更改一下編排，將分數補回，但短曲不容許更改跳躍編排。

選手們在冰場上精彩炫目的表演並非隨意編排，不只內容結構，甚至每一個動作都有明確而嚴謹的規定與計分方式，如遇動作重複、旋轉圈數不足等，會扣分甚至不計分，所以在有限的時間內必須做到這麼多動作，又要兼顧規定、完成度與藝術表現並非易事。請人編一套符合規定、又能表現選手技巧與藝術性的比賽用節目通常所費不貲，選手也需要一次次的練習與表演，讓內容更熟練與進化，因此通常一套節目都會用個一到兩個賽季，也有使用三個賽季，或像羽生結弦的〈SEIMEI（晴明）〉一樣，隔一年又再拿出來跳。

賽後選手答謝表演以及商業演出被稱為表演滑（exhibition, EX，又稱Gala），較為自由，可展現個人風格，也可以做比賽時禁止的動作（如雙膝著冰或空翻），也有像尤里前一天晚上才準備、安排與其他人互動，甚至組成臨時搭檔的例子，如烏茲別克鬼才Misha Ge就在2017年赫爾辛基世錦表演滑邀請世界冰后梅德韋傑娃（Evgenia Medvedeva）在場邊與他做非常可愛的互動，這可能便是DVD當中尤里GPF表演滑與奧塔貝克搭配的靈感來源。

花式滑冰曲目構成要素

在花式滑冰中，一套曲子包含以下三大部分：

1. 跳躍（Jump）：

指在冰上跳起，在空中轉圈（大多是逆時針），最後右後外刃著冰（逆時針旋轉狀況下，即為右腳外刃落冰向後滑行，順時針旋轉則是左後外刃落冰）的動作。判定難易的標準，主要是看在空中旋轉的圈數，圈數越多，基礎分就越高。跳躍又分成「單跳」與「連跳」，單跳顧名思義是單一跳躍，連跳則是連續做出兩到三個跳躍。

2. 旋轉（Spin）：

指以單腳或雙腳為軸，在冰上定點旋轉，跟跳躍一樣大多逆時針旋轉。判定難易的標準是「級數」，一套旋轉當中做出的困難動作越多，定級就會越高，分成 B 與 1~4 級，最高為 4 級，定級越高，得到的基礎分就越高。

3.接續步與編排步法（Step Sequence & Choreography Sequence）：

接續步是在冰上依循一定的軌跡，由一連串轉體、步法、小跳（兩圈以下跳躍）、變刃組成的動作。在觀眾看來是冰面上一連串的花式舞蹈，但其實都有一定的圖形與表現規則。接續步法跟旋轉一樣，也分B與1～4級。長曲中除了接續步法外，必須另作一個編排步法，簡單來說就是比較自由的接續步，僅分一級。

另外還有「銜接動作」，可以放在跳躍、旋轉的前面，作為「進入」的動作以提昇難度，也可以放在接續步法或編排步法當中，作為藝術呈現的元素。銜接動作在打分的小分表當中不會被標出。

跳躍

單跳

單跳的種類很多，同圈數跳躍由難到易，以及它們的評分代號如下所列：

Axel（A；一圈半跳）

Walley（特沃里跳，少人用）

Lutz（Lz；勾手跳）

Flip（F；後內點冰跳）

Loop（Lo；後外結環跳）

Salchow（S；後內結環跳）

Toeloop（T；後外點冰跳）

連跳

「連跳」包括**聯合跳躍**（Combination Jump）與**連續跳躍**（Sequence Jump），皆視為一個動作來評分。意思就是說，連跳的基礎分雖是兩到三個跳躍合計，但就跟一個單跳、一組旋轉或一組接續步一樣，只會標示成一個動作，打一個GOE（Grade of Execution，質量分數）。

聯合跳躍基礎分為兩個（或三個）跳躍的分數相加。當中不能有變刃、步法或轉體，如此一來，前一跳的落冰刃便必須是下一跳的起跳刃。由於幾乎所有跳躍都是右後外刃落冰（絕大部分為逆時針方向），故只有右後外刃起跳的後外結環跳（Lo）、後外點冰跳（T）可接做第二跳。比如尤里短曲中（第3集15:32）以及勇利在GPF時短曲最後的4S+3T（第11集05:17），與J.J.短曲中的4T+3T（第11集18:33）。

連續跳躍的跳躍間則有換腳、變刃或轉體，故第二跳原則上可以任意組合。通常連續跳中間會出現轉體，是因為聯合跳失敗導致，動作後會標記「+SEQ」，計分方式是兩個最高難度跳躍的基礎分相加後乘以0.8。

旋轉

旋轉有三種基本姿態：最基本的單腳直立旋轉（Upright Spin, USp）（第11集19:57）、蹲踞式旋轉（Sit Spin, SSp）（第11集04:50）、燕式旋轉（Camel Spin, CSp）（第11集13:09）。至於常見的後仰弓身旋轉（Layback Spin, LSp），被認為是USp的變形，女性選手常常從後仰弓身轉提刀進入有名的貝爾曼旋轉（雙手提刀身體作水滴型），雖被稱為「提刀燕式」，但其實也算單腳直立轉的一種，尤里的短曲中便有很漂亮的側面提刀燕式轉（第3集15:16）。

在比賽評分規則中，重複的旋轉動作不會得到任何分數。每種姿勢圈數至少要達到三圈以上才算旋轉，但為了爭取高定級，一般頂尖選手都會轉滿八圈。

一個旋轉中若包含兩到三種基本旋轉，就是組合旋轉（Combination Spin, CoSp）；可能又會再加上換腳（Change Foot）（第11集13:14）、跳接（Flying）或同時有換腳與跳接等以增加難度。勇利短曲中的三個旋轉分別是換腳燕式轉（Change Foot Camel Spin, CCSp）（第11集13:14）、跳接蹲轉（Flying Sit Spin, FSSp）（第8集13:00）、與換腳組合旋轉（Change Foot Combination Spin, CCoSp）（第11集13:46）。

接續步與編排步法

接續步

花滑中最精彩也最難的，就是接續步（Step Sequence, StSq，又稱定級步法）與編排步法（Choreography Sequence, ChSq），是最考驗選手基本功，也最能發揮音樂性與藝術表現的部分。

接續步內包含一整套連續的舞步，以及選手在冰上移動的軌跡。滑行時覆蓋冰面的比例被稱為「覆冰率」，接續步中如能在固定大小的冰面上，滑行出越長的距離，也就是覆冰率越高（利用到越多冰面），便有機會爭取更多GOE分數。接續步的形式可大略分成三種：

1. **直線接續步**（Straight Line, SISt）：從冰場的短邊向另一個短邊，或沿冰場的對角線直線滑行。

2. **圓形接續步**（Cirular, CiSt）：以冰場的短邊為直徑畫弧形前進，開始的位置與結束的位置需連接。

3. **蛇形接續步**（Serpetine, SeSt）：從冰場的一端到另一端蛇形滑行，移動路徑最長，體力負擔也最大。

接續步裡面包含的元素有：**轉體、步法、小跳（兩圈以下跳躍）、變刃**。而轉體與步法會在冰面上畫出明顯的圖形或線條。

◎轉體與步法

轉體：分為以下六種

轉三	three turns		單腳完成
內勾步	Rocker	* 困難的轉體	單腳完成
括弧步	bracket	* 困難的轉體	單腳完成
外勾步	counter	* 困難的轉體	單腳完成
結環步	Loop	* 困難的轉體	單腳完成
撚轉步	Twizzle	* 困難的轉體	單腳完成

步法：分為以下六種

弧線變刃步	Curving with change of edge		單腳完成
夏賽	chasse		雙腳完成
刀齒步	toe steps		雙腳完成
搖滾步	roll		雙腳完成
莫霍克	mohwak		雙腳完成
喬克塔	choctaw	* 困難的步法	雙腳完成

最容易分辨的撚轉步，是在冰上畫出如彈簧的圖案，邊滑行邊旋轉（第9集10:15）；弧線變刃步基本上就是內外刃轉換；刀齒步則是以冰刀刀齒做點冰小跳。雖然它們都有明確的圖形與規定，但頂尖選手由於技巧高超，已把這些三元素融合在一起，動作常常一閃而過，有興趣的讀者可以進一步研究。

銜接動作

其他常常加入接續步或用於銜接的動作包括：大一字（spread eagles）（第3集18:34）、拖刀（lunges，就是維克托與勇利長曲中前腿屈膝、後腿伸直後腳內側著冰，往前滑行的動作）（第3集19:35、第12集09:23）、蝴蝶步（butterfly）、鮑步（Inna Bauer）等。勇利長曲中大一字接鮑步（第5集17:21、第12集09:27）的優美姿勢配合音樂，受到動畫觀眾們極大喜愛。

比較常在編排步法中出現的側有：燕式步（spirals）（第12集18:53）、深刃滑行（Hydroblading，羽生結弦的招牌動作）（第12集03:47）、Cantilever（宇野昌磨常做）、巴斯提蹲踞（Besti squat）、分腿跳（Split jump）（第6集15:36），這些花式動作是一般觀眾較為熟悉的。

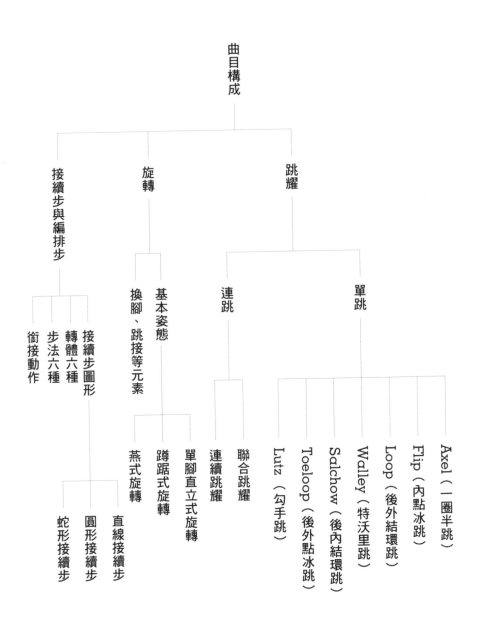

◎花式滑冰曲目構成要素簡表

編舞的基本構成

短曲

依照ISU（International Skating Union，國際滑冰總會）規定，在正式比賽當中，一套短曲必須包括：

* 一個包含銜接動作（步法或自由滑動作）的三圈（或以上）單跳。

* 一個兩周半（2A）或三周半跳（3A），不可以在單跳出現後又用在連跳。

* 一個3+2以上的聯合跳躍（Combination Jump）。

* 一個跳接旋轉。

* 一個單一姿勢旋轉，僅一次換腳，只能選燕式轉（CSp）或蹲轉（SSp），必須與跳接旋轉落冰姿勢不同。

* 一個包含僅一次換腳的組合旋轉。

* 一套充分利用冰面的接續步（StSq）。

長曲

一套長曲必須包括：

＊單跳與連跳合計最多8組跳躍

a. 單跳：必須包含一個Axel jump，兩圈跳不能超過兩個（也就是其他單跳都必須在三圈以上，而3S與4S視為不同跳躍）。三圈以上之同樣跳躍最多出現兩次，其中之一必須放在連跳中，且只能重複兩種。

b. 連跳：最多3個，其中三連跳最多一個。

＊一個單一姿勢旋轉，換腳自由。

＊一個跳接（或由跳進入的）旋轉。

＊一個組合旋轉，換腳與姿勢數量自由。

＊一套接續步法（StSq）。

＊一套編排步法（ChSq）。

※違規動作：空翻跳、躺在冰面上或雙膝著冰。

花式滑冰分數計算規則

分數怎麼看？花式滑冰比賽評分系統

2004年起採用的新式滑冰計分方式，總分（Total Segment Score, TSS）由技術分（Technical Element Score, TES）與藝術分（Program Component Score, PCS，又稱表演分）兩大部分加總得來。

評委團大體上分為「技術專家組（Technical Panel）」和「裁判（Judge）」。技術專家組由技術總監（Technical Controller, TC）、技術專家（Technical Specialist, TS）、輔助技術專家（Assistant Technical Specialist, ATS）三位組成，決定選手們是否正確完成技術動作與定級，亦即決定該動作基礎分（Basic Value, BV）；九位裁判則對每項技術要素的質量分數（也就是動畫中常常提到的GOE）以及五項藝術項目給出評價，去掉最高與最低後，將剩下的評價平均後即為得分。在技術分項目，是評價乘以GOE分值（難度係數），藝術分項目的評價則乘以藝術分係數（Factor），分別得出各項GOE分數與藝術分。分數計算規則如下：

技術分TES＝**各動作基礎分BV＋各質量分數GOE加總**

質量分數GOE＝GOE評價取中間值平均×各動作GOE分值

藝術分PCS＝各項目中間值平均分×藝術分係數加總

TES＋PCS－總扣分（deduction）＝TSS

所以，正如維克多所說，就算技術分不高，若藝術表現傑出，一樣可以補足。

小分表與分數計算方式

知道了滑冰的打分方式，可以試著進一步看懂小分表（Judges Details per Skater），明白評審打分的考量，也可以得知選手編曲，以及表現時技術難度的重點，甚至是教練著重的策略。

附表是參考勇利GPF的短曲〈Eros〉節目構成所製成，不完全的假想評分表，以下將以此表來說明小分表的閱讀方式，左上角的名次表示的是長短曲各別的排名而非總排名。由於動畫中並未明確顯示出勇利的各項質量分數，因此勇利的小分表僅顯示下文計算中的範例分數，其他分數則留白。可與羽生結弦2017年世錦賽短曲小分表相互對照，更能清楚看懂小分表的細節。

名次	姓名	代表隊	出場順序	節目總分	技術總分
4	Yuri KATSUKI	JPN	1		

#	完成動作	判罰訊息	基礎分（BV）	質量分（GOE）	J1	J2	J3	J4	J5	J6	J7	J8	J9	節目內容總分（加權係數分）	總扣分
1	StSq4		3.90												
2	CCSp2		2.30												
3	FSSp4		2.60												
4	3A		9.35 x	3.00											12.35
5	4S+3T		16.28 x												
6	4F		13.53 x	-1.00											12.53
7	CCoSp4		3.50	+1.42											4.92

（每位裁判給出的執行分）

藝術分（PCS）　51.46

節目內容分係數

藝術分（PCS）	
滑冰技巧（SS）	1.0
動作串聯（TR）	1.0
表演／執行（PE）	1.0
編舞（CH）	1.0
音樂詮釋（IN）	1.0

裁判藝術總分（加權過後）

加過 GOE 之後的技術總分

裁判長分數　裁判總平均分

扣分　0.00

總扣分　0.00

◎參考勇利短曲所製成的小分表

Rank	Name	Nation	Starting Number	Total Segment Score	Total Element Score	Total Program Component Score(factored)	Total Deductions
1	Yuzuru HANYU	JPN	6	112.72	64.17	48.55	0.00

#	Executed Element	info	Base Value	GOE	J1	J2	J3	J4	J5	J6	J7	J8	J9	Ref	Score of Panel
1	4S		10.50	3.00	3	2	3	2	2	3	3				13.50
2	FCSp4		3.20	1.10	2	2	2	2	2	3	3				4.30
3	Cssp4		3.00	1.50	3	3	3	3	2	3	3				4.50
4	3A		9.35 x	3.00	3	3	3	3	3	3	3				12.35
5	4T+3T		16.06 x	2.80	3	3	2	2	3	2	3				18.86
6	StSq4		3.90	1.96	3	3	2	2	3	3	3				5.86
7	CCoSp4		3.50	1.30	3	3	2	3	2	2	3				4.80
			49.51												64.17

Program Components	Factor													Score of Panel
Skating Skills	1.00			3	3	3	3	3	3	3				9.65
Transitions	1.00													9.55
Performance	1.00													9.80
Composition	1.00													9.80
Interpretation	1.00													9.75

Judges Total Program Component Score(factored) **48.55**

Deductions: 0.00 Total Deductions 0.00

◎羽生結弦2017年世錦賽短曲小分表

技術分的打法

參照國際滑冰總會所公布的分值表（Scale of Values, SOV），技術分中的基礎分BV與質量分數GOE，依動作、級數、跳躍圈數不同而有不同得分。一般來說跳躍圈數越多或動作級數越高，GOE分值就越多。

在小分表當中，旋轉與接續步法動作代號後面的數字表示級數，分成B與1～4級共五種，這部分的定級容後討論。GOE的評價從＋3到-3共七種，九位裁判給出的評價去掉最高與最低，平均後乘以每個動作的分值便是該動作的GOE分，與基礎分相加後，就得到該動作的技術得分。

以下以跳躍為例來說明基礎分、GOE與技術總分的計算方式。

參照前面勇利的短曲小分表來看，勇利在動畫中向維克托表示想跳出GOE＋3的4F，該跳躍可以得到的分數為：

1. 基礎分：4F的基礎分是12.3，放在節目後半，可以得到加成1.1，為13.53，小分表「4F」項目後面會標出「×」記號，表示已加成。另外還有一種稍低的「V」級分，在跳躍的狀況時，若不足圈或錯刃，基礎值會得到V級分。

2. GOE：假設九位裁判都給出GOE＋3評價（當然這非常難，也頗罕見），去掉最高與最低：3*7/7＝3，乘以四圈跳係數「1」得3分，便是這個4F可以得到的質量分數。

也就是說，GOE＋3的4F最高可以為他得到13.53＋3＝16.53分的技術分，這個分數會出現在

裁判總分區。勇利在GPF短曲中跳4F落冰時單手觸冰（第11集05:32），裁判通常會給GOE-1（雙手觸冰則-2），故該動作技術分只能得到約12.53分。一個觸冰就有可能讓勇利丟掉3至4分左右，難怪他臉色超級難看了。

另外，他在前一年GPF上多次跌倒，跳躍的GOE便會是-3，若是三圈跳，係數0.7，就扣2.1分，另外還要再加扣總分1分（會出現在右上角與右下角的總扣分處），新制規則中還會重複扣分：前兩跤各扣1分，第三、四跤扣2分，第五、六跤扣3分，以此類推。

另外，在「判罰訊息（info）」欄中有時會出現如下符號，每個錯誤也會有相應的GOE評價：

V：旋轉不滿足必要條件（也就是小分表內的V級分）。

e：起跳錯刃：尤其F或Lz容易用錯內外刃。基礎值降至「V」，GOE約-2至-3。

!：起跳用刃模糊。F或Lz的用刃模糊時GOE-1至-2，基礎值不變。

∧：跳躍存周：跳躍周角度少90度以上，180度以下。基礎值降至「v」，GOE約-1至-2。（如克里斯大獎賽時4S+3T中的4S就可能被判定存周）（第11集14:14）

∧∧：跳躍降組：跳躍周角度少180度以上。基礎分數會降至下一級（EX：4T降組時以3T計分，基礎分數會從10.3降為4.3），GOE也會得到-2至-3的評價。

*：動作違規無效：如跳躍重複或單跳不滿三圈等，基礎分與GOE都是0。

166

比如大獎賽時，J.J.的短曲（第11集18:20）與克里斯的長曲（第12集13:10）都出現「跳空」成一圈的狀況，就會得到「*」記號，整個動作都掛鴨蛋。所以克里斯當時才會臨時改變編排補回分數（第12集13:32），這也是雅科夫指出維克多沒有為勇利做的安排，有些教練會傾向加強訓練選手臨場的計算，也就是在跳躍失敗時，計算如何在不重複的狀況下把動作補回。勇利在俄羅斯站長曲3Lo落冰時雙腳著冰（第9集14:19），GOE會變成-3，步伐滑出（Step out）則會變成-2至-3，勇利在西日本長曲4S落冰時就是步伐滑出同時單手觸冰（第5集16:41）

旋轉的定級與GOE算法

長曲中如單跳重複（如兩次4T，而非4T配4T+3T），第二個跳躍後面會加上「+REP」，基礎分打七折；假設勇利在中國站臨時起意的4F不足圈，就會被降組判定為3F，再加+REP後失分更多，基本上十分冒險，也難怪維克多會感動成那樣了。而像織田信成2011年世錦賽跳了3T+3T接著跳3A+3T，該3A+3T就會被判為「*」，也就是無效跳躍。

旋轉的定級根據姿勢變化、旋轉數的搭配與進入方式，分為B及1～4級五種難易度，Level 1要包含一個難度特徵，Level 2要包含兩個，以此類推。

ISU對旋轉的難度特徵也有明確規定，如跳躍換腳、旋轉當中不換腳跳躍、困難的進入方式（如蝴蝶步Butterfly、death drop等）、明確的變刃、在蹲轉或燕式轉當中保持姿勢直接換方向轉、轉速增加等等。

現在一線大賽中的旋轉大多都在三級以上，但也有些選手跳躍很強但旋轉卻只停留在二到三級，所以勇利最後的組合旋轉能定為四級是很頂尖的。四級旋轉的GOE係數為0.5，若九位裁判有七位給出＋3評價，去掉最高與最低分後預估分數是3*6＋2/7＝2.85，GOE分數即為＋2.85*0.5＝＋1.42。

接續步的定級與GOE算法

接續步跟旋轉一樣也分B與1～4級，編排步法（ChSq）只有長曲有，僅分一級。

接續步的定級，由整套步法中包含幾個「困難的轉體與步法」決定（參見P156）。一級至少五個、二級七個、三級九個，四級的則至少包含十一個。前面在接續步表格中所表示的「困難的轉體／步法」，便是ISU規則中可以決定定級的轉體與步法。每個最多計算兩次，每個在兩個轉體方向上至少執行一次，還要加上身體運用（乍看像是跳舞，實際上手與頭不可以停，重心要高低轉移）等。

至於長曲中才有的編排步法則比較自由，可由任何種類的動作組成，不像接續步那樣要求利用到整個冰面，但若覆冰率太小，也會影響GOE評價。

藝術分

最後談勇利的強項：藝術分，是針對技術分中未涵蓋的細節和節目藝術表現評分。

藝術分共分成五個部分：滑冰技巧（Skating Skills, SS）、動作串聯（Transitions, TR）、

表演／執行（Performance/Execution, PE）、編舞／節目構成（Choreography/Composition, CH）、音樂詮釋（Interpretation of The Music, IN）。評分範圍0.25分至10分（滿分），以0.25分為一單位，去掉最高最低之後五項加總即為藝術得分。為了將技術分（TES）和藝術分（PCS）的分數比例控制在50比50，男單短曲藝術分乘以係數1.00，長曲乘以2.00（女單是0.80與1.60），加權後合計便為藝術分總分。藝術總分與技術總分相加，最後扣掉違規或跌倒的分數，就是總得分。動畫中雷奧沒有任何四周跳，技術分比不過他人，就是靠藝術分躋身頂尖行列。

五分鐘看懂勝生勇利的競技滑冰人生

國際花式滑冰賽季、賽事流程

動畫中的「ISU」，即1892年成立於荷蘭的「國際滑冰總會（International Skating Union）」，是管理溜冰項目的國際性組織。ISU主要工作為組織國際比賽、制定國際比賽規則和計分系統，之前提到的計分系統更改就是由ISU決定的。另有由美國滑冰協會（Ice Skating Institute of America）發展而來的「世界滑冰協會（Ice Skating Institute, ISI）」，是服務滑冰場的非盈利商業合作組織，有整套滑冰考級和比賽系統。

台灣花滑運動則由「中華民國滑冰協會」管理，協會會舉辦「級數資格檢定」，目前分為基礎五級、花式五級，通過者可以在全國花式滑冰錦標賽參加各級比賽。

上述是「花式檢定」，過去還曾有「圖形檢定」，也就是以冰刀在冰上畫出工整而準確的圖形，分八級四十一種，約十年前從正式比賽中取消。但圖形對滑冰選手來說是不可或缺的基本功，如維克多在西郡夫婦陪伴下觀看勇利獨自在冰上所作的單腳練習，便是在畫圖形。圖形能為選手建立良好的平衡感，令滑行優美。

在臺灣，全國花式滑冰錦標賽即是國手選拔賽，除各級比賽外，還有ISU公開組，規則計分系統皆參照ISU。臺灣選手若想參加各級國際比賽，須在ISU組達到技術分門檻，如男選手欲參加四大洲與冬季世大運，短曲就要破25分，長曲則要被45分，世錦賽則須分別達34與64分才有可能被協會列入出賽名單。以世錦賽來說，過了門檻正式參賽以後，還要在短曲擠進前24名，才能晉級比長曲，否則就得直接退場了。

日本花滑統籌單位則是「公益財團法人日本滑冰聯盟（公益財団法人日本スケート連盟）」，選手要定級七級以上才能參賽。且要先參加各地方賽事，一級一級比上去。像勇利住

在九州福岡地區，動畫中的比賽順序即為：中四國九州錦標賽（中四国九州フィギュアスケート選手権大会）→西日本錦標賽（西日本フィギュアスケート選手権大会）→日本花式溜冰錦標賽（全日本フィギュアスケート選手権）。日錦賽與日青錦則是日本國手選拔賽，決定參加四大頂級賽的人選。

國際選手的參賽軌跡

接下來要怎麼參加比賽呢？先來看看ISU大賽部分賽事的行事曆，以2017-18賽季為例（動畫中是虛擬的2015-16賽季大獎賽），每年以八月初亞洲公開賽揭開花滑賽季序幕，至隔年四月左右的世界花式滑冰團體錦標賽（ISU World Team Trophy; WTT，國別對抗賽。僅奇數年舉辦）作結，但實際上每年舉辦各賽的時間並不固定。下頁列出2017-18賽季比賽流程參考，表中可賺取積分的Ｂ級賽僅列入重要的挑戰者賽等，期間還有很多商演、ICE SHOW等，表中也將台灣、日本與俄羅斯的重要賽事整合進來，可知這三國選手參賽的軌跡。

20170131-0205　冬季世大運（兩年一次）

臺20170731-0801　（臺灣）全國花式滑冰錦標賽

20170802-0805　亞洲公開錦標賽（原亞洲杯，後不限地區）

20170823-1014　青年組大獎賽系列賽（六站分站賽）

<u>**20170913-0917　國際花式滑冰經典賽**</u>

<u>**20170914-0917　倫巴第杯**</u>

<u>**20170920-0923　秋季國際經典賽**</u>

<u>**20170921-0923　奧德-內佩拉杯**</u>

<u>**20170927-0930　霧笛杯**（奧運二選資格賽）</u>

<u>**20171006-1008　芬蘭杯**（Finlandia Trophy）</u>

日20171006-1009　日本中四國九州錦標賽

20171020-1126　大獎賽系列賽（六站分站賽）

<u>**20171026-1029　Ice Star**</u>

日20171102-1105　西日本錦標賽

<u>**20171116-1119　華沙杯**</u>

<u>**20171121-1126　塔林杯**</u>

日20171123-1126　日本青年錦標賽

<u>**20171206-1209　金色旋轉杯**（Golden Spin of Zagreb）</u>

20171207-1210　大獎賽總決賽（青年＆成年）

俄20171219-1224　俄羅斯錦標賽

日20171220-1224　日本錦標賽

20180115-0121　歐洲錦標賽

俄20180123-0126　俄羅斯青年錦標賽

20180122-0127　四大洲錦標賽

20180130-0204　Mentor Nestle Nesquik Torun Cup

20180130-0204　巴伐利亞公開賽

20180209-0225　冬季奧運（四年一次）

20180305-0311　世界青年錦標賽

20180316-0318　Coupe du Printemps

20180319-0325　世界錦標賽

20180404-0408　Triglav Trophy & Narcisa Cup

◎2017-18賽季比賽流程參考表

※本表中，粗體藍色是頂級七賽，粗體黑色是B級賽事，加上底線的則是10項挑戰者系列，前面有
　加上國名標記的則是台灣、日本和俄羅斯的國內賽事。

選手的世界排名按參加賽事的積分得來，故積分越高的賽事，等級與得分就越高。冬季奧運四年才舉行一次，故每年世錦賽冠軍也被視為該年的世界冠軍，但實際排名還是要看積分。總積分為當前賽季和過去兩個賽季的積分加權總和。ISU國際大賽按積分高低，等級如附表：

	賽事	說明
1	冬季奧運（OWG） 世界花式滑冰錦標賽（WC）	冬奧四年一次，有人也認為它比世錦等級還高，實際上積分相同，但選手都想爭取這難得的榮譽，所以有時會放棄時間相近的四大洲。
2	歐洲錦標賽（EC） 四大洲錦標賽（FC）	四大洲是除歐洲外都可以參加的比賽，臺北數次承辦。滑冰大國俄羅斯參加的是歐錦賽，故尤里跟維克多不會參加四大洲。
3	大獎賽總決賽（GPF）	動畫第11~12集。
	以上為國際花滑界四大頂級賽事	
4	世界青年花式滑冰錦標賽（WJC）	尤里在4月的世青錦奪冠後升成年組，參加10月起的大獎賽系列。2017年世青錦就在臺北舉辦。
5	大獎賽分站賽（GP）	動畫6~9集就是在演出這段比賽。
6	青年組大獎賽總決賽（JGPF）	與成年組同時舉行。動畫第1集有演出尤里在前一年奪冠，只演出他
7	青年組大獎賽分站賽（JGP）	為了隔年升組，觀摩師兄在成年組的比賽，同時邂逅了勇利。

◎ ISU 國際七大賽

以上七項賽事以外的，傳統上稱作「B級賽」，積分較低。2014-15賽季起ISU在B級賽當中選出十項賽事（流程表中粗體黑色加底線）為挑戰者系列賽（ISU Challenger Series in Figure Skating, CS），積分比一般B級賽高些；如動畫中尤里在參加GPF之前去奪冠的「金色旋轉杯（Golden Spin of Zagreb）」（未能參加GPF的季光弘應該是去賺積分，如其中之一。B級賽除挑戰者賽系列外的「其他國際賽事」須滿足特定條件才會被賦予積分，如亞洲公開賽。亞洲冬季運動會等區域性比賽、各類邀請賽、團錦賽（WTT）則無法獲得積分。

每次冬季奧林匹克前一年的世錦賽即為該冬奧的資格賽，進入前24名的選手基本上便取得了參賽權。各國比賽結束後，ISU會根據各個國家在每個專案的參賽人數和名次，統計出此階段獲得冬奧花滑資格的國家及名額情況（男女單名額各30）。剩下名額則由第二階段（敗部）資格賽補足，依照慣例通常會是挑戰者系列賽「霧笛杯（Nebelhorn Trophy）」。

另外，團錦賽（WTT，又稱國別對抗賽）會邀請每屆賽季積分前六的國家參賽，選派選手由各國自定。因為不算積分，又是賽季最後一場比賽，選手們都沒有負擔，總是玩得十分開心，熱鬧非凡。

這裡稍微來談些有趣的逸事：2017年的WTT在東京國立代代木競技場舉行，賽事由朝日電視臺轉播。因《Yuri!!!》也是在朝日播出，而WTT舉行時動畫才剛結束，於是廠商也趁賽事期間推出限定商品。另外，世界冰后梅德韋傑娃是出名的《Yuri!!!》粉與維克多粉，比賽時還穿著俄羅斯國家代表隊服，興奮地與放在場外的等身大維克多立牌合影；動畫當中虛構的世錦賽即是在代代木舉行（現實中該年的世錦賽則是在上海），2017的WTT結束後代代木競技場便

關閉整修，整修完後的場地與先前完全不同，所以梅德韋傑娃之後再沒有粉絲能與偶像在同樣的場景中進行正式比賽了，堪稱粉絲中的勝利組。

從賽季表中，可以理解勇利在動畫第1集當中說明自己的「2014-15賽季歷程」：要想參加大獎賽(Grand Prix)就要在日錦賽中勝出，而勇利應該也先參加了前一年的世錦賽(以及四大洲)。按規定，大獎賽每分站參賽有12個名額，六站共72個，前一年世錦的前6名為種子，7到12名為邀請，分站賽每人可參賽兩站，各階剩餘名額依規定遞補。推斷勇利在2014年世錦可能有擠進前12(或滿足其他參賽條件)，拿到大獎賽分站門票後。好不容易進入決賽卻由於壓力過大暴飲暴食、加上愛犬過世而比賽墊底，並於接下來的12月日錦賽演出「全失誤」得到第9名(剛升成年組的南健次郎在這場比賽中得銅牌，同時間維克多應該在拿他的俄錦冠軍)。

既然沒通過國手選拔，也就失去了馬上要來的四大洲、世錦參賽資格(小南有可能跟前兩名代表日本去了這兩場，動畫中他也穿國家代表隊外套)。勇利在動畫中說自己「賽季就此結束」，一直都沒比賽(其實還可以繼續去參加Mentor Torun Cup 或其他B級賽事賺積分)。

無論如何，推測這段時間當中，維克多到拿歐錦金，尤里拿到世青錦金，而勇利一直到2015年3月世錦賽時才回到長谷津，跟人在東京的維克多同步在冰場上跳長曲。

就現實賽程來說，接下來4月應該還有奇數年舉辦的WTT，勇利很有可能也因為消沉，早早請辭。維克多這時應該已去到了長谷津，而尤里正準備升組。亦即維克多估計最早從2015年約4月中就開始訓練勇利，到進入2015-16的新賽季，勇利10月參加中四國九州錦標賽時，則再次遇上了小南。

看到這裡，眼尖的讀者應該發現動畫中勇利參加2015年日本國內賽應該並非為了大獎賽系列，而是為了大獎賽之後的2016年世錦與四大洲參賽權。那麼，2015年沒參加世錦，甚至日錦後通通未出賽（意味著沒有積分）的勇利，要如何拿到該賽季大獎賽分站名額的呢？推測最有可能是因為大獎賽分站舉辦國可得外卡三張（每項目三名選手），只要滿足條件便可獲得門票。勇利身為（動畫中）日本唯一「特別強化選手」，又有滑冰傳奇維克多加持，日滑聯應該願意再讓勇利一試。而尤里則是青年大獎賽、世青錦雙料金（青年GPF金牌與世青錦前三名可獲邀），只要有意升組，既然條件滿足了，自然可以獲邀參賽。

而分站賽中冠軍可得15分，亞軍13分，季軍11分，每位選手參賽兩站，兩場相加即是總積分。最後勇利與米歇爾同分，但因勇利得過比米歇爾更高的名次（披集也同分但得過金牌，因此順位排在勇利前面），故勉強擠進GPF。

賽季中行程滿檔的滑冰選手們

選手們的行程超級滿，基本上就是到處飛來飛去參加比賽（當然也很燒錢），以現實中的2015-16賽季為例，不算進其他Ｂ級賽（除了動畫中出現的金色旋轉杯），主角等人的行程會是這樣：

年份	日期	賽事	舉辦地點	參賽者／參與者	附註
2015	1001-1004	中四國九州	日本岡山	勇利＆維克多	
	1023-1025	GP美國站	美國密爾瓦基	光弘	
	1030-1101	GP加拿大站	加拿大Lethbridge	尤里	
	1031-1103	西日本	日本名古屋	勇利＆維克多	
	1106-1108	GP中國站	中國北京	光弘、勇利＆維克多	
	1113-1115	GP法國站	法國波爾多	尤里、勇利＆維克多	
	1120-1122	GP俄羅斯站	俄羅斯莫斯科	尤里、勇利＆維克多	
	1127-1129	GP日本站	日本長野	尤里、光弘	
	1202-1205	Golden Spin	克羅埃西亞Zagreb	尤里、光弘	
	1210-1213	GPF	西班牙巴塞隆納	尤里、勇利＆維克多	#推測
	動畫結束				
	1224-1227	日錦	日本札幌	勇利	#推測
	1224-1228	俄錦	俄國Yekaterinburg	尤里	#推測
2016	0125-0131	歐錦	斯洛伐克Bratislava	尤里、維克多	#推測
	0216-0221	四大洲	臺灣臺北	勇利＆維克多	#推測
	0326-0403	世錦	美國波士頓	尤里、勇利、維克多	#推測

維克多在最後一集向雅科夫表示想復賽，並先從俄錦開始比。GPF結束後到俄錦、日錦只有

爬上來，且無論名次均可獲世錦門票。所以勇利2016可以專心比大獎賽分站不用再跑回日本。

日滑聯規定非奧運年獲大獎賽前三且成績最好的選手隔年只須參加全日錦，不用再從地方賽

短短十天，維克多是否會再次上演奇蹟？而且必須跟勇利分隔兩地比賽，接下來要想看到兩人以師徒身分合體，可能得等到2018年2月的臺北四大洲了。

有時我們會覺得某些國家是滑冰強國，某些國家就比較辛苦。第二章在談李承吉的人物藍本時，也提到金妍兒一肩扛起南韓的花滑，其實這跟ISU規則也有關係：假設一國僅一位選手（雙人滑是一對選手）參加本屆世錦，且總分得排名前十的話，就可以為國家拿到隔年世錦／冬奧門票兩張，進前二則拿三張。若該國有兩到三名（對）選手參加本屆世錦某項目，兩位成績最佳者排名相加後小於13，也可得三張。前面有提到各國世界排名積分會影響其他大賽參賽權，選手若能參加更高等級的比賽，一可以累積經驗，二有機會賺得積分，所以各國的滑冰一哥一姐們都會盡量爭取前面的名次，為本國後進贏門票。金妍兒如此，動畫中勇利身為日本一哥，自然也會有這份壓力。

Taiwan!!! on ICE 南國島嶼的滑冰夢

台灣花滑協會葉啟煌教練、葉哲宇選手訪談

許多重要花滑賽事與精彩演出，如世界青少年花式滑冰錦標賽、四大洲錦標賽、台灣商演「冰上盛典」（以及以前的「冰上雅姿」）等，都在臺北小巨蛋舉行，帶給觀眾難忘的回憶。

而經常在重要的花滑賽事轉播中出現的葉啟煌老師，其親切詳盡的解說更是廣受冰迷們喜愛。

此次終於有機會與葉老師及國內滑冰新秀葉哲宇選手近距離接觸。當我們踏進熟悉的小巨蛋冰上樂園，見到熱誠的兩位「專業人」時，切身體會到在溫暖的臺灣，也有一群人默默在冰上付出他們的熱情、努力與愛。

選手也著迷的 《Yuri!!! on ICE》

「其實我小時候就希望能有描寫花式滑冰的動漫畫。」葉老師表示從前就喜歡看動漫畫，自然也希望能有動漫畫描述最愛的滑冰。過去西島黎與著名的少女漫畫家赤石路代、齋藤千穗、武內直子、武內昌美等人都畫過此題材，也有《冰上萬花筒》等動畫作品，但像《Yuri!!!》這樣讓各國動漫愛好者，甚至包括世界冰后梅德韋傑娃在內的業界頂尖人士都變成粉絲的作品，還是頭一遭。

葉選手說到《Yuri!!!》時則非常興奮：「我平常練習之餘喜歡看動漫放鬆。當初看到這部的動畫預告時就覺得動作畫得非常好，講評也很棒、很寫實，不會有超現實、不可能的動作。不但把比賽描寫得十分詳細，起跳動作與旋轉姿勢也都有詳實地畫出來，編舞的宮本賢二老師本身也非常有名，花滑專業的人看了會更加喜歡。最後的 IG（Instagram）照片也很真實。」

本身也是動漫迷的葉選手說自己看了好幾遍，還表示：「有朋友曾經去泰國訓練，當地現在有座由官員經營的冰場，專門提供選手訓練，連這座冰場都畫得一樣！」連專業選手都產生如此共鳴，可見這部作品的考據功夫。另外讓他相當有感觸的則是：「動畫中美國的雷奧很像Jason Brown，同樣也是靠藝術分取勝！」

談到在動畫中最喜歡的角色，葉選手開心的說：「最喜歡勇利！他跳出4F時終於克服了自己的壓力，在最後跳成功，難度很高！在曲子後半跳躍，有1.1的加成，體力下降時還要跳這麼難的跳躍，很厲害。」

動畫播出後，身在教練第一線的葉老師很有感：「的確有感覺到最近滑冰在台灣變得比以前受歡迎了。最明顯的就是來學滑冰的人變多了，我的學生裡面甚至還有人cosplay呢。我當然覺得很好啊，能推廣出去，讓台灣越來越多人喜歡滑冰是好事！」

內行看門道！《Yuri!!! on ICE》曲目解說

接著我們請葉老師與選手觀賞《Yuri!!!》中的曲目，並講評選手表現。談到動畫中的滑冰場面，兩位專業人士果然看得非常斤斤計較，觀察重點都放在腳的動作上。看到片中的跳躍時，葉老師的第一個反應是大呼：「怎麼可能，這也跳得太高太遠了吧！」只能說，有時候動畫還是需要製造這些許效果的。

「在短曲方面，雖然前半的旋轉看起來在二級左右，但勇利把跳躍都放在曲子後半，有分數

加成，如果所有跳躍都得GOE＋3，加上4F成功，總分還是有可能破100。在中國站得分那麼高，看來每席裁判藝術分幾乎都給9.5以上，可能比宇野昌磨還高。尤里在短曲的用刃，倒是有點像Johnny Weir。至於長曲，跳到最後應該會沒力氣，勇利居然還可以跳出4F，有點超現實……不過這部動畫喜歡製造一些高潮，可以看到勇利每一次表現，藝術感都越來越不一樣，剛開始的表現藝術分大概得五、六分吧，但到最後可以拿到八、九分。」勇利每一次跳長曲的進步與體會，都被超專業的葉老師看出門道來了，可見動畫製作團隊的細膩處理。

最後尤里在GPF四圈跳躍時頻頻舉手也引來驚嘆，畢竟這是現實中男單還未能達到的難度。「維克多竟然敢在長曲的最後跳4T＋3T，也太難了」葉老師笑道。不過，有時候動畫真的會給現實帶來些「神預言」，比如勇利在GPF中創下的長曲世界紀錄221.58分，確實比當時三次元世界紀錄稍高一點，但動畫播映結束後隨即到來的世界錦標賽中，羽生結弦隨即打破了「勇利締造的紀錄」，得到223.20的高分，讓動畫迷與滑冰迷都嘖嘖稱奇。

台上一分鐘，台下十年功

我們在動畫中看到的都是選手在冰上亮麗的表現，身為滑冰選手不為一般人所知的辛苦之處又在哪裡？葉老師首先表示：「最難的應該是青春期發育關。尤其是女生，身高體重突然增加，跳躍負擔會變大，比如淺田真央成長後便越來越難跳她的招牌3A。」葉選手正值最耗體力的17歲，對他來說最難捱的是「吃」。「滑冰的訓練量很大，但為體重著想，又必須控制飲

食。不只我們，韓國那些選手滑冰時常常餓得要命又不能吃。」難怪豬排蓋飯對只能面對一盤豆芽菜的勇利會有如此大的誘惑力了，聽現役選手這樣說了之後，實在益發能體會勇利的心情。「還有，練習需要時間，要逼自己去練、去喜歡這個運動，像我一天有三分之二時間都花在這上頭。」

葉選手兩歲就開始練直排輪，國中開始滑冰刀。「踩刃也需要時間，越小開始培養越好，滑行要一直練習；拉筋也是必要的，長大再拉便要花更多時間才能拉開，學動作較困難，筋硬的人也不適合柔的曲子，風格會受限。跳躍也是，小時候練習比較不會怕跳，身體也會記住那個動作的感覺；長大後心理壓力就會大些。我小時候也因為身體較輕，比較敢跳三圈，長大後體重增加，摔跤也滿危險的，所以才要控制體重，越輕越好。跳躍都是單腳落冰，膝蓋承重負擔很大，所以滑冰選手普遍膝蓋不好。」

「我倒是希望選手不要太早退休。」葉老師在談到選手的職業傷害時有感而發：「年紀越大，對於曲子跟藝術的體會越深，滑行會更有味道。」義大利Carolina Kostner即是少見的30歲現役選手，今年還進入大獎賽，滑行姿勢的確十分優美。

台灣的花式滑冰

聊到選手甘苦談，我們也趁機請教擔任國際裁判的葉老師：如果臺灣選手想參加動畫中的大獎賽等，需要遵循什麼途徑與標準呢？

「青年組沒有限制，成年組有技術分門檻。台灣是以參加全國錦標賽的成績為準，可能受派參加亞洲杯，同時也能拿積分。像周知方在臺北世青錦得冠軍，若要升成年組也可以受邀進GP。強國可配到較多名額，日本由於成績優異，占滿三個名額，他們就盡量派選手出賽，累積國際比賽的積分。」

「然而有時各國不一定會派出最佳選手。以冬季奧運來說，各國花滑協會有權力調配國內的三個名額，協會會考量選手包括品性等各項條件，到最後不一定會是派出最厲害的前三名參賽。比如2014年長洲未來在全美錦標賽拿到季軍，美國滑協卻認為殿軍瓦格納（Ashley Wagner）實績更好，便選她代表出賽冬奧。」

不過台灣目前在國際滑冰賽事的能見度尚低。「臺灣缺乏訓練場地也是一大艱難之處。」對此兩位都相當感慨。「像日本滑冰運動很普及，冰場多，臺灣唯一符合國際標準的場地只有小巨蛋，平時還要開放給遊客，而選手需要練習跳躍，滑行速度又快，混在一般人當中有點危險，到最後只能利用奇怪的時間練習。」葉選手以自己練習時間為例：「每天早上六點十五分就來這裡練一小時，再去高中上課，下午三點又來，但要跟遊客混著練，晚上從九點半又練到十點四十五。」行程表可說是照三餐練也不為過。「我去國外參加訓練營才真的是照三餐練。早上滑行壓刃，午飯後練跳躍，下午是舞蹈課體能，晚上排曲（把跳躍放在曲子裡）。但在訓練營跟其他同為選手的人一起踩刃，由同一位教練帶著一起繞圈剪冰，因為後面會趕上你嘛，就會有競爭性，有很好的刺激。」

「國內場地的確造成一些限制。」對國內選手，葉老師不無遺憾與憐惜：「國外選手滑行很

185

大，重視基礎，像日本剪冰、滑行都很快，我們就不夠快不夠流暢，較重跳躍，家長也急躁，忽略基礎工夫，結果選手去國外都在調整基本功。我們跟別國技術分其實差不多，藝術分上就差了。」

「之前提過泰國專門提供選手訓練的冰場，還請來日本、俄國等地的教練，甚至邀請過米申。原本他們水準在我們之下，現在已經超越我們。」難怪製作團隊在動畫中預言未來會有泰國選手進入世界級比賽，更能證明包括滑冰在內，不管是什麼運動都並非孤軍奮戰，需要周圍的人以及國家政府的大力支持。「拿臺灣滑冰界目前最強的曹志禕選手來說，包括教練、移美訓練、編舞、出賽等，每年耗費約四百萬，國家發給的獎學金只出一半，其他要由曹家自己補足，但他們依然支持曹志禕繼續走這條路。」葉老師不無感慨地說。的確，越多人喜愛、關注這項運動，國家便可能將更多資源挹注在這些堅定逐夢的選手身上。「說到編舞，有些臺灣選手會到美國或加拿大找人編，但我都傾向讓學生自己編舞，他們才知道自己的狀況與風格，不走別人的方式。」看來葉老師是走維克多路線，善於發掘選手潛能的教練呢。

「選手間鉤心鬥角，把關係弄僵也是問題。希望大家抱持正確心態，國家中有強手，整個國家的強度也都會提升。若能效法泰國，請名師、名選手來臺灣上課，或分享理念與經驗，把觀念導正過來是最好的了。」動畫當中勇利與尤里明明是強敵，卻互相提攜、刺激得以進步，勇利與小南等選手在日本國內賽互相激勵，讓小南終於跳成3A，甚至後來參賽者也紛紛勇於嘗試四周跳，在國際大賽中各國選手更惺惺相惜，這些美妙的運動家精神，想必也讓老師與選手有所感觸。

「雖然場地有遊客，但不管環境再怎麼惡劣，都要調整自己的心態，找變通的方法，要是用對方法，其實臺灣環境是不錯的。」為了自己熱愛的運動，葉選手依然充滿信心，總是抱持正面的思考，令人很是感動。葉老師馬上接著同意：「的確，台灣小巨蛋交通方便，旅館離比賽場地近，不用拉車很久，食物好吃、國民親切，在舉辦國際比賽上很有優勢。」

冰鞋不斷在變輕，科技與技術也持續進步，台灣的花滑選手與教練們也朝著夢想不斷努力。看到這麼多人受到《Yuri!!! on ICE》的啟發，加入了花滑迷的行列，更讓人期待台灣花滑的發展。就讓我們持續關注、拭目以待，繼續支持花滑，以及臺灣努力耕耘的選手與專業人士吧！

2018年更新規則補充

ISU經常調整滑冰規則，四年一次的奧運後，變動幅度通常會較大。截至本書付梓，ISU仍在開會針對過去比賽狀況，陸續為新一賽季的規則與計分標準做出調整。此處選擇性簡單列舉出一些已經大致確定、與成人男子單人競賽有關的重要改變（很多出現在會前2168號通告中），如果讀者有興趣，可以進一步追蹤ISU發布的消息以及相關新聞，獲取更多有關新規則的訊息。今年度（2018）更新重要規則如下：

＊男單長曲時間長度將從4分30秒縮短成4分鐘，規定的8組跳躍也將減為7組。

＊短曲僅最後1個跳躍、長曲僅最後3個跳躍的基礎分（BV）能獲得1.1加成。

＊三圈跳和四圈跳合計只能重複兩次，其中四圈跳只可重複1次。

＊GOE從±3變成±5，分成十一階，每一個動作的GOE分值定為「該動作基礎分（BV）的10%」（編排步法除外）。故跳躍取消［v］分，將「＜」、「e」以及「＜ or e」「＜ and e」的基礎分另定，旋轉的［v］分也另定。

＊跳躍的部分基礎分調降，3A以上跳躍的調降幅度最大。

188

＊給出GOE評價的標準也將變動，若未滿足SOV規定的最初三個條件，無法得到超過＋3評價。反之，如跌倒會得到-5、跳躍降組（Downgraded）、雙腳落冰會得到-3到-4評價等，對完成度要求將更嚴格。

＊取消跳躍進入步法、動作的要求，成為GOE正分評價標準之一。

＊編排步法基礎值調為3.0，GOE分值固定為0.5。

＊出現一次摔倒或重大失誤，則藝術分（PCS）不能有任何一項給出10分。摔倒2次甚至更多時，滑冰技巧、動作串聯和編舞／節目構成三項必須低於9.5；表演／執行和音樂詮釋必須低於9分。

＊連續跳躍的定義有修改。

＊選手以前一年世錦賽結果，替該國爭取到隔年奧運參賽的席次將受限。

花滑部分專有名詞對照表

Title	中文	縮寫	全稱
協會	國際滑冰總會	ISU	International Skating Union
	世界滑冰協會	ISI	Ice Skating Institute
賽事	大獎賽分站賽	GP	Grand Prix
	大獎賽	GPF	Grand Prix Final
	青年組大獎賽分站賽	JGP	Junior Grand Prix
	青年組大獎賽總決賽	JGPF	Junior Grand Prix Final
	國別對抗賽	WTT	ISU World Team Trophy
	挑戰者系列賽	CS	ISU Challenger Series in Figure Skating
	冬季奧運	OWG	Olympic Winter Games
	世界花式滑冰錦標賽	WC	World Figure Skating Championships
	歐洲花式滑冰錦標賽	EC	European Figure Skating Championships
	四大洲花式滑冰錦標賽	FC / FCC	Four Continents Figure Skating Championships
	世界青年花式滑冰錦標賽	WJC	World Junior Figure Skating Championships
	表演	SP	Short program
	長曲、自由滑	FS	Free skate/Long Program
	表演滑(Gala)	EX	exhibition
旋轉spin	單腳直立旋轉	USp	Upright spin
	蹲踞式旋轉	SSp	Sit spin
	燕式旋轉	CSp	Camel spin
	後仰弓身旋轉	LSp	Layback Spin
	貝爾曼旋轉		Biellmann spin
	組合旋轉	CoSp	Combination Spin
	換腳		Change Foot
	跳接		Flying
	換腳燕式轉	CCSp	Change Foot Camel spin
	跳接蹲轉	FSSp	Flying Sit Spin
	換腳組合旋轉	CCoSp	Change Foot Combination Spin

Title	中文	縮寫	全稱
接續步法	接續步／定級步法	StSq	Step Sequence
	編排步法	ChSq	Choreography Sequence
	直線接續步	SISt	Straight line
	圓形接續步	CiSt	Cirular
	蛇形接續步	SeSt	Serpetine
	大一字		spread eagles
	拖刀		lunges
	蝴蝶步		butterfly
	鮑步		Inna Bauer
	燕式步		spirals
	深刃滑行		Hydroblading
	Cantilever		Cantilever
	巴斯提蹲踞		Besti squat
	分腿跳		Split jump
評分	總分	TSS	Total Segment Score
	分值表	SOV	Scale of Values
	小分表		Judges Details per Skater
	係數		Factor
	技術分	TES	Technical Element Score
	質量分數	GOE	Grade of Execution
	基礎分	BV	Basic Value
	藝術分	PCS	Program Component Score
	滑冰技巧	SS	Skating Skills
	動作串聯	TR	Transitions
	表演／執行	PE	Performance/Execution
	編舞／節目構成	CH	Choreography/Composition
	音樂詮釋	IN	Interpretation of The Music
	技術專家組		Technical Panel
	技術總監	TC	Technical Controller
	技術專家	TS	Technical Specialist
	輔助技術專家	ATS	Assistant Technical Specialist
	裁判		Judge

冰知識!!! ③ 美麗表演服背後的小故事

《Yuri!!! on ICE》中的美麗表演服出自日本最大，也是世界第二大的芭蕾舞衣公司「Chacott Co., Ltd.」。Chacott的產品除了最廣為一般人所知的化妝品之外，還含括了芭蕾舞衣、體操韻律服、國標舞舞衣、舞鞋等，芭蕾舞者愛用的Chacott蜜粉更是許多人的最愛。負責為本作品設計服裝原案的是佐桐結鼓小姐，她也曾實際為日本名滑冰選手鈴木明子等人設計過表演服裝。隨著《Yuri!!! on ICE》走紅，動畫中的表演服也一一被實際地縫製出來，並於「Yuri!!! On Museum」中展出，如此美麗的表演服，不論在二次元或三次元都十分值得一看。另外，本作對各種細節非常詳實的描寫，也反映了不少現實的設計元素，可以視為觀影時有趣的小彩蛋。

說到男選手的服裝，便不能不提男單的花蝴蝶，美國滑冰奇才強尼‧威爾（Johnny Weir），獨特的藝術感性不只發揮在動作與技巧上，許多衣服也只有他才能穿出味道。本作中僅有青少年時期維克多一襲藍色羽毛裝並非出自佐桐之手，而是脫胎自強尼 2005-06賽季短曲〈The Swan〉的白色羽毛裝，他也以此演出演目挑戰2006年都靈冬奧。維克多劇中的藍玫瑰花

冠，及美奈子老師在巴塞隆納為克里斯戴上紅玫瑰花冠，則來自2010年強尼參加溫哥華冬奧的軼事：

當年強尼中性的高調作風不受見容，比賽時更受到加拿大播報員轉播時的批評與嘲笑。滑完長曲〈Fallen Angel〉回到Kiss & Cry區時，他接受了粉絲獻給他的玫瑰花冠，教練曾經要他拿下他卻拒絕，等分時依舊戴著，最後出來的分數遠不如預期，引起爭議。在表演滑演出挑逗撩人的〈Poker Face〉後，強尼在眾人長久的猜測下終於公開同志身分，「玫瑰皇冠」這個他最有名的形象之一，也隨著他在奧運中的「表現自我」史上留名。至於尤里〈Agape〉的衣服，可以看一下強尼的名演目：2002-04年長曲〈Doctor Zhivago〉的十字紋路，都靈〈Otonal〉藍白漸層十字網綴水鑽，及2016年商演〈Moonlight Sonata〉的白色透視服。

勇利的〈Eros〉服裝則讓人聯想到強尼2015年的商演曲目〈Carmen〉，他後來愛穿的紅底冰鞋金冰刀襪著全黑網紗衣服奪人眼目（維克多也用金冰刀），與勇利下襬的紅內襯相互輝映；同時也不可忘記強尼在溫哥華冬奧表演滑〈Poker Face〉右肩的銀亮材質與全黑衣裝的對比。尤里在GPF表演滑中的單膝著冰下腰滑行更是他的招牌動作。值得一提的是，強尼後來也成為《Yuri!!!》的粉絲，不但公開推廣，甚至還試跳過自己版本的〈Agape〉與〈Eros〉。另外，強尼於2011年底與俄羅斯猶太裔律師Victor Voronov（暱稱為Vitya：維洽）結婚，現已離異。

最後再提到，勇利前一年慘敗的賽事中，其服裝可能來自俄國男單小將Adian Pitkeev 2013-14年短曲〈At Voland's Ball Waltz〉：2002年鹽湖城冬奧第四名的本田武史也曾表示，動畫中

李承吉在短曲中穿的拉丁風繽紛服裝，跟他1996-97年短曲〈Tico Tico〉有些相近。尤里的長曲服裝則令人聯想日本冰后淺田真央在2010年溫哥華冬奧長曲的造型：桃紅與黑相間的火焰元素。

維克多，帶我去觀光吧

Yuri!!! on ICE 聖地巡禮

第 1 ～ 5 滑走

日本 · 唐津、福岡

勝生勇利的故鄉

唐津小鎮的海風與黑尾鷗陪伴著勇利成長，世界頂尖選手雲集的『溫泉!!! on ICE』讓小鎮陷入瘋狂。長谷津冰堡、談心海岸、重逢的福岡機場……在九州細細體會劇中人的成長與感動。

鄂霍次克海

 北京

中國

日本

 岡山縣

佐賀縣(唐津市) / 福岡縣

深巷子

第 6 ～ 7 滑走

中國 · 北京

大獎賽分站賽會場

淚灑地下停車場的勇利、深巷子火鍋店目睹維克多醉酒秀的 SNS 三人組。集中在北京首都體育館週邊的中國分站賽聖地，和光虹一同來場悠閒的古都之旅。

俄羅斯 · 莫斯科、聖彼得堡

維克多、尤里的故鄉

培育出世界頂尖花滑選手的搖籃，決定 GPF 六人選手的最後戰場。路邊的皮羅什基，杜奇科夫橋的重逢……跟著尤里爺爺的黃色小轎車走訪俄羅斯，聆聽雅科夫教練響徹雲霄的怒吼。

大 西 洋

 聖彼得堡　　俄羅斯

🛼 莫斯科

🛼 薩蘭斯克

🛼 巴塞隆納

西班牙

🛼 索契

地 中 海

西班牙 · 巴塞隆納

大獎賽決賽會場

GPF 決戰之日，來自世界各地的滑冰選手將在此一較高下。「你有雙戰士般的眼睛」、「請給我施個魔咒」，賽前選手的交流留下許多經典場景。前往巴塞隆納，感受《Yuri!!! on ICE》的熱血與愛。

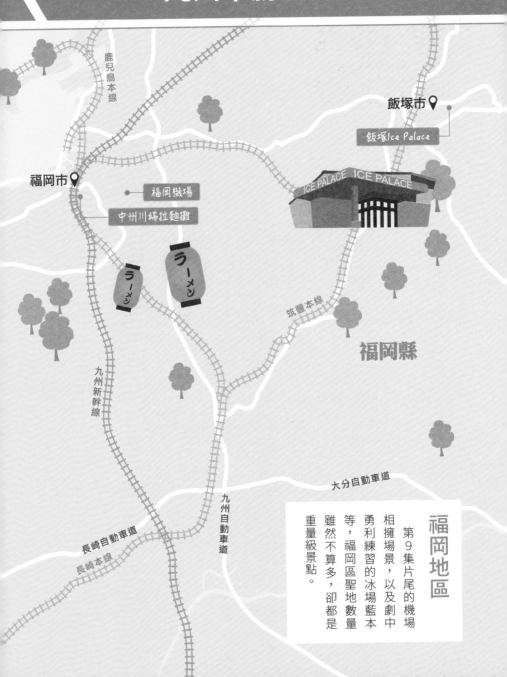

鹿兒島本線

飯塚市 📍

飯塚Ice Palace

福岡市 📍

福岡機場

中州川端拉麵攤

ラーメン

ラーメン

ICE PALACE　ICE PALACE

筑豐本線

福岡縣

九州新幹線

大分自動車道

長崎自動車道

長崎本線

九州自動車道

福岡地區

第9集片尾的機場相擁場景，以及劇中勇利練習的冰場藍本等，福岡區聖地數量雖然不算多，卻都是重量級景點。

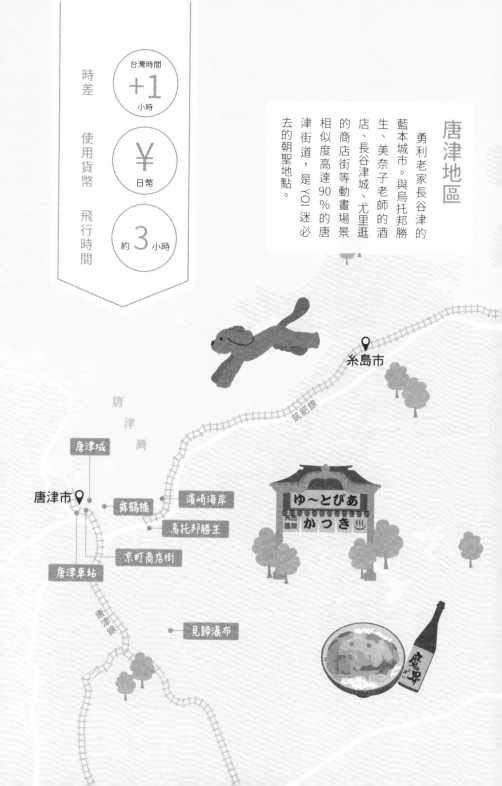

唐津地區

勇利老家長谷津的藍本城市。與烏托邦勝生、美奈子老師的酒店、長谷津城、尤里逛的商店街等動畫場景相似度高達90%的唐津街道，是YOI迷必去的朝聖地點。

時差
台灣時間 **+1** 小時

使用貨幣
¥ 日幣

飛行時間
約 **3** 小時

糸島市

唐津灣

唐津城

唐津市

舞鶴橋　濱崎海岸

烏托邦勝生

京町商店街

唐津車站

見歸瀑布

ゆ～とぴあ
天然温泉 かつき

唐津線

筑肥線

唐津市區

　　唐津是位於日本九州地區佐賀縣的北方都市，
也是主角之一勝生勇利的故鄉長谷津的舞台原型。

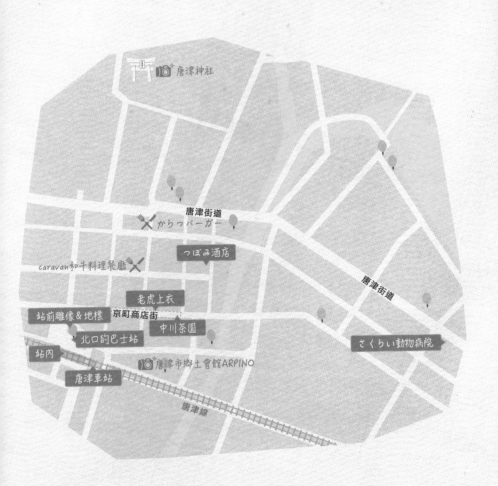

唐津車站

動畫名稱:長谷津車站

地址:佐賀県唐津市新興町 2935-1
電話:+81 955-72-5801
營運時間:06:00~22:00

　　動畫第 1 集比賽失利的勇利睽違五年後回鄉,以及尤里在第 3 集來到日本找尋維克多的經典場景,是 YOI 粉絲不能錯過的巡禮重點!

站內

　　勇利下車的站台、美奈子老師迎接的商店街和閘門,其中目前唐津車站還是樓梯,不像動畫中一樣已經是手扶梯。

北口的巴士站

　　剛回到故鄉的勇利被美奈子老師拉著走的場景。

站前雕像 & 地標

　　北口站前的雕像和地標,雕像是臺灣金門風獅爺般的獅子造型。

京町商店街

動畫名稱：久町商店街

地址：佐賀県唐津市京町
交通：從唐津車站步行往右步行
　　　約 3 分鐘

　　尋找維克多的尤里曾在這裡購買老虎圖案的衣服，店家位於商店街稍微中間的位置。目前老虎衣服是非賣品，商店街有時還會撥放《Yuri!!! on ICE》的曲子。

　　除了老虎上衣的店，尤里途中經過的茶葉店鋪，以及美奈子老師張貼「溫泉!!! on ice」比賽海報的眼鏡店也在這裡，目前世界上只有 2 張喔！

(老虎上衣的) 服飾店

中川茶園

美奈子老師的酒店 - つぼみ

動畫名稱：花中

地址：佐賀県唐津市木綿町 1967-2 一樓
電話：+81 955-75-4282

Tips 白天一般不開業。從唐津車站步行
　　　約 7 分鐘，另外價格為酒吧價格，
　　　通常比市面上酒品貴。

　　美奈子老師經營的酒吧。第 2 集中維克多來此找美奈子老師詢與勇利相關的事情。

馬卡欽住院的動物醫院
さくらい動物病院
動畫名稱：～さがわ動物病院

地址：佐賀県唐津市船宮町 2585-29
電話：+81 955-75-5311
營業時間：09:00~12:00 / 16:00~19:00
網址：http://www.sakurai-ah.co.jp/
交通：從唐津車站步行約 13 分即可到達

　　貪吃的馬卡欽在第 9 集因為偷吃饅頭而送到的動物醫院，在唐津市當地評價相當良好，動畫場景中連門口的大樹都忠實還原！

用腳踏車走跳唐津
唐津市鄉土會館 ARPINO
（唐津市ふるさと会館アルピノ）

地址：佐賀県唐津市新興町 2881-1
電話：+81 955-75-5155
營業時間：09:00~18:00
網址：http://arpino.jp/

Tips 腳踏車租借方式：櫃台填寫登記表，並出示護照後，便可免費租借腳踏車。使用時間最晚至當日 18:00。由於數量不多，建議需要的人早上十點前就去租借，較不容易向隅。

　　唐津市內的「Yuri!!! on ICE 聖地」，徒步走完至少要半天時間。利用腳踏車代步能夠節省許多時間，甚至連稍遠的鏡山溫泉、濱崎海岸等景點，也能夠輕鬆抵達，連帶節省車資。

　　唐津車站旁的鄉土會館，貼心提供旅客免費租借腳踏車服務，是巡禮者的一大福音。此外，會館物產展售區中，有許多 YOI 唐津限定週邊可以購買，聖地巡禮完不妨來此帶點紀念品回去。

唐津城區

　　坐落在舞鶴公園中的唐津城。動畫前四集中，不管是勇利運動，或帶維克多觀光的場景，都可以看到背景相當顯眼的長谷津城（唐津城）。這座城堡是唐津市重要的觀光景點之一。除了日本常見的櫻花季，紫藤花盛開的美景也相當有名。

停留時間　約0.5小時

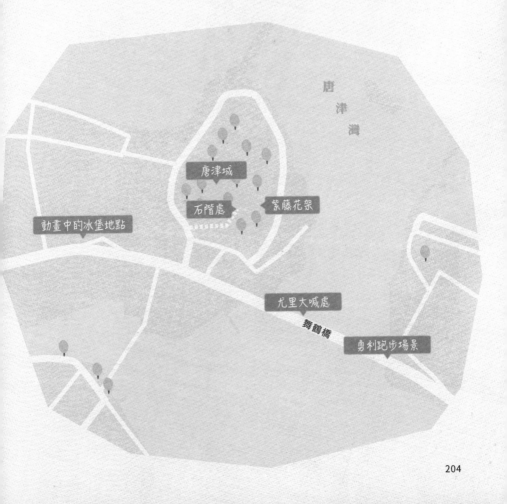

唐津灣

唐津城

石階處

紫藤花架

動畫中的冰堡地點

尤里大喊處

舞鶴橋

勇利跑步場景

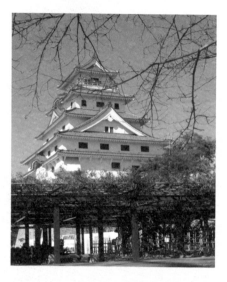

唐津城

動畫名稱：長谷津城

地址：佐賀縣唐津市東城內 8-1
電話：+81 955-72-5697
營業時間：09:00~17:00
休館日：12/29~12/31
入城費：500 日圓

由豐臣秀吉的家臣寺澤廣高在 1602 年建造完成，展望台上可一覽松浦川的景色，每年 5 月可在棚架欣賞到一串串紫藤花綻放的美景。唐津城內展示著江戶時期的唐津資料及當地的製陶手藝。

動畫中第一次看到城堡興奮合照的維克多，拍照處就是唐津城的下方。

石階

動畫中勇利跑步鍛鍊的石階。石階距離較長，不擅長爬坡的人，可以考慮乘坐付費電梯。

紫藤花架

第 2 集中，維克多在紫藤花架旁長椅上，詢問勇利的戀愛史的場所。兩人往左方望去便可以看到唐津城。

舞鶴橋

地點：佐賀県唐津市榮町

　　舞鶴橋是連結東唐津虹之松原和唐津的道路，兩旁道路寬廣視線佳，可以看到另一端的唐津城，勇利的跑步訓練和尤里初來尋找維克多身影的景點都是在這座橋上。

　　如果以勇利的老家原型——鏡山溫泉計算從家裡到唐津城的距離大約是 4.5 公里，如此長的距離也難怪勇利能在短時間回復到原本的身材。

尤里大喊處

勇利跑步場景

動畫中的冰堡地址

早稻田附屬佐賀中學·高中

地址：佐賀県唐津市東城內 7-1
電話：+81 955-58-9000

　　唐津市實際上是沒有滑冰場的，動畫中的冰堡位置，在唐津市其實是一所國中，並且是當地的棒球名校。

鏡山 - 虹之松原區

　　勇利老家『烏托邦勝生』的藍本——鏡山茶屋就在此區。附近的鏡山展望台可俯瞰唐津全景，視野絕佳。緊鄰虹之松原的濱崎海岸，是維克多與勇利談心的地方。在被大自然與溫泉環繞的勇利家待上半天，最後再來碗豬排飯，享受愜意的聖地之旅。

鏡山溫泉茶屋

動畫名稱：烏托邦勝生ゆーとぴあ

地址：佐賀県唐津市鏡 4733
電話：+81 955-70-6333
營業時間：10:00~22:00(櫃台受理至 21:30)
公休日：每月第三個星期四
交通：搭乘 JR 到虹之松原站後步行 10 分
供餐時間：11:00~15:00 / 17:00~21:00
泡湯費：600 日圓 / 豬排丼：650 日圓

　　動畫中勇利的老家
「烏托邦勝生」的原
型便是此處，也是勇
利和維克多相遇的地
方，茶屋和動畫中的
一樣，提供泡湯服務
但沒有住宿服務，據
說也有動畫中尤里泡

禁止轉台！美奈子老師專用。

得獎才能吃！勝生家特製豬排飯。

湯用的木桶，店面的部分擺設跟和蛋液充分融合的豬排丼更是忠實呈現，是千萬
不能錯過的朝聖景點。

Tips 虹之松原站車次較少，加上是無人車站，請留意時間和班次。

鏡山展望台

地址：佐賀県唐津市鏡山
電話：+81 955-72-9250
交通：開車從虹之松原到展望台約 15 分鐘
停留時間：若步行上山，往返約需 2 小時

Tips 因鏡山展望台沿途沒有路燈，所以如
　　 果是步行的旅客，建議白天前往，並
　　 預估時間在天黑前下山。

　　前幾集常出現的紫紅色唐津市美景，是在鏡山虹之松原旁的鏡山，標高約 283
公尺，步行約 1 小時。動畫內的取景直接從二樓的展望台看下去看不太出來，建
議可在一樓附近找一下景。

濱崎海岸

地點：佐賀県唐津市浜玉町浜崎

　　從唐津市搭乘 JR 到濱崎站 (約 15 分鐘)，出站後直走 10 分鐘即可看到濱崎海岸，長度約 4 公里的海岸線，這裡也是動畫第 4 集，勇利在和維克多長談後決定對維克多打開心房的地方。

Tips 因班次較少，需留意電車時間。

JR **濱崎站** 出站後沿著馬路直走，路的盡頭就是海岸。

ED 沖水區

　　動畫 ED 中兩人在夏日海邊玩水沖涼的沖水區，面對海岸後往右手邊走即可看到。

特殊景點：JR 305 系列電車

　　從唐津到市區的這段 JR 路線，是可以通往福岡機場的 JR 筑肥線，其中 305 系列電車地板上是由類似 QR CODE 的圖案堆疊而成，有機會的話不妨留意看看能不能坐到這班勇利和維克多乘坐的電車。

維克多（應該也去過的）的唐津散策
不是原作中的聖地，但來到唐津也別錯過的美食和景點

唐津漢堡（からつバーガー）

地址：佐賀県唐津市虹ノ松原
電話：+81 955-70-6446
營業時間：10:00~20:00
價位：約 500~1000 日幣

　　日本票選榜上有名的人氣唐津漢堡，手工現做用料實在，之前也不定期會和官方推出聖地巡禮活動。

佐賀牛排料理

　　來到唐津絕對不能錯過本地有名的牛排料理。唐津市內的 Caravan，店裡主廚是動畫的頭號粉絲，收藏有眾多周邊和久保老師的簽名，客人可以在 YOI 周邊商品環繞之下享受美味料理。同樣位於市內的上場亭則是物美價廉，當地人和旅客都稱讚不已的 CP 值超高名店！

特選炭烤和牛 上場亭
(特選和牛炭火燒 上場亭)

地址：佐賀県唐津市浜玉町横田下 941-3
電話：+81 955-56-8833
營業時間：11:30~14:00 / 17:00~22:00
　　　　　周二公休
網址：http://uwabatei.jp/shop/bypass.html

Caravan 和牛牛排鐵板料理
（キャラバンステーキ専門店）

地址：佐賀県唐津市中町 1845
電話：+81 955-74-2326
營業時間：11:30~15:00 / 18:00~22:00
　　　　　周二公休
網址：http://ca1979.com/

呼子料理 -
唐津市鄉土會館 ARPINO

地址：佐賀縣唐津市新興町 2881-1 3F
營業時間：11:00~15:00 / 17:00~21:00
網址：http://arpino.jp/

還記得動畫第 1 集出現的烏賊生魚片嗎？不用跑到離唐津市區 30 分鐘的呼子町，就可以享受到當地份量十足的招牌「烏賊姿造」。

唐津神社

地址：佐賀縣唐津市南城內 3-13
電話：+81 955-72-2264

在動畫中未曾出現，但作為唐津市的重要神社，前來聖地巡禮的粉絲大多會到神社參拜，神社裡掛滿了來自世界各地粉絲的祝福繪馬，運氣好的話還可以找到久保老師畫的繪馬喔！

唐津交通導覽

前往唐津的交通方式

從福岡機場出發

1. 地下鐵：搭乘福岡機場線到姪濱站或筑前前原站，轉搭 JR 筑肥線 直達唐津車站 (約 1.5 小時)
2. 開車：從福岡機場走國道 202 號行駛至唐津車站 (約 1 小時)
3. 高速巴士：到福岡機場第三航廈出口 搭乘唐津昭和巴士到達唐津大手口公車站 (約 2 小時，單乘票價 1230 日幣)

從博多站出發

1. JR& 地下鐵：搭乘福岡機場線到姪濱站或筑前前原站，轉搭 JR 筑肥線到唐津車站 (約 1.5 小時)
2. 開車：經由福岡都市高速道路、西九州自動車道，行駛約 1 小時可抵達。
3. 高速巴士：博多巴士總站大廈 3 樓 32 號口，搭乘唐津昭和巴士到達唐津大手口公車站 (約 1.5 小時，單乘票價 1030 日幣)

唐津觀光協會

地址：佐賀唐津新興町 2935-1 / 電話：+81 955-74-3355 / 營業時間：09:00~18:00
http://www.karatsu-kankou.jp/tw/guide/aboutkaratsu/
不僅時常會有《Yuri!!! on ICE》相關合作活動，也有官方製作的聖地巡禮地圖！

福岡市區

　　福岡市區的景點集中於福岡機場與中州川端屋台區。機場招牌與接機等待區分布在國內線、國際線不同航廈，搭乘接駁車約需 10 ～ 15 分鐘。維克多照相的拉麵攤在屋台區中後段，要走上一段路才能找到。景點雖然不多，卻是勇利在俄羅斯分站賽後，重新見到維克多，暗自下定決心的重要場景。來福岡市區觀光時，別忘了順道去一趟機場，見證動畫中的感人時刻。

停留時間　約 **2** 小時

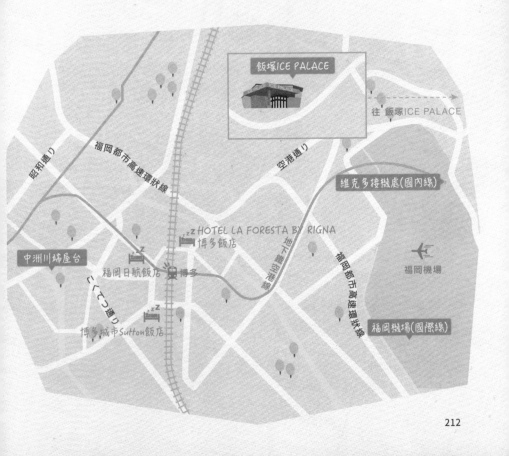

福岡機場

雖然勇利是從俄羅斯飛回福岡，但目前福岡機場未開放此航線，依推測勇利是先到日本，再轉國內航班回到福岡。接機取景的場景是福岡機場國內線入境門，福岡機場外觀則是國際線航廈。

維克多等候區

維克多等待勇利時坐的長沙發椅。因為2015年4月國內線開始陸續改修的緣故（目前預計整修至2019年），椅子已經不在原本的位置上，但還是可以在機場內看到橘色的長椅。

勇利維克多相擁處

「在引退之前，我的一切就拜託你了。」動畫第9集讓粉絲激動不已的感人場面，取景於福岡機場國內線入境門。

中洲川端屋台
動畫名稱：長谷津車站

地址：福岡市博多區中洲1
營業時間：17:00~02:00(因天候可能休息)
網址：http://yatai.nakasu-info.jp/2007/06/000044/

Tips 地鐵中洲川端站2號出口，步行約7分即可到達。

中洲川端屋台一整排的拉麵街，紅色的燈籠和動畫片尾中維克多出現的場景非常相似，在晚上6點過後會有不少店家販售燒烤、關東煮及拉麵，可以來這體會日本的夜市文化。

其他朝聖景點

　　某些動畫景點，距離唐津與福岡市區有一段距離，在安排聖地巡禮時，若要排進去，在車班與時間掌握上需要多費心思。其中最重量級的聖地，便是位於飯塚市的 ICE PALACE，從博多站出發約需一小時。儘管地處偏遠，卻忠實還原長谷津冰堡場景，踏進去就有和勇利一起溜冰的真實感！此外，距離唐津約 25 分鐘車程的見歸瀑布，是尤里瀑布修行的地方，6 ～ 7 月時繡球花盛開的美景不容錯過。勇利九州大賽的會場——岡山國際冰場，也是經過岡山時的絕佳朝聖地。

飯塚 ICE PALACE

見歸瀑布

岡山國際冰場

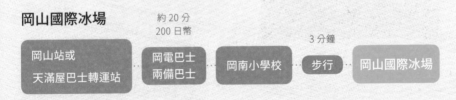

飯塚 ICE PALACE

地址：福岡県飯塚市柏の森 56-1
電話：+81 948-24-0881
營業時間：平日 12:00~20:00/ 假日 10:00~19:00
門票：1,200 円 / 冰鞋租借費：500 円
網址：https://www.aso-group.co.jp/kaihatu/ice/

　動畫中勇利練習的冰堡並不在唐津，而是在福岡縣飯塚市的滑冰場，外觀和內部的設施在動畫中的還原度超高，如果只是單純入內拍照，需要付 200 日幣的觀賞費用。假日限定販賣的豬排飯皮羅什基也是朝聖重點。

假日限定販賣的豬排飯皮羅什基，拳頭大的皮羅什基裡包了整塊豬排、蛋汁、白飯，超飽足份量只要 300 日幣，是粉絲不能錯過的聖地美食。

見歸瀑布

地址：佐賀県唐津市相知町伊岐佐
電話：+81 955-53-7125

　第 3 集尤里為了尋找 Agape 的意義而前往修行的瀑布，是日本百選瀑布之一。周圍種植了約 4 萬棵的繡球花，6 ～ 7 月繡球花盛開時相當美麗。

岡山國際冰場

地址：岡山市北區岡南町 2-3-30
電話：+81 862-25-4058
網址：http://www.ok-skate.com/

　第 4 集勇利首次復出的選手權大賽，這裡也是小南第一次登場表演的集數！前往岡山的粉絲經過時可以朝聖一下。

日本 YOI 聖地巡禮住宿推薦

唐津市

※ 佐賀唐津飯店舊名為唐津皇家飯店，照片為取景當時拍攝。

有滿滿 YOI 收藏的飯店

佐賀唐津飯店
(Hotel & Resorts Saga-Karatsu)

地址：佐賀縣唐津市東唐津 4-9-20
電話：+81 955-72-0111
網址：http://www.daiwaresort.jp/
　　　karatsu/index.html/
交通：唐津站設有免費接駁車

　　不僅有眾多動畫周邊收藏，在 1 樓的土產店也可以買到動畫中的美酒──「魔界への誘い」和「魔界蘇打汽水」！

緊鄰松浦川，遠眺唐津城的絕佳視野

河畔旅店 唐津 Castle
（河畔の宿からつキャッスル）

地址：佐賀県唐津市東唐津 2-1-5
電話：+81 955-58-8381
網址：http://www.karatsu-castle.com/

　　位於舞鶴橋盡頭，依傍著松浦川的溫馨民宿。玄關擺滿了 YOI 收藏與海報，衣架上吊著能出借拍照的維克多俄羅斯隊服。老闆說有七成客人是為了 YOI 而來，一部動畫帶動了整個唐津市的觀光，令他們相當感謝。除了寬敞的和室，也有專門提供給背包客的四人小屋，不管攜伴或一人巡禮都超合適！

福岡市區

豪華享受高級推薦

福岡日航飯店

地址：福岡県福岡市博多區博多駅前 2-18-25
電話：+81 924-82-1111
網址：https://www.hotelnikko-fukuoka.
com/cht/
交通：博多站步行約 3 分鐘
價格：雙人房約 34,500 日幣
　　　三人房約 43,200 日幣 (按照季節調整)

三五好友出遊推薦！家庭房 3 ～ 6 人皆可

博多城市 Sutton 飯店
(Sutton Hotel Hakata City)

地址：福岡県福岡市博多區博多駅前 3-4-8
電話：+81 924-33-2305
網址：https://www.suttonhotel.co.jp/
交通：博多車站步行約 7 分鐘
價格：3 人房約 30,000 日幣
　　　4 人房約 32,000 日幣 (按照季節調整)

單人出遊也 ok ！乾淨平價交通便利

HOTEL LA FORESTA BY RIGNA
博多飯店

地址：福岡県福岡市博多區博多駅東 1-1-29
電話：+81 924-83-7711
網址：https://www.hotel-la-foresta.jp/
交通：博多車站步行約 2 分鐘
價格：單人房約 5600 日幣
　　　雙人房約 5000 日幣 (按照季節調整)

A. 九州聖地全制霸！兩天一夜豪華版

（本行程因部分景點距離較遠，需要搭配車輛行動）

Day 1

唐津車站→京町商店街→美奈子老師的酒店 - つぼみ→ 午餐推薦：からつバーガー →さくらい動物病院→唐津城→舞鶴橋→鏡山展望台賞夕陽→鏡山溫泉茶屋泡湯→ 晚餐推薦：鏡山溫泉茶屋豬排丼→住宿

10:00 步行約 10 分

抵達唐津車站，跟隨勇利回鄉腳步 & 與尤里一同閒逛商店街
唐津站→京町商店街→美奈子老師的酒店 - つぼみ

12:00 步行約 5 分鐘

午餐推薦 - **唐津漢堡からつバーガー**

13:00 開車約 5 分鐘

前往馬卡欽住院的動物醫院
さくらい動物病院

14:00 開車約 15 分鐘

來到唐津城、和勇利一起努力爬上階梯將體態回復到索契 GPF！
唐津城→舞鶴橋

15:30 開車約 40 分鐘

前往鏡山展望台，欣賞一片紫紅的唐津市夕陽美景
鏡山展望台

17:00 開車約 20 分鐘

拜訪勇利老家，泡個溫泉洗去一天的疲憊，再來碗豬排丼
鏡山溫泉茶屋

19:00

住宿

Day 2 濱崎海岸→見歸瀑布→唐津神社→午餐推薦：呼子料理或佐賀牛排→飯塚 ICE PALACE →福岡機場→中洲川端屋台

10:00

來到勇利和維克多談心的海岸，欣賞白天的海岸線

濱崎海岸

11:00 開車約 30 分

跟尤里一起到瀑布修行，尋找自己的 Agape

見歸瀑布

12:00 開車約 30 分

前往唐津神社參拜，順便來品嘗唐津市的呼子料理！

唐津神社→ 午餐推薦：呼子料理 - 唐津市鄉土會館 ARPINO

14:00 開車約 1.5 小時

到勇利滑冰的練習場所—— ICE CASTLE

飯塚 ICE PALACE

16:30 開車約 1 小時

維克多等待勇利從俄羅斯歸來的擁抱

福岡機場

18:00 開車約 20 分

回到福岡市區熱鬧的中洲，來體驗夜市生活吃碗拉麵

中洲川端屋台

20:00

住宿 or 準備踏上歸途

B. 沒有車也沒問題！

花 2 天重溫《Yuri!!! on ICE》重點場景！

Day 1 唐津車站→京町商店街→美奈子老師的酒店 - つぼみ→午餐推薦：からつバーガー →さくらい動物病院→唐津神社→唐津城→舞鶴橋→中洲川端屋台→住宿

| 10:00 | 腳踏車 / 步行 約 5~10 分

抵達唐津車站，跟隨勇利回鄉的腳步 & 與尤里一同閒逛商店街。

唐津站→京町商店街→美奈子老師的酒店 - つぼみ

| 12:00 | 腳踏車 / 步行 約 5~10 分

前往馬卡欽住院的動物醫院

さくらい動物病院

| 13:00 | 腳踏車 / 步行 約 5~10 分

午餐推薦 - **唐津漢堡**

| 14:00 | 腳踏車 / 步行 約 5~10 分

前往唐津神社參拜

唐津神社

| 15:00 | 腳踏車 / 步行 約 5~10 分

來到唐津城、和勇利一起努力爬上階梯回復到索契 GPF ！

唐津城→舞鶴橋

| 17:00 |

步行約 30 分回唐津車站，搭乘 JR 筑肥線抵達姪濱站，轉搭福岡地下鐵到中洲川端站，步行約 7 分鐘可抵達

回到唐津車站，搭乘 JR 列車前往中洲川端屋台

晚餐推薦 - **中洲川端屋台**

| 20:00 |

住宿

Day 2 鏡山展望台→鏡山溫泉茶屋泡湯→ 午餐推薦：鏡山溫泉茶屋豬排丼→濱崎海岸→福岡機場

10:00 虹之松原站下車，步行前往鏡山（登山時間來回約 2 小時）

抵達鏡山展望台，步行上山欣賞白天唐津市區俯瞰美景

鏡山展望台

12:00

拜訪勇利老家，來碗豬排丼，下午悠哉享受天然溫泉

午餐：**鏡山溫泉茶屋 - 豬排丼**

15:00 步行約 11 分回到虹之松原站，搭乘 JR 至濱崎站下車，需留意班次

來到勇利和維克多談心的海岸

濱崎海岸

17:00 濱崎站搭乘 JR 筑肥線抵達姪濱站，轉福岡地下鐵到福岡機場站，需留意班次

維克多等待勇利從俄羅斯歸來的擁抱

福岡機場

C. 時間超緊湊！當日來回的極限巡禮一日版

（所需時間：約 8 小時）

唐津車站→京町商店街→美奈子老師的酒店 - つぼみ→午餐推薦：からつ
バーガー →さくらい動物病院→唐津神社→唐津城→舞鶴橋→中洲川端
屋台→住宿

| 10:00 | 腳踏車 / 步行 約 5~10 分 |

抵達唐津車站，跟隨勇利回鄉的腳步 &
與尤里一同閒逛商店街

**唐津站→京町商店街→美奈子老師的酒
店 - つぼみ**

| 12:00 | 腳踏車 / 步行 約 5~10 分 |

午餐推薦 - **唐津漢堡**

| 13:00 | 腳踏車 / 步行 約 7~15 分 |

來到唐津城、和勇利一起努力爬上階梯
回復到索契 GPF ！

唐津城→舞鶴橋

| 15:00 |

從舞鶴橋步行約 25 分抵達東唐津站，搭乘
JR 筑肥線抵達濱崎站，前往時需留意班次

來到勇利和維克多談心的海岸

東唐津站→濱崎海岸

| 16:30 |

乘 JR 筑肥線抵達虹之松原站，前往時需留
意班次

拜訪勇利老家，來碗豬排丼

鏡山溫泉茶屋：晚餐 - 豬排丼

| 18:00 |

準備踏上歸途

北京｜中國分站賽會場

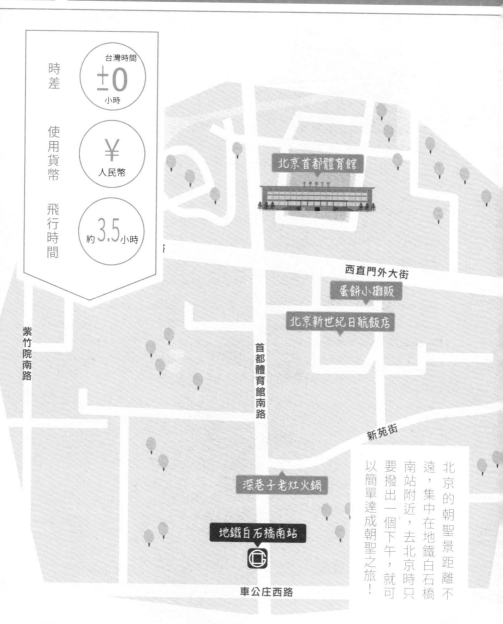

時差
台灣時間
±0
小時

使用貨幣
¥
人民幣

飛行時間
約3.5小時

北京首都體育館

西直門外大街

蛋餅小攤販

北京新世紀日航飯店

紫竹院南路

首都體育館南路

新苑街

深巷子老灶火鍋

地鐵白石橋南站

車公庄西路

北京的朝聖景距離不遠，集中在地鐵白石橋南站附近，去北京時只要撥出一個下午，就可以簡單達成朝聖之旅！

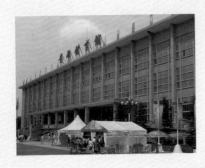

北京首都體育館

地址：北京市海淀區中關村南大街 56 號
電話：+86 10-6833 5552

Tips 地鐵白石橋南站下車後，步行約 12 分鐘即
　　可抵達

　　動畫第 6 集中國分站賽比賽會場，也是勇
利第一次出戰獲得銀牌的場地。除運動賽事
外，也經常舉辦演唱會或各種大型活動。

北京新世紀日航飯店

地址：北京市海淀區首都體育館南路 6 號
網址：http://www.newcenturyhotel.com.cn/
電話：+86 10-6849-2001

Tips 地鐵白石橋南站 B 出口，步行約 6 分鐘即
　　可抵達

　　動畫第 7 集中國分站賽選手們入住的飯
店。雖然勇利因為緊張，整晚都沒睡好，不
過是一家中外合資的五星級酒店。離比賽場
地首都體育館步行只要 5 分鐘，和多個著名
觀光景點，如北京故宮、動物園及頤和園距
離都非常近。

蛋餅小攤販

地點：白石橋東南角騰達大廈樓下
品項：台灣手抓餅 ~ 五穀雜糧煎餅
交通：從北京新世紀日航飯店步行約 3 分鐘

　　雷奧找到光虹，希望他去火鍋店幫忙當翻
譯時，光虹手上捧著的蛋餅應該即是出自於
此。經過日航飯店附近時，可以去附近白石
橋晃晃，說不定有機會看到這家蛋餅攤販！

深巷子老灶火鍋（白石橋店）
動畫名稱：深老子

地址：北京市海淀區紫竹橋新苑街 16 號
電話：+86 10-8886-6610
營業時間：10:00~23:00
網址：http://www.sxzlzhg.com/col.jsp?id=
110

Tips 地鐵白石橋南站 B 出口，步行約 3 分
鐘即可抵達

　　中國分站賽時，選手們私下聚會的「深老子」現實原型店家！店內和動畫中最還原的場景便是 16 號桌，店家還特別推出了《Yuri!!! on ICE》的限定套餐！但因為慕名到訪指定要坐 16 號桌的粉絲太多，目前老闆不開放指定訂位，想坐到跟勇利 & 維克托相同的位子可要碰碰運氣了。

推薦朝聖餐點 & 價格：
鴛鴦火鍋——可挑選紅白兩種湯頭，約 400 人民幣
鴨血——動畫中也有出線的通紅鴨血，客人評價為相當滑嫩，價格約 75 人民幣
麻辣小龍蝦——店內的首推海鮮，約 275 人民幣
※ 單點制，平均一人一餐約 100 人民幣

北京交通導覽
從國際機場前往北京白石橋南站的交通方式

開車
從機場行駛高速道路前往海淀區，時間約 50 分鐘。

大眾交通工具
從 2 航廈搭乘地鐵機場線到三元橋站→轉搭地鐵 10 號線到呼家樓→最後搭乘地鐵 6 號線到白石橋南站，時間約 1 小時半。

莫斯科、聖彼得堡｜冰上悍將們的故鄉

在《Yuri!! on ICE》中，俄羅斯不僅是主角中維克多和尤里的故鄉，更是去年 GPF 決賽場地和本次 GPF 的分站賽舞台，雖然 12 話中出現的場景沒有日本和決賽場地西班牙多，但最後一集結尾勇利來到聖彼得堡的畫面，是否可以期待劇場版有更多的俄羅斯景點呢？

時差
莫斯科

台灣時間
-5
小時

使用貨幣

₽
盧布

飛行時間
（含轉機）

約 9.5 小時

時區：因為國家面積廣大，俄羅斯土地共有 9 個時區，首都莫斯科的時間為台灣時間減 5 個小時。

貨幣：盧布，可準備美金或歐元再到當地兌換。

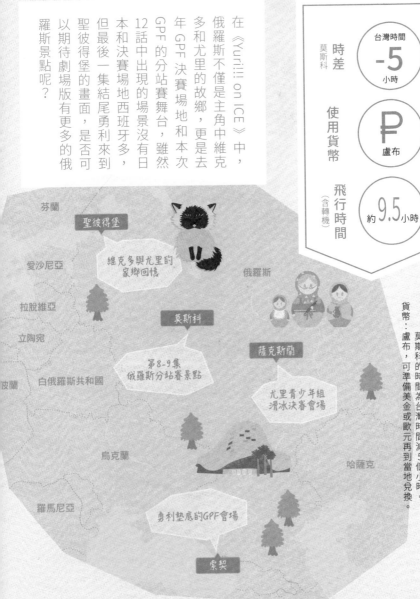

芬蘭

聖彼得堡

愛沙尼亞

拉脫維亞

立陶宛

波蘭

白俄羅斯共和國

俄羅斯

維克多與尤里的家鄉回憶

莫斯科

第 8-9 集
俄羅斯分站賽景點

薩克斯蘭

尤里青少年組
滑冰決賽會場

烏克蘭

哈薩克

羅馬尼亞

勇利墊底的 GPF 會場

索契

莫斯科

俄羅斯首都，同時也是歐洲人口第二多的城市。動畫第 8、9 集中 GPF 俄羅斯分站賽的比賽舞台就位於市中心。

A 謝列梅捷沃國際機場
Sheremetyevo International Airport

地址：Molzhaninovsky District, Northern Admin-
　　　istrative Okrug, Moscow
電話：+7 495-578-65-65
網址：http://www.svo.aero/

　勇利在預告中講名稱講到吃螺絲的機場，選手們來到俄羅斯比賽時降落的地點。1959 年啟用，是俄羅斯第二大的機場，也是台灣飛俄羅斯時最常使用的機場。

PS. 尤里爺爺來接送的場景就在機場的立體停車場附近，有時間的話不妨找找看！

Luzhniki Small Sports Arena 體育館

地址：Luzhniki, 24 стр 3, Moskva
電話：+4 144 563-20-18(外國旅客專線)
營業時間：08:00~18:00
網址：https://eng.luzhniki.ru/
交通：鄰近 Saranksk-1 地鐵站
　　　從機場開車前往約 43 分

　　動畫中俄羅斯分區賽的比賽會場，於 1956 年建造，裡面可容納 8700 位觀眾的座席。

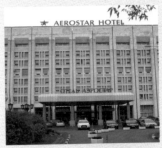

艾羅斯塔酒店 Aerostar Hotel
動畫名稱：STAR HOTEL

地址：d. 37, korp. 9,Leningradsky Prospekt,
　　　Moscow
電話：+7 495-988-31-31
網址：http://en.aerostar.ru/
交通：近地鐵 Dinamo 站、
　　　Putevoy dvorets 公車站

　俄羅斯分區賽選手們入住的 4 星期飯店，離地鐵站算近，距離比賽體育館開車約 30 分可抵達，大廳和電梯等候區和動畫中相當還原，請不要錯過囉！

聖瓦西里大教堂

地址：Red Square, Moskva
電話：+7 495-692-37-31
營業時間：10:00~18:00(按照時令調整)
網址：http://en.shm.ru/museum/hvb/
交通：位於市中心，鄰近 Teatral'naya、Okhotny
　　　Ryad 等多個地鐵站。

　　座落於莫斯科紅場南端的教堂，是俄羅斯著名的地標，於 1561 年建造，紅色的外型和洋蔥般的屋頂是東正教教堂的特色之一。

古姆百貨商場 GUM Department

地址：Red Square, 3, Moskva
電話：+7 495-788-4343

　　紅場的古姆百貨，是 spoon.2Di vol.20 雜誌中《Yuri!!!》附贈海報的背景。

綜合體育中心 CSKA Sports Complex

地址：Leningradskiy Prospect 39, Moscow
交通：鄰近 Dinamo 地鐵站和 Seregina 公車站。

　　尤里和米拉練習滑冰的冰場，CSKA Ice Palace 位在 CSKA 運動中心，動畫中的建築實際是游泳池的場地。

莫斯科交通導覽

從莫斯科機場抵達市中心

地鐵

搭乘機場快線 (Aeroexpress) 到莫斯科地鐵 -
白俄羅斯車站轉乘。(所需時間：35 分)

公車轉地鐵

搭乘 949、948、H1 皆可抵達主要市區地鐵站。
(所需時間：50 分)

搭乘計程車

機場有設計程車站，可直接前往想去的地點。

特殊景點：
尤里給勇利的生日禮物

交通：鄰近 Dinamo 地鐵站。

　　第 9 話中，勇利獨自一人完成比賽後，在回到飯店的路途上，收到了尤里送給他的豬排皮羅什基。這段溫馨的就場景在離飯店不遠的列寧格勒大道交叉口，仔細找找看可以發現交通號誌和周圍景物的幾乎一模一樣！

聖彼得堡

　　維克多和尤里在俄羅斯訓練的場所，是俄羅斯第二大城市，物價約為莫斯科的一半，不少人會先到莫斯科遊玩後來到聖彼得堡購買紀念品。另外因為聖彼得堡位於北緯 60 度，夏至前後的日照時間更長達 20 個小時，到晚上街道上還是相當熱鬧。

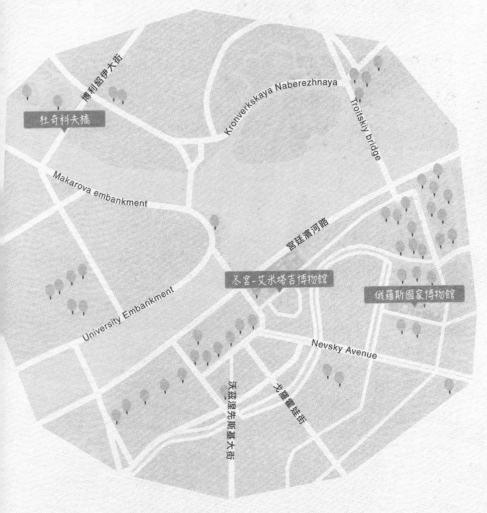

普爾科沃夫國際機場
Pulkovo Airport

地址：Northern Capital Gateway, LLC, Pulkovskoye
　　　Shosse, 41, lit. ZI, Saint Petersburg
電話：+7 812-337-38-22
網址：https://www.pulkovoairport.ru/
交通：從謝列梅捷沃國際機場搭乘國內班機約 1 小時
　　　20 分可抵達。

　　維克多告別雅科夫離開俄羅斯前往日本，就是從這個機場出發，是俄羅斯三大
機場之一，從這裡前往日本的話，需要先到莫斯科謝列梅捷沃機場轉機才能抵達
日本，約需要花費 13 個小時。

冬宮 - 艾米塔吉博物館
Hermitage Museum

地址：Dvortsovaya Naberezhnaya
　　　34, St Petersburg
電話：+7 812-571-34-65
營業時間：平日 10:30~18:00
　　　　　週三 10:30~21:00
　　　　　週一公休
網址：　http://hermitage--www.
　　　　hermitagemuseum.org/wps/
　　　　portal/hermitage/?lng=zh
交通：近 Admiralteyskaya 地鐵站和
　　　公車站，從機場開車約 40 分

　　第 11 集維克多回想中的其中一幕，背景是冬
宮 - 艾米塔吉博物館。冬宮位於聖彼得堡的涅瓦
河畔，於 1764 年左右建造完成，是世界四大博
物館之一。

PS. 2017 年來台灣展出的「Yuri!!!on musuem」
中，有一幅小時候維克多奔跑的舞台背景，也正
是冬宮的廣場，圖片上出現則是高達 47.5 公尺的
亞歷山大柱。

俄羅斯國家博物館
State Russian Museum
地址：Inzhenernaya St, 4, St Petersburg
電話：+7 812 595-42-48
營業時間：10:00~18:00(各館開放時間不同)
網址：http://en.rusmuseum.ru/
交通：鄰近 Gostinyy dvor 地鐵站和公車站

　　片尾中尤里拍照的獅子雕像便是位於聖彼得堡的俄羅斯國家博物館，是俄羅斯最大且最早開立的博物館。

杜奇科夫橋 Tuchkov Bridge
地址：Prospekt Dobrolyubova, 18, St Petersburg
電話：+7 812-323-93-15
交通：鄰近 Sportivnaya 地鐵及公車站

　　在最後一集勇利奔跑於橋上，去和維克多及尤里會合，就是在尤涅瓦河附近的杜奇科夫橋上。杜奇科夫橋長度約 226 公尺，建於 1785 年。有眼尖的粉絲發現，在維克多和尤里右後方的建築 —— Yubileyny Ice Rink，也是聖彼得堡的滑冰場之一，有粉絲推測，那是否便是勇利他們接下來的滑冰練習場呢？

聖彼得堡交通導覽
從普爾科沃夫國際機場抵達聖彼得堡市中心

公車
搭乘 39 號公車可抵達市中心 Moskovskaya 地鐵站，因為停留站數較多，會花費較長時間。
(所需時間：約 40 分)

搭乘計程車
機場 Taxi Pulkovo 櫃位可預約計程車，或搭乘 Minivan Taxi K39 可抵達市區 Moskovskaya 地鐵站。
(所需時間：約 30 分)

其他朝聖景點

俄羅斯幅員廣大，如果規劃的旅行時間較長的話，也可以順道參觀索契冰宮與薩蘭斯克滑冰場，索契位於俄羅斯南方鄰近土耳其處；薩蘭斯克位於聖彼得堡東南方，由聖彼得堡出發，開車約需 16 小時。

索契冰宮
Iceberg Skating Palace

地址：Imeretinskaya Valley | Coastal cluster,
　　　Adler, Sochi
電話：+7 862 243-30-80
營業時間：平日：06:30~21:00
　　　　　假日：11:00~21:00，週一公休
網址：https://www.yug-sport.ru/objects_imereti/
　　　ice_palace/
交通：鄰近 Olympic Park 地鐵站

位於俄羅斯索契的冰宮，是動畫中前一年 GPF 的決賽舞台，同時也是勇利第一次進入決賽卻失常墊底、維克多再度拿下冠軍的場景。索契冰宮於 2012 年啟用，可容納 12,000 位觀眾，除了舉辦過 2014 年的冬奧，也是現實中 2013 年 GPF 的決賽地點。

薩蘭斯克滑冰場
Ice Palace RM Saransk

地址：Krasnaya Ulitsa, 40, Saransk, Respublika,
　　　Mordoviya
電話：+7 834-223-40-10
網址：http://arenaicerm.ru/en/
交通：鄰近 Volodarskogo 公車站
　　　從莫斯科到薩蘭斯克開車約需花費 8 小時

青少年時期的尤里在青少年滑冰決賽 JGP 的場地，也是和維克多訂下編舞約定的地點。這裡實際上也是 2016 年青少年滑冰的比賽場地。

俄羅斯 YOI 聖地巡禮住宿推薦

莫斯科

朝聖別錯過 - 體驗選手們住的四星級飯店
艾羅斯塔酒店
Aerostar Hotel

地址：d. 37, korp. 9,Leningradsky
　　　 Prospekt, Moscow
電話：+7 495-988-31-31
網址：http://en.aerostar.ru/
價格：雙人房約 7700 盧布起

離紅場只要幾分鐘的飯店
馬拉希卡 2/15 旅館
Hotel Maroseyka 2/15

地址：Moscow, Maroseyka st., 2/15
電話：+7 495-624-06-10
網址：http://en.maroseyka2.com/
價格：雙人房約 6500 盧布起

靠近市中心的經濟型旅店
城市舒適酒店
City Comfort Hotel

地址：Malyy Zlatoustinskiy Pereulok,
　　　 3, Moskva
電話：+7 499-409-28-22
網址：http://city-comfort-hotel.
　　　 moscow-hotels.org/en/
價格：雙人房約 5600 盧布起

聖彼得堡

正對冬宮的皇宮酒店
佩德羅皇宮酒店
Petro Palace Hotel

地址：Malaya Morskaya Ulitsa 14, Saint-Petersburg
電話：+7 812-571-28-80
網址：http://www.petropalacehotel.com/
價格：雙人房約 5800 盧布起

到國家博物館和冬宮都方便
赫爾岑之家飯店
Herzen House

地址：25, Bolshaya Morskaya str., Saint-Petersburg
電話：+7 812-315-55-50
網址：http://www.herzen-hotel.com/
價格：雙人房約 4800 盧布起

位於市中心附近的平價 3 星飯店
Hotel 1913 酒店
Hotel 1913 year

地址：Voznesensky Ave, 13/2, Saint-Peterburg
電話：+7 812-418-30-13
網址：http://www.hotel-1913.ru/en/about
價格：雙人房約 3300 盧布起

來去俄羅斯！2 日莫斯科 & 聖彼得堡完全制霸！

（考慮景點距離較長，部分景點可考慮租車或租計程車）

Day 1

謝列梅捷沃國際機場 → Luzhniki Small Sports Arena 體育館 → 聖瓦西里大教堂（午餐）→ CSKA Sports Complex → 艾羅斯塔酒店 Aerostar Hotel

10:00 開車前往約 43 分

從機場出發，前往俄羅斯分區賽的比賽會場！
謝列梅捷沃國際機場 → Luzhniki Small Sports Arena 體育館

12:30

搭乘地鐵 M1 抵達
Okhotny Ryad 站
地鐵 40 分（需步行 25 分）
開車約 16 分

抵達聖瓦西里大教堂，順便在莫斯科的著名景點─紅場悠閒觀光
**聖瓦西里大教堂（午餐）
→ GUM 古姆百貨**

17:00

搭乘公車 904 到 Seregina 站，需步行 18 分（花費約 42 分）
來到尤里和維克多的俄羅斯訓練中心！
CSKA Sports Complex

18:00

步行 12 分可到達
開車約 6 分

入住還原度 100% 的艾羅斯塔酒店，尋找溫馨的路口場景。
艾羅斯塔酒店 → 尤里送勇利皮羅斯基的路口

俄羅斯 YOI 聖地巡禮行程規劃

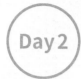

Day 2 　莫斯科→聖彼得堡：謝列梅捷沃國際機場→普爾科沃夫國際機場→冬宮 - 艾米塔吉博物館→俄羅斯國家博物館→杜奇科夫橋→結束巡禮！

..

`09:55 ～ 11:20`　　俄羅斯國內航班

離開莫斯科，搭乘國內航班前往聖彼得堡

謝列梅捷沃國際機場→普爾科沃夫國際機場

`11:20`

搭乘機場 39 號公車，抵達 Aviation street 轉乘 3 號公車到前往 Admiralteyskaya 站 (約 1.5 小時)
來到冬宮，找尋維克多和馬卡欽沉思的長椅！

冬宮 - 艾米塔吉博物館 (午餐)

`14:00`　　搭乘 7 號公車從 Malaya Morskaya 站到 Gostinyy dvor 站，步行約 8 分

到俄羅斯國家博物館門口，和大門前的獅子雕像合影

俄羅斯國家博物館

`17:00`　　搭乘公車 191 號到 Sportivnaya 站 (約 30 分)

前往最後一集勇利跑向維克多和尤里的橋，耳邊是否聽到維克多喊勇利的笑容呢？

杜奇科夫橋→ Yubileyny Ice Rink

`18:30`

俄羅斯聖地巡禮結束，去市區喝碗羅宋湯吧！

俄羅斯計程車叫車資訊

因俄羅斯當地計程車無統一標準，且多半以俄語溝通，安全考量建議從機場內的計程車招呼站叫車，或使用無線電叫車服務，較大型的俄羅斯計程車公司如下：

Tsel：+7 495-221-08-22 ／ **Megapolis**：+7 495-771-74-74 ／ **Novoe Zheltoe**：+7 495-940-88-88

俄羅斯臺灣緊急協助

臺北莫斯科經濟文化協調委員會 / 駐莫斯科代表處
地址：24/2 Tverskaya St., Korpus 1, Gate 4, 4th FL., Moscow
電話：+7 495-956-37-86~90 / 緊急電話：+7 495-763-65-08

巴塞隆納｜愛與成長的決戰之地

GPF 會場與選手飯店

　笑中帶淚的 GPF 在此展開，來自世界各國的頂尖選手齊聚一堂，賭上金牌與愛的最終戰場！

- 巴塞隆納公主飯店
- 決賽會場-CCIB
- 維克多看海處

Gran Via de les Corts Catalanes

對角線大道

Ronda Litoral

Ronda Litoral

巴利阿里海

時差　　台灣時間 **-7** 小時

　　　　夏令時期 **-6** 小時

使用貨幣　**€** 歐元

飛行時間　約 **18** 小時

《Yuri!!! on ICE》最後總決賽的舞台是位於西班牙東部海岸的巴塞隆納，除了是重要比賽地點外，更是劇中許多經典場景的所在地。不館是勇利和維克多走遍的觀光景點，或是尤里和奧塔別克結交的奎爾公園，有機會前往西班牙的粉絲都絕對不能錯過！

奎爾公園

尤里跟奧塔貝克就在這裡成為朋友，夕陽下的奎爾公園，成了兩人友情的最佳見證。

Travessera de Dalt

Ronda del Guinardó

Carrer de Sant Antoni Maria Claret

勇利與維克多的散步地圖

觀光逛街、失落的堅果、買戒指、教堂前的祝福……跟著勇利與維克多，來趟超充實的巴塞隆納之旅。走到巴特婁之家時，別忘了看看長椅上是否有勇利遺漏的堅果袋。

聖家堂

對角線大道

瑪汀華背包客旅館

Passeig de Sant Joan

戒指店-Carrera y Carrera

米拉之家

Cerveceria Catalana

感恩大道 Passeig de Gràcia

巴特婁之家

Carrer de Pau Claris

Carrer d'Arag

堅果店Casa Gispert

阿色維 比利亞羅埃爾飯店

天使門購物區

勇利幫維克托戴戒指處

巴塞隆納主教座堂

七道門餐廳

Via Laietana

Gran Via de les Corts Catalanes

海鮮燉飯-SEDNA

Passeig de Colom

蘭布拉大道

La Rambla

西班牙購物中心

Av. del Parallel

海鮮燉飯-La Fonda

Quimet & Quimet

勇利與維克多的散步地圖

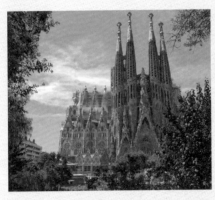

聖家堂 Sagrada Famíli

地址：Carrer de Mallorca, 401,Barcelona
電話：+34 93-208-04-14
營業時間：09:00~18:00(按照月份調整)
網址：http://www.sagradafamilia.org/
門票：8 歐元
交通：搭乘地鐵 L2 或 L5 到 Sagrada
　　　Família 站下車 (約 13 分)

　　從第 10 集開始便出現多次的聖家堂，不僅是披集打卡拍照處，也是勇利和維克多的第一站的觀光景點。建造於 1882 年，因為其建造資金來源為個人捐款，成為至今仍未完成的一座世界遺產，預計將在 2026 年完工，目前已是巴塞隆納的重要地標。勇利和維克多的拍照點在聖家堂下方，而自拍專家披集應該是到聖家堂前面的公園 (Placa de Gaudi) 拍攝。

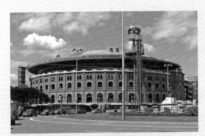

西班牙購物中心
Arenas de Barcelona

地址：Gran Via de les Corts Catalanes,
　　　373 - 385, Barcelon
電話：+34 93-289-02-44
營業時間：10:00~22:00
網址：http://www.arenasdebarcelona.com/
交通：搭乘地鐵 L1 到 Pl. Espanya 站下車

　　原是巴塞隆納的古競技場，2011 年後保留原本的圓形外貌改成購物中心。其中維克多和勇利前往頂樓拍攝的觀景台更是此地的特色—— 360 度觀景台，兩人所拍照的位置正好可以看到加泰隆尼亞美術館。

巴特婁之家 Casa Batlló

地址：Passeig de Gràcia, 43, Barcelona
電話：+34 93-216-03-06
營業時間：09:00~21:00
網址：https://www.casabatllo.es/
交通：搭地鐵 L3 到 Passeig de Gràcia 站下車

　　原有的建築物經由高第改裝後，成為他的經典代表作之一，設計靈感來自聖喬治屠龍的故事，其外觀特色是外觀骷髏般的陽台，內部則有海藍色的磁磚和圍繞故事的獨特設計。

　　實際上因為巴特婁之家是熱門觀光景點，門口常排起長長的參觀民眾，連門口的長椅也常坐滿觀光客，也難怪勇利弄丟的堅果袋子一去不復返了。

疑似動畫中的堅果店 - Casa Gispert

地址：Carrer dels Sombrerers, 23
電話：+34 93-319-75-35
營業時間：09:30~14:00 / 17:00~20:30
網址：http://www.casagispert.com/
交通：搭乘地鐵 L4 到 Barcelona 站下車

　　1851 年開店的百年老店，至今仍使用木柴烘烤堅果和咖啡，其舊式烘爐是目前歐洲僅存的木柴烘爐。

　　烘烤出的堅果帶有濃郁的木頭香氣，非常適合作為伴手禮。

　　因為牛皮紙袋和綠色的標誌，加上百年老店的盛名被不少粉絲認為是動畫中兩人購買堅果的店家，離巴塞隆納主教座堂步行即可抵達。

感恩大道 Passeig de Gràcia
地點：Paseo de Gracia, Barcelona

　　勇利和維克多接近傍晚時折返尋找堅果，沿途經過的街道便是俗稱巴塞隆納名牌街的感恩大道，幾個著名建築物，如巴特婁之家和米拉之家都在這條街上。第 10 集出現的路燈可是這條路上的地標，由高第設計，不少觀光客也會駐足拍照。

米拉之家 Casa Milà
地址：Passeig de Gràcia, 92, Barcelona
電話：+34 93-214-25-76
營業時間：09:00~20:30(依季節不同)
網址：http://www.lapedrera.com/
交通：乘坐地鐵 L3 到 Diagonal 站
　　　步行約 4 分鐘可抵達。

　　勇利和維克多因為堅果遺失起了爭執時，背後的景點便是米拉之家。米拉之家也是高第設計的建物之一，建於 1906 ～ 1910 年的米拉之家，特色是全體無角的直線型獨特設計。

活動推薦：聖誕市集
Fira de Santa Llúcia

　　每年 11 月底到 12 月初，位於巴塞隆納的大教堂附近會舉行聖誕市集，如果剛好碰上這個時間千萬別錯過！此時不同街道也會點起獨有的燈飾，不妨一邊散步一邊欣賞每條街道的燈飾變化吧！

戒指店 Carrera y Carrera

動畫名稱：Maria Dolores

地址：Passeig de Gràcia, 101, Barcelona
電話：+34 91-843-51-93
營業時間：10:00~22:00(目前歇業中)
網址：http://www.carreraycarrera.com/
交通：乘坐地鐵 L3 到 Diagonal 站
　　　步行約 3 分鐘可抵達

　　勇利購買當作「護身符」的戒指走進的西班牙戒指店，地點位於感恩大道，是130 年的高級珠寶店，價格非常高昂。動畫中勇利是先經過聖誕市集，才到店鋪買戒指，推測動畫中可能有將戒指店的店址更改到加泰隆尼亞廣場附近。

巴塞隆納主教座堂
Catedral de Barcelona

地址：Placita de la Seu, s/n, Barcelona
電話：+34 933-42-82-62
網址：https://www.catedralbcn.org/
交通：從加泰隆尼亞廣場步行約 7 分

　　兩人為彼此戴上證明戒指的地方。興建於 13 ～ 15 世紀左右，擁有非常典型的哥特式建築風格，屋頂上的動物造型雨漏是其一大看點。

七道門餐廳
Restaurant 7 Portes

地址：Restaurante 7 Portes, Passeig d'
　　　Isabel II, 14, Barcelona
電話：+34 93-319-30-33
營業時間：13:00~01:00
網址：http://www.7portes.com/
交通：搭乘地鐵 L4 到 Barcelona 站下車
價格：海鮮燉飯單點 22.9 歐元

　　離巴塞隆納主教座堂不遠，1836 年營業至今，是頗具盛名的百年老店，店內的海鮮燉飯是當地正宗道地的傳統口味。店內地板獨特的方塊型地磚和牆上的雕花磚和動畫中勇利及維克多前往的餐廳非常相似，吸引不少粉絲前往朝聖。

天使門街區 Portal de l'Àngel

地址：Avinguda del Portal de l'Àngel
交通：乘坐地鐵 L3 到 Catalunya 站

　　連結感恩大道和加泰隆尼亞廣場的天使門購物街區，是巴塞隆納人潮最多的地區之一，不少國際品牌店面如 ZARA 和 MASSIMO DUTTI 皆在此處。這邊也是維克多和勇利從教堂離開後，勾肩搭背走在大街上的背景。

蘭布拉大道 La Rambla

地址：La Rambla, Barcelona
交通：乘坐地鐵 L3 到 Catalunya 站。

　　蘭布拉大道是巴塞隆納最熱鬧的一條街道，連接加泰隆尼亞廣場和港口，纏繞於樹上的藍色燈泡及水滴般垂掛式的燈泡是蘭布拉大道聖誕節晚上的特色！

尤里與奧塔別克的友情見證

奎爾公園 Park Guell

地址：Carrer d'Olot, s/n, Barcelona
電話：+34 93-409-18-31
網址：https://www.parkguell.cat/
交通：從加泰羅尼亞廣場坐 24 號公車到
　　　Ctra del Carmel - Parc Güel
　　　步行 5 分可到 (總時數約 42 分)

　　動畫中尤里和奧塔結交成為朋友的開始！也是高第另一個建築代表作，建於 1900~1914 年間，原本預備建造成花園，後期因案子失敗轉為公園，大門口相當受歡迎的蜥蜴，其實是龍的象徵。跟奧塔和尤里一樣，於傍晚時分爬上奎爾公園頂端後，面向西邊即可看到動畫中的夕陽美景。

巴塞隆納交通導覽

前往巴塞隆納市區 - 加泰隆尼亞廣場的交通方式

公車

搭乘 A1 或 A2 機場巴士即可抵達加泰隆尼亞廣場 (約 40 分)。

計程車

搭乘計程車行駛到市區加泰隆尼亞廣場 (約 30 分)。

聖地巡禮推薦交通

巴塞隆納有八條地鐵 (TMB)：L1 紅、L2 紫、L3 綠、L4 黃、L5 藍、L9 橘、L10 淺藍、L11 淺綠，路線網遍及整個市區。

聖地巡禮的景點分佈於 L1、L2、L3、L4 號線上
奎爾公園離地鐵站稍遠，可利用公車前往

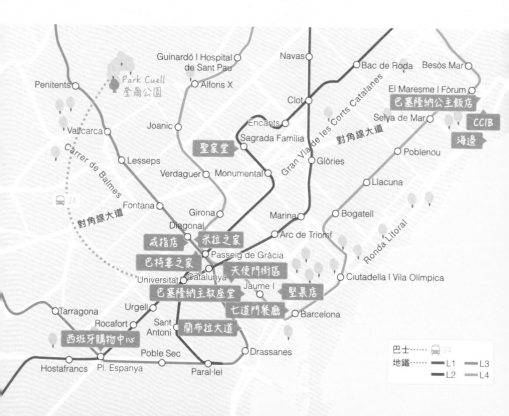

GPF 會場與選手飯店

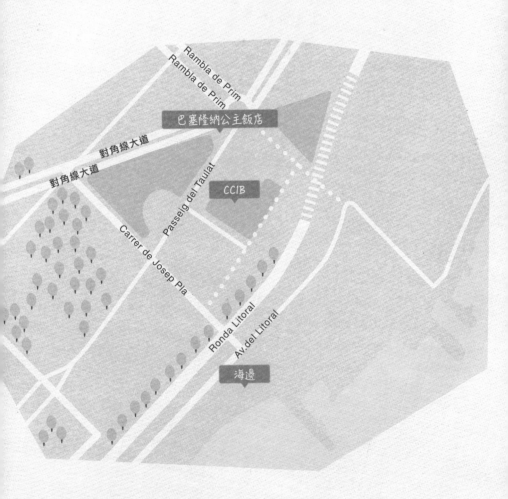

巴塞隆納公主飯店
Barcelona Princess Hotel

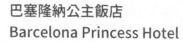

地址：Avinguda Diagonal, 1, Barcelona
電話：+34 93-356-10-00
網址：http://hotelbarcelonaprincess.com/en
交通：從地鐵 L4 到地鐵站 El Maresme | Fòrum
　　　下車步行 5 分鐘即可到達 (約 30 分)

西班牙總決賽選手們入住的四星級飯店，位於對角線大道的前端，對面就是總決賽的比賽會場 CCIB，維克多早上散步看海的地方步行約 10 分即可到達。這座飯店的 23 樓就是動畫中還原度超高的露天游泳池。順帶一提，冬天的巴塞隆納平均氣溫約為 12 度，也難怪克里斯說在冬天還游泳的維克多非常罕見了。

CCIB(Centre de Convencions Internacional de Barcelona)

地址：Plaça de Willy Brandt, 11-14, Barcelona
電話：+34 932-30-10-00
網址：http://www.ccib.es
交通：從巴塞隆納公主飯店步行約 5 分

動畫中 GPF 總決賽的場地，就在巴塞隆納公主飯店的對面。在現實中也是 2014 年 GPF 的決賽場地。

海邊 Land Sailing BCN

地址：Passeig Marítim del Bogatell, 3574, Barcelona
電話：+34 676-46-71-64
交通：從巴塞隆納公主飯店步行約 10 分

飯店附近的海邊，維克多站的位置靠近前端有柱子的地方，動畫中停車場背景與實際稍有不同。夏季時，海灘接近中午人潮會逐漸增加，如想在無人的海灘凝視戒指，建議早點前來。

YOI 的西班牙美食之旅

動畫中進廣告前的 CUT 裡出現了許多美食照片。第 10 到 12 集的西班牙美食更是令人垂涎三尺，這就來跟著選手們吃遍巴塞隆納吧！

西班牙海鮮燉飯 (Paella)

源自於瓦倫西亞的西班牙海鮮燉飯，已經成為西班牙的代表美食，加入番茄和各種海鮮，用平底鐵鍋燉煮後直接上桌，食用時擠上檸檬汁，品嘗正統海鮮燉飯米粒有些未熟的顆粒感吧！除了和動畫中場景接近的百年餐廳七道門餐廳，也推薦以下平價的海鮮燉飯餐廳：

SEDNA

地址：Paseo Colon, 5, Barcelona
電話：+34 93-268-93-72
營業時間：12:00~24:00
網址：http://www.restaurantesedna.com/
價格：海鮮燉飯 14.95 歐元

La Fonda

地址：Carrer dels Escudellers, 10, Barcelona
電話：+34 93-301-75-15
網址：http://www.grupandilana.com/es/restaurantes/la-fonda-restaurant/
營業時間：12:30 ～ 23:30
價格：海鮮燉飯 10.95 歐元

西班牙小菜 (Tapas)

　早期用來搭配雪莉酒、作為正餐前的開胃小菜，現在因為種類越來越多，已經轉變成主餐的一種菜色了。每家餐廳的菜色都不同，盤子上除了常見的乳酪、火腿、橄欖等，如今還會另外加上各式海鮮和肉丸等熟食。

西班牙鐵板紅蝦 (Gambas a la plancha)

　第 11 集廣告卡出現的紅蝦，是在西班牙餐廳中相當有名的菜色，使用高溫、少油的方式烘烤，經過蒜片提味的紅蝦淋上檸檬汁，能吃到蝦子天然的鮮甜口感！

Quimet & Quimet
地址：Carrer del Poeta Cabanyes, 25, Barcelona
電話：+34 934-42-31-42
營業時間：12:00~16:00/19:00~22:30

Ciudad Condal
地址：Gran Via de les Corts Catalanes, 603, Barcelona
電話：+34 93-318-19-97
營業時間：09:00~13:30
網址：https://www.facebook.com/Cervecer%C3%ADa-Catalana-539478542770052/

巴塞隆納住宿推薦

朝聖別錯過 - 體驗選手住宿的四星級飯店
巴塞隆納公主飯店
Barcelona Princess Hotel
地址：Avinguda Diagonal, 1, Barcelona
電話：+34 93-356-10-00
網址：http://hotelbarcelonaprincess.
com/en
價格：雙人房約 94.5 歐元起

離巴特妻之家只要幾分鐘
阿色維 - 比利亞羅埃爾飯店
Acevi Villarroel Hotel
地址：Carrer de Villarroel, 106, Barcelona
電話：+34 93-452-00-00
網址：http://www.acevivillarroelbarcelo
na.com/
價格：雙人房約 77.55 歐元起

平價方便住宿
瑪汀華背包客旅館
Hostal Martinval Barcelona
地址：Carrer del Bruc, 117,Barcelona
電話：+34 93-192-07-92
網址：https://www.martinval.com/index.
php/en/
價格：雙人房約 35 歐元起 (共用衛浴)

一日限定！跟隨勇利和維克多的腳步！

巴塞隆納重點行程（需要時間：9 小時）

巴塞隆納公主飯店→海邊 Land Sailing BCN → CCIB →聖家堂（午餐）→西班牙購物中心→戒指店 Carrera y Carrera →米拉之家→巴特婁之家→加泰隆尼亞廣場 & 蘭布拉大道→巴塞隆納主教座堂→住宿或回程

西班牙 YOI 聖地巡禮行程規劃

10:00 步行約 10 分

來到飯店旁的海灘和比賽會場，體驗賽前的緊張感。
巴塞隆納公主飯店→海邊 Land Sailing BCN → CCIB

11:00

乘地鐵 L4 到 La Pau 站，轉搭地鐵 L2 到 Sagrada Família 站（約 30 分）來到知名世界遺產聖家堂，拍張勇利和維克多角度的自拍照。
午餐

13:00

搭乘地鐵 L2 到 Universitat，轉搭地鐵 L1 到 Pl. Espanya 站下車（25 分）同維克多在西班牙購物中心購物，到頂樓欣賞巴塞隆納景色
西班牙購物中心

15:00

搭乘地鐵 L3 到 Diagonal 站（20 分）沿著感恩大道，從戒指店瀏覽勇利和維克多的景點。
戒指店 Carrera y Carrera →米拉之家→巴特婁之家

18:00 步行約 20 分

跟著勇利和維克多的腳步，漫步經過廣場，到教堂見證勇利為維克多戴上「護身符」意涵的戒指。
天使門街區→加泰隆尼亞廣場 & 蘭布拉大道→巴塞隆納主教座堂

19:00 步行約 10 分 ~15 分

品嘗不可錯過的西班牙海鮮燉飯！
七道門餐廳

20:00

住宿或回程

跟著選手觀光去！2 日聖地完全制霸！

 Day 1

加泰羅尼亞廣場→奎爾公園→聖家堂→午餐→→戒指店 Carrera y Carrera →米拉之家→巴特婁之家→感恩大道→天使門街區→加泰隆尼亞廣場 & 蘭布拉大道→巴塞隆納主教座堂→晚餐推薦：七道門餐廳 - 西班牙海鮮燉飯→巴塞隆納公主飯店

10:00

從加泰羅尼亞廣場坐 24 號公車到 Ctra del Carmel - Parc Güel，步行 5 分可到。(時間約 42 分)

從加泰隆尼亞廣場出發，前往尤里和奧塔貝克友情見證之地。

奎爾公園

12:00

搭乘 92 號公車或搭乘地鐵 L5 到 Sagrada Família 站 (約 40 分)

來到知名世界遺產聖家堂，想辦法拍出批集角度的自拍照！

聖家堂→午餐

14:00

搭乘地鐵 L5 到 Diagona 站 (約 12 分)

沿著感恩大道，從戒指店瀏覽勇利和維克多的觀光景點。

戒指店 Carrera y Carrera →米拉之家→巴特婁之家

18:00　從巴特婁之家步行約 20 分

跟著勇利和維克多的腳步，漫步經過廣場，到教堂見證勇利為維克多戴上「護身符」意涵的戒指。

天使門街區→加泰隆尼亞廣場 & 蘭布拉大道→巴塞隆納主教座堂→步行 15 分鐘道堅果店

19:00

從巴塞隆納主教座堂步行約 10 分

來品嘗不可錯過的西班牙海鮮燉飯！

七道門餐廳

21:00

搭乘 L4 地鐵抵達 El Maresme | Fòrum 站 (約 31 分)

入住選手飯店－**巴塞隆納公主飯店**

Day 2 巴塞隆納公主飯店→海邊 Land Sailing BCN → CCIB →西班牙購物中心→午餐推薦：西班牙小菜 (Tapas) →朝聖制霸！自由活動

10:00 步行約 10 分

來到飯店旁的海灘和比賽會場，體驗賽前的緊張感。

巴塞隆納公主飯店→海邊 Land Sailing BCN → CCIB

11:00 搭乘地鐵 L4 到 La Pau 站，轉搭地鐵 L2 到 Sagrada Família 站 (約 30 分)

來到知名世界遺產聖家堂，拍張勇利和維克多角度的自拍照！ **午餐**

14:00 搭乘地鐵 L5 到 Diagona 站 (約 12 分)

沿著感恩大道，從戒指店瀏覽勇利和維克多的觀光景點。

戒指店 Carrera y Carrera →米拉之家→巴特婁之家

13:00 搭乘地鐵 L2 到 Universitat，轉搭地鐵 L1 到 Pl. Espanya 站下車 (25 分)

和維克多一樣在西班牙購物中心購物，一起到頂樓欣賞巴塞隆納景色。

15:00 搭乘地鐵 L3 到 Diagonal 站 (20 分)

沿著感恩大道，從戒指店瀏覽勇利和維克多的觀光景點。

戒指店 Carrera y Carrera →米拉之家→巴特婁之家

18:00 從巴特婁之家步行約 20 分

跟著勇利和維克多的腳步，漫步經過廣場，到教堂見證勇利為維克多戴上「護身符」意涵的戒指。

天使門街區→加泰隆尼亞廣場 & 蘭布拉大道→巴塞隆納主教座堂

19:00 從巴塞隆納主教座堂步行約 10 分～ 15 分

享受西班牙美食！ **晚餐**

20:00 住宿或回程

極限三小時！勇利與維克多的
巴塞隆納逛街路線大調查

動畫第 10 集裡，維克多和勇利逛遍巴塞隆納各大景點，其中堅果袋小插曲，與兩人交換戒指護身符的橋段令人印象深刻。但實際徒步走一遍動畫中的逛街路線，需要花多少時間呢？曾被維克多稱讚「勇利體力真好」的證明之旅就此展開♥

Wow Amazing！不包括購物停留的時間，兩人光是走路就走了整整 7 公里以上，並且在感恩大道來回走了三趟，全程至少要花 3 個小時!! 難怪維克多會說：「回去吧，我已經累了。」

但依照巴塞隆納實際街景來看，這樣的逛街行程實在不太合理。仔細觀察動畫場景後，發現動畫組其實悄悄移動了「戒指店」和「米拉之家」兩個景點。

如此一來就順路多了，整個逛街行程也縮短成 2 個小時。不過能夠單手提六個購物袋連逛 2 小時的勇利，體力還是不容小覷啊。

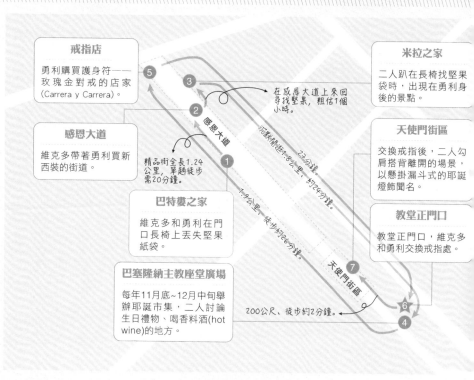

戒指店

勇利購買護身符——玫瑰金對戒的店家（Carrera y Carrera）。

感恩大道

維克多帶著勇利買新西裝的街道。

巴特婁之家

維克多和勇利在門口長椅上丟失堅果紙袋。

巴塞隆納主教座堂廣場

每年11月底~12月中旬舉辦耶誕市集，二人討論生日禮物、喝香料酒(hot wine)的地方。

在感恩大道上來回尋找堅果，粗估1個小時。

精品街全長1.24公里，單趟徒步需20分鐘。

沿教堂前進1.8公里，約22分鐘。

1.9公里、徒步約26分鐘。

米拉之家

二人趴在長椅找堅果袋時，出現在勇利身後的景點。

天使門街區

交換戒指後，二人勾肩搭背離開的場景，以懸掛漏斗式的耶誕燈飾聞名。

教堂正門口

教堂正門口，維克多和勇利交換戒指處。

200公尺、徒步約2分鐘。

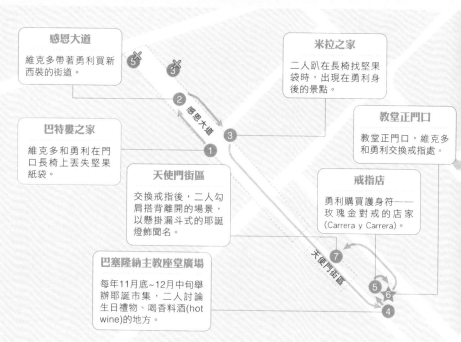

感恩大道

維克多帶著勇利買新西裝的街道。

巴特婁之家

維克多和勇利在門口長椅上丟失堅果紙袋。

天使門街區

交換戒指後，二人勾肩搭背離開的場景，以懸掛漏斗式的耶誕燈飾聞名。

巴塞隆納主教座堂廣場

每年11月底~12月中旬舉辦耶誕市集，二人討論生日禮物、喝香料酒(hot wine)的地方。

米拉之家

二人趴在長椅找堅果袋時，出現在勇利身後的景點。

教堂正門口

教堂正門口，維克多和勇利交換戒指處。

戒指店

勇利購買護身符——玫瑰金對戒的店家（Carrera y Carrera）。

※因各景點資訊僅以成書時各景點官網公告資訊的為準，實際出發時，請依各家最新公告或致電店家、設施詢問。

※本章各景點照片來源敬請參照書末附錄。

5

冰下的一切，我們也稱之為愛

台灣 Yuri!!! on ICE 迷現象

粉絲1號

小說創作者　Tecscan

同人是寫給原著的情書

受訪者簡介：

原創BL小說作者。寫了一些關於新竹的作品，實際上是個叛逃者。一腳跌入YOI坑始知同人博大精深。

Q：為什麼會開始注意到《Yuri!!! on ICE》這部動畫？

我是花式滑冰的粉絲，不過這個契機跟這個故事本身關係不是很大，2016年四月時我就知道這部動畫了，然後好奇就姑且看一下。說起來也是緣份，因為我也沒有主動去看這部動畫，是某次旅行中，朋友提到這部動畫播到第3集，我們就把這當作旅途中的餘興節目了。

Q：你從什麼時候開始想要寫《Yuri!!! on ICE》的同人？

詳細是什麼時候……大概是動畫放完之後吧。我跟自己打了個賭，好像是賭維克多還勇利會退役之類的，賭輸了就要寫一篇同人，於是就寫了。又因為迴響挺熱絡，就寫了不少篇。

一開始還真沒打算要寫，我覺得寫原創是因為你對這個世界有想要講的話，我想跟這個世界講的話太多了，所以寫原創為主，同人寫很少。而寫同人的心態，是因為愛情，跟你在寫一封情書差不多。簡單來說，**同人是寫給原著的情書。**

Q：也就是說《Yuri!!! on ICE》的某個部分觸動到你，讓你想要對這部作品「告白」嗎？

《Yuri!!! on ICE》動畫最後所表現出來的東西，讓我覺得：「他們是真的在一起了。」原作已經給我「他們確定在一起」這個結局，在我看來這點我很滿意，讓我覺得：「嗯，ok，完全滿足我們的幻想。」但原作同時也留下了足夠的空間和空白，可以留給同人發揮。所以我的想像可以完全基於原作之上去構思。

另外，像我一樣是花式滑冰的粉絲才開始去看《Yuri!!! on ICE》的人應該比較少。因為對花式滑冰有一些過去的既有知識，就算官方沒明說，也可以理解維克多身心上的遭遇，以及明白一些細節上的東西。我覺得維克多這個角色其實沒有大家想的這麼複雜，我來寫的話，應該可以寫得很順，維克多對我來說是很好揣摩的角色，既然這樣，我就來展示一下我對這個角色的理解，讓大家對他也多理解一些。然後就是，我覺得我想到的故事，我不寫的話，大概沒有人可以寫出來。不管原創還是同人都一樣，我知道我不寫，就不會有人寫了。

最後，可能是因為我從來沒寫過類似的 CP。我指的是類似的人設和性格，我也沒有喜歡過像維克多這麼放得開這麼會撩的角色，這動畫完全打開我的新世界！

Q：角色塑造確實是一部作品的關鍵，那在這部動畫裡面，你最喜歡的角色是誰呢？

勇利。我對勇利的喜歡倒不是認同感，而是我喜歡有缺陷、有弱點的角色，另外，他是整個作品裡描述得**最完整的角色**。我覺得我喜歡他的點不是所謂的亮點，因為……我不曉得該怎麼講，如果你們看過小說的話，就會覺得這是一個很好搓圓捏扁的人啊。這個角色很立體，因為立體，所以可以從不同的角度去審視這個人物。我對他一方面喜歡，一方面也恨得牙癢癢。

Q：也就是說，對一位寫手來講，勇利是一個很好處理的角色嗎？

對，對我來說是。勇利和維克多對我來說都很好寫，他們都一樣。我都很喜歡他們。

喜歡有分兩種，一種是我可以去同理他，另一種是「啊、我喜歡這樣的角色」，我覺得勇利比較接近「啊、我喜歡這樣的人」，但也不一定是說我在現實生活中喜歡這樣的人，而是指這樣的人在文學來說，或者作為書中的角色，是我會喜歡的。舉例而言，現實生活中你不一定喜歡《哈利波特》裡的石內卜，可是石內卜在文學中是有魅力的，大概是這種感覺。

這可能跟我以前寫的作品有關係，我喜歡有缺陷的角色，像是性格上有缺陷、腦袋不太靈光，而勝生勇利正是這類的角色，是**可以製造出衝突、有故事的人物**，對我來說可以發揮的空間很多。

說了那麼多，我不是因為他好寫才喜歡他啦，對我來說，他真的像一個人，我甚至可以想像三次元中這會是一個什麼樣的人。這麼說吧，我不喜歡角色，我喜歡人物。勇利就是那個形象豐滿、同時又最可愛的人物。

Q：那麼，你心目中的勇利是個什麼樣的人？你在自己的作品中如何詮釋他？

呵呵，這裡要說些壞話了，我覺得他是個極度自我、對外界關注極低的人。簡單來說，他不在乎別人怎麼想，也不在乎別人怎麼對待他，他只在乎他想在乎的，我自己覺得啦，這種性格特質除了一些與生俱來的成分外，其他多少都是家人寵出來的。所以說，勝生勇利實在是個非常幸運的傢伙，有這樣的家人他才能這樣任性。此外，他也是個非常悶騷的人，非常、非常悶騷，雖然剛剛說他不是很在意外界怎麼看待他，但「不在意」跟「不知道」是兩回事；他其實很敏感，很能感受到他人的情緒和觀感，只是他的環境和性格可以容許他將注意力放在自己在乎的東西上。至於同人詮釋，我大概會偏重於悶騷和敏感這兩部分吧。我喜歡寫他內心那些小劇場。

Q：除了勇利以外，還有哪些你喜歡的、或者你覺得刻畫十分成功的角色呢？

當然是維克多啦！我覺得第10集以維克多視角出發實在是很聰明的選擇耶。因為前面的累積，這一集漂亮地抓住了他身為藝術家和運動員，以及屬於「人」的那一面。至於同人方面，我私心認為他是個調情聖手，我也選擇去填滿他身為運動員那些可能的面向。在情愛關係上，我喜歡描寫他在一段關係中如何主導那些充滿情趣（？）的互動，也喜歡他和勇利彼此在互動中的平衡。

Q：《Yuri!!! on ICE》中你最喜歡哪些劇情？或是覺得哪些劇情安排得很巧妙、精彩？請與讀者分享你的動畫心得。

我的答案是第10集。就像剛才說的，第10集以維克多視角出發實在是很聰明的選擇。以我來說，讓我佩服的是，動畫組「光用這一集就把維克多講完了」。這種設計實在很精巧，因為這種敘事角度不能放太多集，也不能都沒有，光一集讓我覺得維克多這個角色「活了」。我覺得其中的劇情設計也好、視角切換也好，在這集當中都十分優秀。也因此我在寫以維克多當主視角的同人時，為了貼合角色的語氣和觀點，重看這一集非常多次。

另外可能就是第5集了，在勇利的頭錘那段，我看到了勇利的另一面，他勇敢往前了一步，試圖爭取他想要爭取的。從那時開始，整部動畫我最欣賞的角色就是他了。

Q：你覺得《Yuri!!! on ICE》在你個人的動畫史中，佔有什麼樣的地位？

嗯。我動畫其實看得不多。甚至可以說是非常少，真的、非常、非常少。至於地位，要看從什麼地方來講，如果是說第一次出動畫同人本、第一次為了動畫參加Only場、第一次與同好聚會的話，《Yuri!!!》都是我的第一次

另外，大概就是很高興自己喜歡的運動因為這部動畫開始受到注意，看著越來越多人在關注滑冰，真的覺得很開心。最後，主角兩人可能是我目前看過的動畫中，個人最喜歡的螢幕情侶

（？）了吧。

262

維克多全身上下都很迷人，鼻孔也是

漫畫創作者 urka

粉絲2號

受訪者簡介：

被YOI打到突然開啟二創之門，現在正努力把門關上……因為這個開口好像有變大的趨勢（掩面）

Q：是什麼契機讓你想畫《Yuri!!! on ICE》的二創呢？

就只是因為想要吃肉啊（笑）。

我在追完動畫之後，覺得光看動畫不夠，也想看看其他人的感想和二創。但直接用「YOI」的標籤去搜尋，又覺得：「好萌啊～但似乎又跟我想的不太一樣。」由於我理解的CP傾向雙向或不分，一直沒看到很貼合自己心中想像的互動樣貌，飢餓之下慢慢就走向自體發電的路線。

另一方面，我有個朋友也跟我在差不多時間開始看動畫，原本只是想鼓吹她出本自己坐等看本而已，沒想到不知不覺被逆推，就變成雙邊出本互相餵食了。

一開始是覺得：「好想多看看這兩個人。」就一直重看動畫，沒想到越看越餓，覺得：「我

什麼都有，只欠肉了～給我肉～～」這部動畫砂糖啊閃光啊從來都是超大方地給，另外也有種除了肉，好像還能產出什麼的感覺。

Q：《Yuri!!! on ICE》是你第一部二創作品嗎？

嗯……很久以前有畫過一個遊戲的二創漫畫，不過那比較像是我玩遊戲時的感想，畫完後也只有發送給朋友而已，回想起來就是無料推廣本吧。此外只有喜歡上的作品偶爾會畫幾張塗鴉自萌一下，沒有想過要畫漫畫。主要是因為通常看別人的就可以滿足了，不會想自己下去畫……就算滿足不了，我也會轉頭就喜歡上其他作品，然後就忘掉原本的飢餓感，也就是三分鐘熱度又容易變心。

另外一點是，我覺得我屬於那種要從原作中得到夠多角色互動和足以觸動我的情感素材，才有辦法進行二創的類型。其他很多作品裡面也有我很喜歡的角色，但不像《Yuri!!!》一樣，因為劇情裡角色一兩句話的互動，就能夠腦洞一路開過去，為此創作一個故事。也許是我對他們的妄想和熱情不足以支撐我把東西畫完吧，通常僅止於想想而已，所以對我來說《Yuri!!! on ICE》確實算是滿特別的作品。

Q：因此你二創的目的比較傾向補完原作，題材也以日常生活為主？

對，而且我不太吃PARO[1]，因為脫離了那個世界，我就覺得往往已經不是那個角色了，角色的性格和行為很多時候都受世界觀影響。雖然有時候看到有趣的PARO片段也覺得很可愛、很適合角色，但比較沒辦法想像接下去還有什麼。比起建構另一個世界，我對原作故事裡的空

264

白更感興趣，所以角色、情節等等都盡可能地想要貼近原作，當然別人眼中可能覺得：「你這個根本就很歪。」但我自己覺得有貼近就是了。

Q：接下來想請問，《Yuri!!! on ICE》裡面最喜歡的角色是誰呢？

最喜歡的是勇利和維克多，怎麼辦其實我也很喜歡披集（單體萌）（笑）。我覺得最有代入感，可以體會他在想什麼的是勇利；最迷人的則是維克多，兩個人方向不一樣，難以比較。

如果你問我維克多迷人的點在哪裡，我會說他全身上下都很迷人，鼻孔也很迷人。第1集的長曲節目《伴我身邊不要離開》就被維克多煞到，憂鬱的神情加上各種搔首弄姿好棒。他在動畫裡面露出度還滿高的，不過小露香肩、全裸屁屁、胸前的粉紅色之類的畫面，其實我都覺得還好，反而是一些很普通的畫面會有種：「超性感，鼻血要流下來了」的內心哀號。有時候最萌的反而是一個眼神、一個普通的側臉，因為動畫真的很用心在描繪他的一顰一笑。是狗派這點也很萌，而且他是養大狗，還會抱著馬卡欽睡覺，真是太可愛！

但隨著劇情漸漸熟悉這個角色之後，又看到一些維克多跟外表有所反差的面向。原本覺得他是個讓人摸不清的神祕天才，結果是個笨蛋。維克多很會跟人調情，當你覺得他輕浮的時候，又發現他好像很認真。這樣的角色在日本動畫裡我幾乎沒有看過，就越看越有趣。

至於勇利的帶入感，動畫前期那種鬱悶的狀態，我覺得跟創作上的低潮心情是很相似的，像

<hr>

1 PARO，為 parody 的縮寫，原先有惡搞模仿作品之意，現今則代表借用另一故事的世界觀，來進行同人創作。

是沒有自信、對未來的迷惘、渴望能追上偶像等情緒，身為一個創作者，很容易就把自己投射在勇利身上。個人來說大致上比較迷戀維克多，然而覺得自己比較像勇利，所以無法不喜歡他，但要說是勇廚還是維廚的話，應該是維廚沒錯。

Q：如果對勇利有帶入感的話，動畫後期他的成長有為你帶來勇氣或因此受到鼓舞嗎？

不會耶。應該是說，一開始我有期待會受到鼓舞，但看到後面才發現，這傢伙是個超犯規的人。他其實非常厲害，前面看到他說自己不夠好、很差勁之類，但到後來觀眾會發現，他所謂的「不夠好」根本就不是一般人的標準。尤其是去年GPF會後的晚宴，勇利根本混世大魔王，跟平常低調的樣子完全兩回事。沒錯，就是所謂的「勝生視角不可信」。

所以到後來，勇利會讓人覺得：「不不不他跟我不一樣。」這個時候就會把自己抽離出角色。不再是帶入感，而是身為旁觀者，很開心看著他的成長，看著他找回自信，繼續往下走。

Q：剛剛聽你說了許多動畫裡維克多迷人之處，而你在作品《早安！聖彼得堡》中將維克多設定成一個很會做菜的人。想請問你個人對維克多和勇利在二創上的私人設定，覺得他們是什麼樣的人呢？

我覺得維克多是那種只要他想要，就可以把生活打理得很好，可是有時候會很懶的人。

最開始看TV播映的版本時，我就覺得聖彼得堡的那個家很適合他。家裡既然是那個樣子，那他在生活中各個細節應該都很重視品味，吃的方面也會自己下廚，而且吃得不隨便，買的食材

都會是講究的材料。然後因為他喜歡吃，自然也會想為戀人服務，所以他會把菜做好，在我想像中他是會下這種工夫的人。畢竟維克多都會嫌棄勇利的領帶了，他就是那種會對自己看不過去的部分囉唆，一一檢視戀人身上的細節後，「不符合我品味的東西就燒掉」的類型。

另外就性向來說，維克多給我的感覺是 bi（bisexsual，雙性戀）。勇利的話，他本來可能覺得自己是異性戀，後來因為維克多的關係調整成現在的模樣，不過我認為人本來就沒有絕對的同性戀或異性戀。因為維克多是那種比較不受外界規範限制又勇於表現情感的人，而勇利可能原本也對這方面不特別執著，所以不知不覺間就被牽著鼻子走，自然而然地接受一切。等到關係都定下來了，才發現：「欸、對吼都男的。」在動畫裡我也感受不到，對於「我們兩個都是男的」的這件事情，勇利有任何掙扎，所以我才會想要在本子裡這樣表現。

Q：**勇利與維克多的性格會影響到他們之間的互動，妳在自己的作品《My Dear, Dear Coach》後記裡有提到，覺得這兩個人都是行動派，這部分是否可以與讀者多分享一些心得呢？**

動畫裡這兩個人都常有看起來想都沒想就說或做了什麼的表現，我覺得維克多是「做了就做了」那種順應自己直覺的人，勇利雖然也是順應直覺的人，但他做完了會想：「所以我們現在是怎樣？」他會多想，還會去跟維克多確認，如果答案不滿意的話就⋯⋯鬧彆扭？不過我覺得他不會這麼簡單放棄維克多，他是多少年的ストーカー（stalker，跟蹤狂）了（笑）。

因為原作前期的勇利偏向內縮、被動，感覺上維克多在這段關係裡就比較占主導地位。後面隨著勇利的變化，維克多也有所變化，彼此的關係也慢慢走向一個新的平衡。也許因為年紀的

關係，維克多顯得柔軟包容一些，不然總覺這兩個人互相衝撞起來應該蠻驚人的。

Q：不過也有些觀眾覺得動畫強調勇利和維克多的情感是一種譁眾取寵的表現，你覺得呢？

對我來說不算，因為**勇利的情感和他的表演是不可分割的。**

勇利和維克多都是從事藝術表演的人，在滑冰這個主題中，**他們的情感會影響到他們的表演，那情感就應該是描寫的重點，**這就不能說它只是為了討好觀眾，應該說，沒有情感的話反而奇怪？

Q：那會不會覺得，它不需要做到「這種程度」，也可以表達⋯⋯？

這是指腐女的粉絲服務之類的嗎？其實一開始我真的不覺得這是討好腐女的福利，只是覺得：「哈？是我看錯了嗎，真的不是我腦袋有問題才把人家看成這樣嗎？」然後看到後面覺得：「嗯，不是我的腦袋的問題（笑）。」

我在看到動畫第4集海邊的劇情時有感到疑惑，那時候我是看沒有字幕的版本，看到一半想說：「嗯？是我聽力有問題嗎，為什麼話題變成這個？戀人？」但倒不會覺得很突兀，因為我覺得維克多就是那種隨時會冒出驚人之語的人，而這段「戀人發言」，在維克多的「驚人之

語」之中，又不算真的很驚人，所以最後就這樣很自然地接受然後帶過去了。

Q：所以你對於這部動畫在情感表現上不擦邊球，而是直接丟了顆鉛球給你這點，有什麼想法嗎？

以往給人擦邊球感的作品，多半原本是少年向，因為女生讀者多而放進了一些女生喜歡的要素，但又不敢做得太明顯而失去男生讀者（事實上已經很明顯了）。我認識的男生朋友似乎都不太看這部動畫，像《黑子的籃球》他們會看，然後罵說這是服務阿腐什麼的，但《Yuri!!! on ICE》他們就會跳過，直接隔絕了某一些客層。

我覺得這也許就是製作組的用意，明顯的女性向，男生願意看也很好，但是整體就是比較偏向女生喜歡的內容。它沒有打算吸引最大範圍的群眾，但可以把某範圍的群眾抓得很緊，這樣的策略很聰明，市場反應也顯示它很成功。

這是一部會讓人相信愛情的作品

漫畫創作者　嵐星人

粉絲3號

受訪者簡介：

吃飯睡覺畫漫畫。我愛學習，學習使我快樂。【出沒地】http://plurk.com/secretes

Q：《Yuri!!! on ICE》裡面最喜歡的角色是誰呢？能否談談對他們的印象？

維克多和勇利。他們個性很鮮明。

我覺得勇利的反應比較像是一般人，面對挑戰的時候，會想要去進行各種嘗試；維克多則是神一樣的存在，因此比較偏向探討他自身內部的煩惱。這兩個角色放在一起時，會有很分明的層次，看的時候很開心，而且他們的互動很萌，不會只有單箭頭的情感表現。

不過勇利的一般，又不是「常見」的那種一般，而是他很「人性化」。第1集出場在廁所裡面哭時，會覺得他好像非常需要幫助，直到後面才發現勇利內心的強勢。他會直接跟維克多說「我知道自己能夠做到什麼程度」，也曾經在表演的時候要求評審「看著我」，這樣的角色就

270

讓人覺得很真實。很多JUMP王道漫畫風格的作品中，習慣安排一個剛開始很弱，後來漸漸變強的主角。不過勇利和維克多都不是這種類型，他們角色是時弱時強的，比賽狀況也是時好時壞的，觀賞當下會讓觀眾產生共鳴：「這個角色和我有相同的經歷。」

Q：你剛才說感覺「和他們有相同的經歷」，可以分享一下這個經驗嗎？是否在某些情節，覺得自己和勇利、維克多的心聲重疊了？

會有這個想法主要出現在第6、7集的比賽時。以創作來說，看到勇利身為選手、表演者的掙扎，會自然而然想到自己。無論是畫畫、創作，或是其他任何方面，人都會有低潮期，會覺得自己很孤單、懷疑自己做的到底對不對，內心充滿了各種壓力。拼命想要突破自我卻力不從心、但又無法放棄，這種自信與自卑之間的矛盾掙扎，其實跟勇利當時的心境是一樣的，這時候就會跟劇情很有共鳴。

Q：接著想請問你最喜歡或印象最深刻的劇情是？

第1集和最後第12集的場景真的很漂亮。第1集中有一幕是勇利站在冰場裡看著過去及現在的維克多。當長髮的少年維克多變成短髮時，一開始會以為動畫純粹是在表現勇利一直看著維克多的身影。但最後一集看到勇利跟維克多一起演出〈伴我身邊不要離去〉雙人滑表演時，我就覺得：「這個頭尾呼應實在是很會！」勇利不斷注視著維克多，直到終於相伴彼此身邊的過程裡，這部分的前後相呼應和場景轉換，我真的覺得很棒、超棒！

至於我最受到衝擊的劇情是第7集，那時候勇利對維克多哭喊：「什麼都不說也沒關係，就待在我身邊不要離開。」這段劇情又跟那首〈伴我〉相呼應，勇利在這段劇情中把自己所有情感跟精神都展現出來，對我來說，那簡直就像是在跟維克多告白。

另外，動畫對他們關係進展的處理，我也覺得相當細膩。劇情到第10集後，感覺他們之間基本算是已經確認過彼此的感情了，但在第7集以前，勇利對維克多都有點小心翼翼，一直到勇利向他這樣流著眼淚喊出來之後，維克多也才真正跟他定下來……用「定下來」雖然好像在說他們是情侶，但其實又比情侶複雜，裡面綜合很多感情。

Q：是什麼原因，讓你踏入了《Yuri!!! on ICE》二創的世界？

我是從動畫第3集開始投入二創的。

在觀看第1集跟第2集時的感覺比較像是：「喔──這個畫得好漂亮唷，我要繼續看哈哈哈。」那時候還沒有真的想要畫，純粹看別人創作就滿足了。但累積到第3集左右之後，大概是花滑真的畫得很漂亮，加上劇情的累積，讓我覺得：「啊、完蛋了，真的受不了，我要掉下去了，我也要畫。」然後就真的掉下去了（笑）。

Q：進行《Yuri!!! on ICE》的二創時，你通常會怎麼詮釋勇利和維克多？

我自己比較著重於勇利和維克多日常生活的相處，想像平常他們會怎麼生活，進而去規劃故事情節，表現他們住在一起，彼此相當放鬆的狀態。想呈現一種「同居感」吧？把動畫裡比較

少提及的地方，用甜蜜、細水長流的畫面來表達。

話雖然這麼說，但還是常用惡魔維克多的手法來惡搞勇利和尤里，因為我很喜歡維克多隨意但是又強勢的感覺，也希望他們的戀愛中帶著快樂的氛圍。

Q：你目前已經有《超幸福!!幸福到不行!!!長谷津特番!!》和《Drunk in Love》這兩本《Yuri!!!》同人創作，除了這兩部作品以外，還有什麼其他想要畫但卻還沒有畫的題材嗎？

想畫的真的很多，但說實話，原作真的太精彩了，動畫裡面太多情節都把同人作者擠到變成人乾，我們已經沒有任何空間去插足。之前跟朋友聊天，大家也是開玩笑說：「我們現在還能夠做什麼？就只能是『肉』了吧。」

但好在原作給我們很多哏，像是維克多到底有沒有在場上吻到勇利、拿到戒指後很開心、可能會發生什麼事等等，原作把故事框架架好後，我們能再將其中日常生活的細節填滿。

所以我想畫的，還是他們一起生活的那一面，畢竟動畫因為時間的關係比較少提到這一塊。

我覺得《Yuri!!! on ICE》裡面的世界不是現在的世界，而是一個對性別、性傾向不會有偏見，能夠實現多元成家的世界。 這樣的話，會想要看到更多他們在一起，開心地生活在這種美好世界裡的樣子。

Q：身為資深漫畫創作者，一路走來累積了許多作品與經驗。在處理維克多和勇利這個CP時，和你之前的創作有什麼不一樣的地方嗎？

前面有提到，因為這是個跨越性別、性向框架的世界，所以我的劇情就不用安排他們去擔憂那些事情。這一點對於支持多元成家的人會很開心，不用小心地避人耳目、偷偷摸摸地談戀愛。認識之後便一起工作、談談戀愛、一起努力面對其他問題，也正因為如此，讓兩人的日常生活更加吸引人。

至於和之前創作的差異……會耶。例如我之前在畫《鬼燈的冷徹》中的鬼燈和白澤的時候，因為對我來說白澤的個性比較容易去施虐，再加上鬼燈也是我很喜歡的S類型。在創作時，比較像透過鬼燈代為執行作者的慾望，我想對白澤做的事，全部交由鬼燈來幫我完成。

可是對於勇利的話，會想說：「這孩子好可愛，對他好一點。」不會虐得這麼嚴重，甚至會下不了手，反而會變成一種旁觀者的角度，希望他們可以幸福，我就像他們的丈母娘一樣（笑）。

Q：可以再多談談你覺得勇利很可愛的部分嗎？

勇利可愛的點在於：他喝醉酒失憶，完全不知道當晚發生什麼事，整個很害羞，卻又非常極端的性格。然後他的精神力明明很強，但是他的肉體……不對，他的肉體其實也滿強的。仔細想想，在攻受方面，我自己是比較喜歡他受，我是維勇派，偶爾小吃勇維。

Q：所以你在《Yuri!!! on ICE》的同人創作中，是以精神力來決定攻受嗎？

攻受主要還是由個性來決定的，我覺得相比之下，維克多的精神力比勇利更強。世界五連霸的身分本身就已經很強大，少根筋的性格也讓他看起來像是世上沒有什麼好怕的，有時候甚至有點鬼畜。例如他明明已經看到勇利酒醉，酒醒之後又這麼害羞的樣子，讓人猜測他應該多少明白勇利忘記晚宴發生的事情了吧。但長谷津相遇後，他也不曾說破，依然表現出：「我還是要接近你啊」、「我們就一起生活、一起練習啊」這樣很隨興又很強勢的模樣，然後私底下偷偷享受勇利的反應。

Q：最後想請問，你覺得《Yuri!!! on ICE》的魅力何在？

我想是整部動畫的火力都集中在勇利和維克多身上吧，這樣焦點比較不會分散。至於他們之間的關係……像這樣的表現手法，我真的很想跟製作組說：「好人長命百歲，謝謝您讓我吃飽吃滿（笑）。」第10集勇利跳脫脫衣舞時，我看完之後還激動到畫了一個感謝心得的長條漫畫，這是我第一次遇到這麼佛心的動畫組，我們就像一隻鵝，只要坐在那裡，就能被一直餵一直餵到飽。

Q：不過這種表現手法似乎也引起不少爭議？

引起爭議？就算有爭議，但金子到哪裡都是會發光的嘛。

而且他們之間不會只有愛情，還有很多事情要做。像是溜冰事業的發展，還有情感、練習，

甚至可能會遇到更多事情，但因為動畫的長度限制而無法表現，所以這部分就變成我們創作的動力，可以不斷在腦子裡面去補完它。

而且這部作品很寫實、很貼近觀眾的生活和想法，不會只停留在「他們在一起好萌、好配喔」的程度。而是好像真的有這樣的兩個人，看著他們的感情，會很希望他們能持續地幸福下去，然後自己也會有動力一起加油，類似於一種投射感，因此，**這是一部會讓人相信愛情的作品。**

粉絲 4 號　漫畫創作者　Q 子

《Yuri!!! on ICE》讓二次元和三次元的界線變得模糊

受訪者簡介：

平常就畫自己喜歡的東西。【Pixiv】pixiv.me/qko；【Plurk】www.plurk.com/QKO

Q：在動畫的哪個階段，開始想創作他們的同人故事呢？

如果只是塗鴉，其實看到萌的地方就可以畫。但要畫本子的話，就需要劇情中間的一段空白，劇情中有這份空白才能讓人去發揮、創作。例如第 4 集到第 5 集之間，會讓你覺得：「咦？他們的距離感怎麼喇一下突然變近了」，這時就會開始去思考中間到底發生了什麼？那幾個月他們之間出現了什麼變化？大家會有各自的解讀和想像。

Q：在你心目中這些角色是什麼樣的人呢？你如何在二創作品裡詮釋他們的性格？

你問我要怎麼詮釋勝生勇利嗎？他就是個很麻煩的人啊（笑）。

他是個非常活在自我世界中的人，只顧自己的滑冰，就算在他最崇拜的人面前，也沒有想要在乎對方的意見，完全以自己的想法為主，決定什麼事情就去做，但如果有人反對他的想法，他又會受傷。

這種性格的角色在二次元其實不常見，但每個人現實周遭一定會有這樣的一個人。一個你覺得他很麻煩，但跟你又有一定關係、讓你沒辦法無視他的人。所以在性格上，勝生勇利這個人挺模糊二、三次元界線的。

而且他也不是一般運動類型作品中會出現的角色，通常運動類型的角色就算煩惱，也是純粹技術上的問題，或像是兩個人之間的默契不夠，要怎麼去提升等等。但勝生勇利的問題就是：「我好緊張喔我要怎麼辦。」畢竟一開始就設定了他是世界頂尖的選手，可能製作方當初在寫劇本的時候，就沒有太著重技術層面的困境。頂尖選手碰到的問題，其實是從世界第十名到第一名之間的距離，這當中技術層面就不是重點，重點主要在於選手們的心理強度素質。

至於我本子裡的勝生勇利，會強調他的鹽（對應冷淡）吧。因為其他的CP好像還沒有遇過這麼……嗯……明明是自己喜歡又很尊敬的人，卻對對方十分粗魯、態度很不好，這是一種彼此已經很熟了，把對方當作自己人才會有的態度。明明還有距離時戰戰兢兢，但是一拉近之後就是一整個「隨便啦」的感覺，出現扯領帶或其他不拘禮的行為，這點也很像現實身邊會遇到的人。

所以勇利對偶像的態度其實滿特別的，一般的作品中很難有那種「本來是偶像，後來可以熟到讓你為所欲為」的情況。不過這跟花滑的調性也有關係，以上班族題材的作品來說，就算是

278

你跟上司混熟，還是會有個上司——下屬的分界。但花滑界的上下的關係基本上沒有這麼明顯，就算是教練和選手的關係，階級感也沒那麼強烈。像日本的織田信成和羽生結弦這兩位彼此相熟的花滑選手，年紀其實相差滿多的，他們卻都直呼對方的姓名，因為這就是從小訓練時一路叫上來的暱稱，不會因前輩、後輩的概念而改變。如果是一般運動題材，一定是嚴格的學長學弟制，上下階級非常分明。所以《Yuri!!! on ICE》裡面描述的階級模糊世界，對日本人來說是非常不可思議的。

Q：關於勇利是個二、三次元界線很模糊的角色這點，可以再多談一些嗎？

因為勇利屬於藝術家型的個性，我覺得他鑽牛角尖的方式，創作人一定會遇到——你知道自己有那個能力，但在創作當下卻覺得：「這個真的很爛。」「我可以做得更好，但我怎麼會只有這樣。」那種掙扎的過程，其實就是勇利的心境，也是一般創作人很容易陷入的狀況。

我覺得勇利對自己有絕對的自信，他知道自己夠好，但他對自己卻太要求完美。勇利的目標很高，想要跟維克多一樣平等的地位，所以就讓自己陷入痛苦當中。

講到這點，我想到一件很有趣的事。動畫第 1 集維克多說要跟勇利拍照時，勇利不是很難過地轉身就走嗎？我有一個朋友的朋友覺得那個橋段很不可思議，他覺得在你的偶像面前，你怎麼可能這樣就走掉就走？這不合理。但那時我就想，這位朋友應該沒有在同一個圈子裡面崇拜過什麼人吧。那種心境是很複雜的，因為在同一個專業內你崇拜的對象，他同時會是你期盼著「我什麼時候可以達到那個境界」或是「我怎麼樣可以超越他」的目標，這跟普通的崇拜是不

一樣的。如果代換到我自己的狀況，在面對崇拜的對象時自己也會想：「為什麼他可以畫得出來，但我畫不出來。」從而陷入自我厭惡的狀態之中。勇利當下轉頭就走的原因就是如此，雖然崇拜會讓你痛苦，但這也是一個追求進步的過程。

Q：前面都在談勇利，說說維克多在你心中的形象吧。

維克多？對喔，還沒說維克多，其實動畫看到一半的時候，會覺得他很天真爛漫，他在動畫裡的個性、表現，都讓人直觀地認為他是一個直接的人。但他的背景描寫太少，到後來反而會懷疑：「他是不是有些什麼東西故意藏起來？難道是為了靈感才接近勇利？」不過在第10集我們就理解：「喔，他並沒有。」他只是覺得滑冰很累了，而且愛上勇利了，所以來千里尋愛（笑）。

維克多也是我最喜歡的角色，一開始是因為神祕感吧，不是指身體脫光光的神祕感，我是說個性！其他角色多少會帶到一些他們的背景，但對於維克多過去的滑冰經歷，就幾乎完全沒有描述。相對之下，對於「人」的部分著墨很少，因此從觀眾角度來看他，會跟勇利一樣產生強烈的崇拜感，覺得維克多就像神一般，也會很好奇維克多到底經歷過什麼樣的事情，才讓他走到今天。因為動畫裡刻意避開維克多的過去，動畫最主要的勇利視角，照理來說應該是最了解

維克多的第一視角，到最後卻也只透露出一部分而已，這種神祕感讓人非常好奇。

Q：剛剛討論到《Yuri!!! on ICE》的角色刻畫相當寫實，這部動畫的寫實感，會讓你更喜歡它嗎？

會耶，你會覺得他們是真實存在的，二次元和三次元的界線變得很模糊。因為很真實，所以不會讓人覺得看完作品就沒了，而是會產生更多的親切感、共鳴感。

例如現在大家都會去唐津巡禮，去的時候，聽到當地人講他們的時候都有種：「天啊，他們是你的鄰居嗎？」的感覺。我今年三月第一次去唐津的時候，就聽說當地有老人家，聽到維克多這個名字，真的以為有這個俄羅斯人來到唐津當教練。前陣子唐津的祭典，有人帶角色的娃娃去，讓它穿祭典的衣服，當地抬轎的人看到就說：「欸，是勇利耶，要不要來拍照。」這種說法聽起來像是：「欸鄰居欸，一起來拍個照」，讓人覺得超級可愛的。

Q：身為一個創作者，你對於《Yuri!!! on ICE》這部動畫的評價是什麼？不論是從劇情、結構，或是角色的塑造、心理的描寫等。

這樣講可能會有點誇大，但我想它是我近五年來看過最好看的動畫了吧，《Yuri!!!》的劇本編排非常細膩。有些動畫會讓你覺得某些橋段只是流水帳，純粹為了推動劇情或填補空隙而安排。但《Yuri!!! on ICE》的劇本細到它丟出來的每個東西都是有意圖的，在劇情後面都會回收回來。

就以整個架構來講，動畫中前半段完全不提維克多到日本來的理由，把爆點放在故事的後半段，這個作法還滿聰明的。你會從第1到4集不斷地好奇：「這個謎什麼時候要解？」、「他到底為什麼要來？」畢竟以現實選手來說，維克多的年齡非常危險，真的跟雅科夫說的一樣，若放掉這一年，要回到賽場會很困難。一個職業生涯日正當中的選手怎麼會突然說走就走？假設他是那個世界的花滑迷，一定會想：「到底有什麼重大的理由讓你離開？」所以這是一定要解釋的。

看到後來，才發現前面其實有一部分暗示，像維克多說：「我會『接下』教練這個職務。」用「接下」這個動詞，其實就暗示了之前勇利已經向他「提出」教練請託，這種細節也是製作組的巧思。

Q：最後想請問的是，你剛剛有提到維克多來「千里尋愛」，關於動畫中角色的親密互動，你的看法是什麼？

這是一個滿挑戰業界的作法。日本對於作品中的BL要素，其實一直都是在打擦邊球，但這部動畫完全沒有那個意思，而是直接直球打到你肚子上，我覺得這是一項挑戰。

我認為動畫導演在這部分是有意為之的，我看了很多山本導演的訪談，發現她很不喜歡業界擦邊球的概念。例如在溫泉入浴的場面，一般的動畫可能會用煙霧蓋掉，但她非常痛恨煙霧，如果可以的話導演也會選擇不用手把它擋起來。這部分也可能是避免讓某些觀眾受到太大衝擊，畢竟就算有原本就喜歡用水池雕飾擋住已經是最大的極限了。其實我覺得第7集接吻那邊，如果可以的話導演也會選

看BL類型作品的人，也可能會覺得畫出來就太over了。

其實像我本人就不喜歡賣腐賣得太過分的作品，他覺得那些摸嘴唇、抬下巴啊，都是過剩的、刻意討好觀眾的演出。但我後來自己解釋成，那些的確是……呃，有愛情成分在的肢體展現，我會認為「那是角色確實有情感上的意圖」而非編劇想要討好觀眾的一種手法。

其他作品中，可能就會故意讓哪些角色講話的時候靠得很近，或是不小心有肢體接觸，那些我就會覺得是刻意討好觀眾的演出，但是這一部動畫則是……他們就是在一起啦（笑）。

粉絲5號

漫畫家 茵酷幽

想要實現尤里「希望得到好朋友」的心願

受訪者簡介：

大家好我是茵酷幽，以INKU為筆名活動中。喜歡畫各種男孩子，目前人生最大的願望就是想埋進毛茸茸的可愛動物堆裡///【Email】s7427238@gmail.com、【PixivID】4930905

Q：請問你在《Yuri!!! on ICE》裡面最喜歡的角色是？

尤里，因為很可愛，一出來就就覺得他很棒啊，我喜歡那種嘴巴壞壞，很有個性、有點傲嬌的角色，就是那種可愛不良型的很打到我（笑）。尤里不是一直說自己是「Ice Tiger」嗎？還給自己養的貓咪取了很厲害的名字，喜歡的衣服類型也很酷。但他本人的外貌卻很標緻，表演Agape的時候真的美到不行，還被稱為「俄羅斯的妖精」，這種外表和嘴巴上自稱的反差真的……很讚！

不過這並不是說外型上我都喜歡這種類型，我不算是金髮控，而是比較偏向喜歡同一種個性的人物，所以其實一開始我是先喜歡維克多，但只是因為他的外型很誘人、很有魅力，不過總

284

體來說維克多沒有打到我內心深處。

至於其他角色的話，像我對勇利這個主角的感覺就普通，我比較喜歡尤里那種挑戰自我、「已經夠好了還要更好」的衝勁，不論是大獎賽最後跳長曲時因為想要加分，跳躍時把手舉起來，或是一直想要得到第一名等，這種拚到極限的地方都比其他角色更吸引我。

Q：在整部作品中，你最喜歡的劇情是？

我很喜歡第10集，奧塔貝克和尤里在夕陽下成為朋友，他對尤里說「你有一雙像戰士的眼睛」這部分讓我很感動，尤里終於有好朋友了。

雖然勇利和維克多也跟他很要好，但尤里偏向把他們當成對手和勁敵。或許是因為認識契機不一樣的關係？尤里是在賽場上認識勇利，而維克多則是從以前訓練時就認識，很自然就會把兩人聯想為「競爭關係」。舉例來說，第10集最後，尤里狠狠踢了維克多好幾下。那時候和朋友討論，覺得很驚訝。尤里和維克多之間沒有「前輩—後輩」的感覺，尤里會這樣直接地踢他，是單純生氣：「為什麼你失去競爭心了？」雖然踢人這種舉動會讓人覺得不恰當，但那是因為尤里不知道該怎麼把情緒宣洩出來，他的年紀不夠大、經驗也不夠，只能說出難聽的話來表達自己失去了景仰對手的沮喪心情。

所以奧塔貝克說的那句台詞真的很棒，他是第一個這麼直接說要和尤里交朋友的人，尤里也到這時才理解：「喔，原來這就是朋友，就算我們原本是對手。」這種人生上的「第一次」，

285

就像番外特典漫畫裡面描述的：第一次一起和朋友玩、第一次泡夜店、第一次跟人一起想表演滑要怎麼滑，這種互動才更像是和朋友相處的回憶，而我們的生活裡的「第一次」也總是最迷人的。

另外，尤里和奧塔貝克兩個人小時候其實有一起受訓過，只是尤里不知道而已，像是這種小時候建立起來的情誼也很吸引人。

Q：所以從一開始，你就是為了尤里而關注《Yuri!!! on ICE》嗎？

沒有，其實我原本就對這種運動番很有興趣，官方公開角色後更吸引我，是因為這樣才會去追的。因為我一直都有看運動番的習慣，像是《黑子的籃球》、《排球少年》還有《DAYS》等，我都有在追。

不過《Yuri!!! on ICE》和其他運動番不太一樣的是：其他的作品基本上都很熱血，滑冰則是比較著重在優雅的這一塊。不只是整體的感覺，就連人物塑造的氛圍也會配合這種調性，像是選手們為了在冰上展現出優美的姿勢，大多學過芭蕾，走路的姿勢感覺就特別漂亮。

Q：那想請問，你大概從什麼時候開始冒出想畫《Yuri!!! on ICE》二創的念頭呢？

應該是維克多跑去找勇利，然後尤里很生氣跑來找維克多回俄羅斯那段？感覺就像是一直以來待在自己身邊的人竟然被陌生人給搶走，尤里因此非常不平衡。這當中就讓我覺得有可以萌的地方，漸漸在兩個人互動中形成CP。然後隨著劇情發展，我又畫了J.J.和尤里的故事，最後才

到奧塔貝克和尤里這個CP。

至於中間為什麼會從J.J.跳到奧塔貝克，是因為起初不知道J.J.有未婚妻。在動畫裡J.J.很喜歡挑釁尤里，這個片段我覺得十分可愛，有種歡喜冤家的氛圍。我想像的維克多一開始也給人這種腹黑的感覺，他跟尤里的相處上更加有趣。

Q：在劇情創作上，你較常忠於原作，還是也會有PARO的設定呢？

創作上大致都是原作給我什麼，我就接下去畫（笑）。主要是配合原作的情誼延伸和情節補完，不脫離原本動畫裡有的劇情。但平常繪製小條漫的時候就會有其他PARO的設定了，像是尤里長出貓耳啦、突然出現一個長得很像尤里的小孩或是兩人同居之類的劇情。

Q：在你的作品裡，最想要畫角色的哪一個面向？或是你最常著墨什麼部分呢？

我在創作的時，會比較喜歡強調CP兩人之間的對話互動。譬如說，我會想像尤里第一次交朋友會產生什麼可愛反應、他會因為做什麼事情而感到開心，盡量描繪出尤里跟其他人的互動細節。

後來比較常畫奧塔貝克，我覺得他應該算是崇拜尤里吧，因此會去強調奧塔很寵尤里，什麼都順著他的感覺。通常會把他們畫得像是一般朋友聊聊天、彼此關心，但又更多了點親密的感覺，比較偏向兩人日常互動的創作。

比如說，我的第一本奧尤作品《первая любовь》是畫兩個人去日本勇利家旅遊，一起泡溫泉、一起逛祭典的過程。這種日常生活情境，在創作時就會讓人覺得很開心。這些哏有些來自官方版權繪，也有些是從週邊設計衍生出來的發想，像是先前官方有出一款穿浴衣的吊飾，光是從吊飾的圖樣，就能夠引發很多劇情靈感。

Q：剛才提到兩人的情感互動，你覺得是奧塔貝克在寵著尤里，那在你的想像中，你覺得這兩個人未來的發展會是？

一樣有互相比試的競爭感，畢竟兩人作為花滑選手，一定會有彼此之間的良性競爭。有機會的話可能也會想畫畫動畫時間線之外、他們未來的事情，但不會遠到去談他們退役後的故事。

在我心目中，最理想的狀態其實是一直保持普通朋友的樣子。因為尤里身上有種「孩子」的感覺，給人一種會想要保護他的慾望，不能在他身上做一些太「超過」的創作。最希望的就是**實現他「得到好朋友」的心願**，想看到他個人的生活、他的成長，或許可以用網路上所謂的「尤里阿嬤」來形容，就只是想認真地去愛護他、保護他。

不過我自己有點意外的是，到了《Sweet Madness》那本漫畫創作時，我畫的故事就有點越過普通朋友的界線，主要是因為BD第6卷釋出的表演滑片段太糟糕了，尤里還穿成那樣（笑）。另外他在表演滑上和奧塔貝克的一些互動，讓人覺得：「好像已經不能用普通朋友去解釋」。可是比起夫妻感，我更喜歡用小情侶的感覺去表達。

Q：請問你覺得自己在《Yuri!!! on ICE》的創作上，和其他二創有什麼不一樣的經驗嗎？

比起其他作品，畫《Yuri!!! on ICE》的二創時我會找比較多資料，例如比賽片段、電影來看，參考他們的肢體和專業術語，因為怕會畫錯或寫錯。

例如我曾經參考過《冰雪公主》，不是動畫的那部，是迪士尼的一部真人電影。裡面故事敘述了一位很會讀書的女生，某次為了研究滑冰，跑去觀摩選手的肢體動作，用物理的方式去計算，最後想要更加了解所以投身練習，沒想到被教練鼓勵說她很有天分，進而去參加比賽的故事。我會去觀察電影裡的滑冰動作、冰鞋、場地等元素，來當作創作的背景資料。

但總體而言，在想著要怎麼畫《Yuri!!! on ICE》的作品時，我想的會是針對這個角色，想畫關於尤里自己、與身邊他人發生的整段完整故事，在其他作品的二創上，卻比較像是關注角色兩人之間的關係而已，會有一點點不一樣。

此外，在角色年齡的部分，有時候其他作品同樣是15歲的角色，常常讓人覺得不像是15歲會表現出來的樣子，例如《網球王子》，你就不會覺得他們是國中生。所以在二創時會忽略年齡這一塊，不會特別去強調這個年紀應該有的舉止跟思考方式。但尤里的話，官方塑造他的感覺很真實，反而會讓人更謹慎地去營造他的故事，盡量表現出符合15歲的行為跟想法。

回過神來已經在聯絡活動場地了

Yuri!!! on ICE同好活動主辦人 七比

粉絲6號

受訪者簡介：

不習慣叫勝生勇利勇利但勇維結婚叫勝生就不知道在叫誰了好困擾的長頸鹿愛好者。

Q：你大概是從什麼時候開始產生「我一定要來為《Yuri!!! on ICE》這部作品做些什麼」的念頭呢？

並沒有特別哪一個時間點。在《Yuri!!! on ICE》開播後，也就是2016年11月初左右，我幫親友開了一個大約10人的LINE群組，讓群組裡的人來應付她半夜兩、三點想跟人討論各種劇情的需求。

那之後不久就是勝生勇利的生日了，所以我們舉辦了一個很小的勇利生日會。真的很小很小，只有6個人參加而已。訂製了印上角色圖片的蛋糕、還做了角色面具，也有開直播，和群組裡其他無法到場的人一起玩，當然還有吃豬排丼。這應該算是我辦的第一個活動，是一場從這個LINE群組衍生出來的小型親友聚會。

接下來就是主辦勇維辦婚禮了。起因是良子老師發了一個嘆說希望看到勇維二人辦婚禮，而她想作為觀禮親友去綁氣球柱，那時候剛好自己有時間，人也在台北，就想說來試試看。

一開始只打算找那種合菜餐廳的包廂辦個一、兩桌，就是後面會貼一個「囍」字的那種，想說就大家聚在一起開開心心地吃飯，心裡覺得：「我們今天就是來吃喜宴的！」這樣而已。所以在12月27日凌晨開了google表單調查參加意願，沒想到短短幾個小時就有一百多人填寫，看到比預期多出十幾倍的參加人數，當時心想：「頭洗下去了，那不但要洗完，還要洗香香（笑）。」最後累計到兩、三百人填單，腦中也漸漸有了活動的畫面。

Q：是否能與讀者分享婚禮規劃、籌備的過程呢？

因為選在1月23日（過年前最後的農曆好日子）舉辦，所以進行的時程非常快，包含喜帖、餅、立牌……所有婚禮相關的事物大約在一天內定出草案，開表單的隔天就到處去場勘了。

另外『工作人員意願表單』則是跟著報名表單一起發送的，內容分『前期設計組』與『當日支援組』兩類，依上面工作的內容、日程，填寫可以支援的時間和職務分配。填單人數有40位左右，聯絡過後邀請了其中14位一起參加。

『設計組』主要處理喜帖的設計排版、分送給賓客的小冊子和新人的相片本，小冊子內收錄了coser的婚紗照與各繪師的投稿賀圖，而相片本則是完整的婚紗照與賀圖，印出後手工排版，活動當日供賓客翻閱。另外還有寫地址、裝喜糖等各式各樣的事情。其中比較特別的是準備捧花，是去菜市場買兩顆花椰菜回來自己包的（笑）。

我提出流程架構後，1月3號、4號大家討論程序與內容是否ok，之後就直接開始進行，19號當日支援組全體開會，主持人事先寫好講稿與大家討論，另外我本人、主持人、以及兩位新人coser再開一次當日行程的相關會議，由於除了喜宴之外，沒有其他特別的表演，所以主持人要cue大家做什麼這點非常重要。至於婚禮當天，賓客來之前有彩排，主要是排走位。

另外是服裝的部份，扮演尤里的coser（M桑）只花了四天，從買布、剪裁，和親友兩人共同作業，就把婚禮當天全部的西裝、背心、雙人滑衣服都生出來。尤其當時雙人滑的那套表演服還沒有出設定集，她們只能靠動畫12集的表演滑片段把衣服的細節做出來，實在太讓人佩服了。

總體來說，就是照著一般婚禮的流程走，男儐相——尤里和披集進場、婚禮相識影片、新人第一套服裝進場、交換戒指，中間加入抽捧花、用便條紙寫祝福貼在立牌上的抽獎活動，再來是新人換第二套服裝進場、切三層大蛋糕、逐桌敬酒等。

Q：在籌備過程中，有沒有什麼覺得困難、有趣的部分？

很多耶，困難的部分主要是中途換場地的事情，但那是個人這裡的失誤，對各位感到抱歉，還好最後有順利解決。

有趣的地方則像是跟主持人一起去場勘，跟場地方說明：「我們的喜宴是活動性質的，全場都會是女生，會有兩位coser扮演新人，不知道這樣方不方便？」對方非常直接地回答……「喔，可以呀！」當下真是一個，唰——AT力場瞬間被扯破一刀砍中核心解決了使徒的感覺。

然後婚禮那天，剛好會場其他很多廳在舉辦尾牙，觀察路人與飯店服務人員的表情很有趣，畢竟我們跟一般真正的喜宴很不一樣。

Q：婚禮當天的狀況跟你預想中的一樣嗎？

整體來說是。非常開心，大家也都很入戲、很配合、很好cue。包含我們挑的BGM——〈對面的女孩看過來〉或〈飛龍在天〉，全場自動一起合唱很可愛。很多人不解為什麼要選〈飛龍在天〉，各位去看看那個歌詞：「手牽手、心逗陣」，整首真的完全就是婚禮主題曲（笑）。因為籌辦時有考量到婚宴要不要喝酒的問題，所以在表單中有詢問賓客的年齡，整體平均約落在24、25歲左右，所以選了大家會有共鳴的歌。

婚禮中新人進場

婚禮賓客簽到

遊艇趴角色與遊客互動

Q：婚禮結束後，你在5月又主辦了一個遊艇派對。接下來可以請你分享策劃遊艇派對的過程嗎？

其實我有點忘記為什麼會發展成這樣了，記得好像是婚禮工作人員群組裡有一天開玩笑說：

「我們上遊艇吧。」結果3月下旬，我就真的去找船了。

跟船商協調方面是沒什麼問題，比起喜宴場地，遊艇一般本來就會辦比較多元的活動，主要是時間比較麻煩，因為預定的人很多，所以確定要辦的話就要很快下手，4月初就馬上要訂5月中的船。

其實，和婚禮比起來，我比較怕辦像遊艇派對這樣的茶會，因為大家都參加過婚禮，只要照著那個流程走，就可以有「結婚」的氣氛。可是茶會就要自己想活動的架構、自己把那個氣氛帶出來，就這點來說，我覺得茶會比婚禮困難一些。這部份非常感謝勇維婚禮主要的兩位coser，他們兩位都有不少茶會經驗，給了我很多幫助，告訴我某個部分可以怎麼安排、怎麼帶氣氛。這次主辦人的工作就和婚禮不一樣了，我只提出最基本的架構與聯絡，其他籌備流程則和工作人員各分一半去進行。主要由扮演維克多的coser──雪晏把細項都擬定出來，我們再去細修、執行。

所以就籌辦來說不能說遊艇比較簡單，但可能就沒有像婚禮這麼有寓意，只是延續婚禮之後，接著想做出來的一個企劃，起初其實只是單純想和工作人員一起玩，大家一起吃吃喝喝，後來才變成：「喔！有些人也想一起參加，那大家就一起來玩吧！」的概念，慢慢轉為類似茶會的形式，人數也限制在30人，到最後都是自爽的性質。（笑）

活動內容的話，派對是5月21日上午，不過在活動前一天，有用原本婚禮使用的噗浪帳號發訊說：「我們昨天到臺灣了！明天會跟大家一起去坐遊艇，現在在台北觀光中，請推薦我們附近的景點吧！」讓大家留言、甩bz（噗浪隨機顯示顏色的抽籤系統），抽到哪就讓coser去那裡拍照打卡，結果第一站就上了101景觀台，然後一路從永康街到饒河街吃了一堆東西，工作人員一直幫主辦哀號錢包大破財，不過既然甩到了就是天意開心就好（笑）。

上船當天的派對設定是：「我們是在跟這兩位真實的角色接觸，不能有語言上的隔閡。」所以上船之前先強迫大家吃翻譯蒟蒻。接著分成兩組競賽，玩三種遊戲累積積分。整趟航程四個小時左右，遊戲約一個小時半結束，其他時間就讓大家吃點心、幫自己帶來的饅頭趴娃拍照或是和coser聊天，這段期間內，coser們一直維持著角色的狀態。之後自然而然就演變出了勇利和維克多在船尾喝啤酒交杯酒喝開啦，克里斯在船頭自己開起了攝影會啊，這樣的畫面。

Q：前面談到「和角色真實接觸」，因此無論是茶會還是婚禮，你都盡可能想要保持活動的現實感嗎？

嗯、對，我不能讓那個⋯⋯保護膜？還是什麼的被打破。活動一旦脫離「角色們是可以一起交流的真實人物、」那種狀態就不好玩了，我們就沒有進到那個世界裡面了。就算我們內心無法相信他們跟現實世界是連結的。但我希望在那段時間裡，就像是迪士尼那樣的情境式劇場，一上船**大家就是在《Yuri!!! on ICE》的世界裡**。所以在船上我們也設計了劇情，剛開始是勇利和維克多邊吵「誰才是最瞭解維克多的人」邊出場，接著才變成兩組競賽的有獎徵答遊戲，總之一切都要合理。

另外我也希望活動本身不只是一個「同好會」，而是大家真的去參加朋友的喜宴，大家真的和勇利、維克多兩個人上了遊艇。以婚禮來說，菜色就按傳統的喜宴菜單來，本來也想說要不要用動畫眼來重新設計菜名，但按照原本的話感覺比較「真」。喜餅的部分，因為是辦在台灣的婚禮，所以一開始就決定要以披集的角色來主持，但一般台灣的婚禮主持人不會由親友擔任，所以最後還是把主持人跟披集分開，主持人就是主持人，披集就去當勇利的男儐相串場，一切希望都跟真實一樣，不想讓大家出戲。

Q：在動畫中，官方給予足夠的材料，讓人覺得這兩個角色是「真的在一起」的狀態，這部份也有影響到你舉辦活動的初衷嗎？

有，我覺得這是一件很奇妙的事，一開始還可以用CP的角度去看這兩個角色，但到中間的時候，就覺得《Yuri!!! on ICE》的世界和現實同步了，這兩個人真的在一起了，曾經有段時間因為這樣無法看同人作品，結果最後還是關不住心中的野獸，乾脆讓他們來一場真正的婚禮。

另外，我自己很喜歡勝生勇利這個角色，他沒有自信、抗拒別人但又同時希望有人走進內心的矛盾，這些特質很容易讓人產生帶入感。一直到動畫後半，勇利開始和其他選手互動，感受到維克多對他的執著，他終於找到那個「如果要繼續一個人滑下去，我所需要」的東西，變成一個「完整」的人。。這些情節都讓角色更加立體真實，讓我在現實中也去重新相信「愛」，受到動畫劇情的鼓舞，我也想藉由這些活動、這些幫助我的夥伴、一起玩的賓客們，在實際生活中更相信人與人之間的連結。

勇利的眉毛與維克多的禿⋯⋯高髮線

粉絲 7、8 號
Coser 千賀&雪晏

受訪者簡介：

千賀→cos齡11年的亡靈系coser。不定期場次出沒，然而一戴好假髮就想回家。幹勁超低落卻偶爾抽風推坑搭檔接下超勞碌活動，不做不死！

雪晏→長駐懷舊坑底，進入拍照模式就會變成控制狂，興趣是躺下，專長是在出門前一秒搞丟髮網和小黑夾（•ᴥ•3•）

Q：請問兩位大概從什麼時候開始cosplay的呢？

千賀：我的cos齡至今十年，往回推的話大概就是��⋯⋯高一，啊這樣講出來會曝露年齡（笑）。因為我從滿小的時候就對蘿莉塔、龐克風之類次文化的衣服挺有興趣的，之後坊間開始出版像是《創夢》，還有《COS mania》之類介紹cosplay的雜誌，一看之下驚為天人，發現：「哇，還有這樣的世界喔。」到了高中之後比較有辦法存錢，便開始做cos服，深陷其中無法自拔。

雪晏：我的話則是八年前，那時候和千賀還不認識，大概高中畢業準備升大學時，班上有個熱衷於二次元動漫文化的朋友，在某個同人場次出了APH的灣娘cos，看著她在場次上裝扮成角色和大家互動，我覺得滿有趣的，她後來也問我要不要試著玩玩看，之後就出了我的第一個角色。

Q：為什麼會想要cos成某個角色呢？

千賀：對我來說這件事分成兩個點，一個是這個角色某部份的性格或特質是我非常想要，但**我沒有的**；另一個是**這個特質我已經有了，而我很想要把它表現出來**，所以藉由cosplay來放大自己這些喜歡角色的特質。我剛才跟雪晏聊過，我們都認為，cosplay就像是一個「**乩童起乩**」的概念，起乩的瞬間角色就會附身在你身上。

雪晏：沒錯，coser基本上就是乩童，這是一個比喻啦，裝扮成那個形象之後，你自己就像是這個角色的「代言人」一樣，所以你的一舉一動，都必須是以這個角色有可能會做的事情、思考的方向來表現，假設你平常拿水杯的時候習慣把小指翹起來，可是在出這個角色時，這個角色不會做這樣的事情，這時會以角色的個性為優先，做出自己本人習慣不太一樣的行為。

千賀：對呀，cos這種東西就像是你讓二次元的東西走到三次元，我們就是介於這兩者之間的——2.5次元的人們，把自己的身體當成一個媒介，附身、合體！這就是乩童啊哈哈哈哈沒什麼好講的，**化好妝是降駕、卸妝是退駕**。

Q：這樣聽起來，cosplay就像是通過試圖還原角色的過程，來展現個人對角色的愛嗎？

雪晏：可以這麼說，這是一部分……另外我自己會希望把cosplay當作一個挑戰的過程。因為我以前高中社團是話劇社，一直對演戲、身體展演這一塊很有興趣，所以會把角色當成舞台上、我可以去模仿的對象，嘗試自己能夠做到什麼地步。

千賀：我覺得還有另一種感覺，就像很多出本的人，畫畫的、寫文的，他們對作品有很多自己的心得感想，而**我們只是透過自己的身體把這些感想演出來而已**，聽起來很偉大？不是很猥褻嗎哈哈哈，因為我們也沒有其他才能了，我們不會在畫布上畫畫，只好在臉上畫畫。

雪晏：其實現在有越來越多的cos拍攝也是走這方向，通常以前出一個角色，就會去找適合這個角色的場景，像古裝的就去一些中式的庭園、拍拍照，彷彿這個角色就活在這個場景裡面，我有這樣的照片就夠了。但現在的拍攝或活動，很多會把扮演這個角色本身的想法加進去。例如明明是一個日本和風、古代的角色，可是我把他搬到現代，想看在一個和他原本作品完全無關的場景裡面，會有什麼樣的展演？也會有像這樣在cos中加入自創元素的拍攝。

所以貼切來說，cos更像是用自己的身體，然後藉由這個角色的特質，呈現自己想要表達、訴說的故事。

Q：請問你們在cos勇利和維克多多時，在妝容或者角色詮釋上，有什麼需要注意的地方嗎？《Yuri!!! on ICE》的角色都是日常生活中的人物，這是否會增加cos的難度？

雪晏：哈哈哈勝生就完全像路人，但他的眉毛很有戲啊，沒有一個角色和他的眉毛一樣有戲。

千賀：對，我覺得勝生最有特色的地方就是**眉毛**，除了眉毛之外，他就是個一般人。尤其在cos這件事情上，我覺得勝生最有特色的地方就是**眉毛**，長相越是普通的人越難出。例如某些角色的髮色和服裝道具很特殊，只要把全部的東西穿上去，大家就會說：「喔，我知道妳在出那個誰。」可是勝生勇利就是黑髮和一般的運動服，只靠服裝很難抓到這個角色的精髓，讓人一眼就看出你在出勝生勇利。

而且勝生的**髮型**有兩種：背頭跟一般瀏海，這兩種給人的感覺又完全不一樣，但照片放出來時，還要讓人知道這是同一個勝生勇利，因此只能用很雄的的臉和害羞緊張的臉，在拍照時不斷切換。

雪晏：然後維克多多的話，**最重要的就是要禿啊**（笑）。要禿到讓人覺得：「他有禿但又沒有太禿。」這部分真的還滿難的，因為假髮的髮際線一般不會給你做得這麼高，只能把假髮一直往後戴，但這樣的話你的真髮會露出來，所以你就要把真髮的部分剃掉。因此在出《Yuri!!! on ICE》的期間，我本人完全沒有鬢角，冬天時實在非常冷喔。這也導致我出J.J.的時候，J.J.也沒有鬢角，鬢角必須用畫的。

另一個cos維克多多時需要注意的要點是**眼型**，他稍微有點下垂眼，整個人有些慵懶但又要有氣勢，所以在畫維克多多的假雙眼皮時，會注意動畫中那種下垂的感覺。

Q：你們有cos過《Yuri!!! on ICE》裡面其他的角色嗎？ 是否能談談cos這些角色的心情或細節？

千賀：我想推薦雪晏的J.J.，非常帥也非常像，上次她出這個角色，從遠方人群中走過來的時候，我整個大笑崩潰在地上，因為真的太像了。

雪晏：千賀也有cos過J.J.的女友，我們搭檔拍了一組照片，另外她也有cos過維克多……問cos這些角色的心情或細節嗎？哈哈哈這我可以講一年耶，基本上在出J.J.的時候，會有一種「我就是世界的中心、我超棒」或是「我的女友好辣、你們快過來看我」的感覺。

千賀：出這對時真的超快樂的，J.J.的女友就是：「大家快看我未婚夫、他超帥他全世界最棒。」

雪晏：把動畫裡〈Theme of King J.J.〉這首歌聽過一遍，裡面大概就是J.J.的感覺了。同樣是自信爆棚，但維克多和J.J.的包袱不一樣，維克多會收斂，他雖然也覺得「我超棒」，可是會一副很優雅的樣子，J.J.就沒有想跟你優雅，他不是優雅的王子，他就是「KING」。

雪晏：我覺得《Yuri!!! on ICE》很特別的是，裡面每個角色都很貼近生活，他們都不是什麼超能力者，除了維克多掌握各種四周跳不知道算不算是超能力以外，你可以發現，現實中的人和他們有很多共通點，不會讓人覺得太誇張、虛幻，所以cos他們的時候，就只能努力揣摩他們的神韻，才有辦法做出「他們是存在我們周圍」的感覺。

千賀：我在扮的當下，甚至還會思考：「我現在是在動畫哪一個階段呢？」就拿勇利舉例來

說，他在每一個階段會做出的反應都不一樣，COS時變成要因應環境，來決定我現在是勇利的哪一個面向。

像外拍一般會有個設定好的情境，知道我們今天要拍什麼，有個方向之後會比較好抓；如果是像現場的活動，例如婚禮、茶會等等，我會比較傾向看我的搭檔、主持人或來賓給予我什麼樣的回饋，我再以「勝生的狀態」來做反應。比方說我之前曾經在婚禮上COS新郎勇利，那天抽捧花的時候，勝生這一頭的來賓比較早下台，轉頭就看到維克多還在跟妹摟腰拍照，當下就做了一個勝生吃醋的動作，但這一段之前就沒有彩排過，完全是即興發揮。

Q：你們曾以勇利和維克多兩個角色，參加過婚宴和遊艇派對兩個活動，請問這兩個活動在演繹上有什麼不一樣的地方嗎？

千賀：婚禮上大部分需要講話的都是主持人，遊艇那邊雖然也有主持人在帶活動，但需要角色說話的地方也比較多，加上空間比較小、人數比較少，和來賓的互動更密集，又是另外一種感覺。

雪晏：規模上會有差，像是婚禮這種大型的活動，賓客離你非常遠，大家不會靠得太近，唯一比較有互動的是敬酒那一段而已，全程比較像是舞台劇那種形式的演戲；可是遊艇完全不一樣，我們的角色也要下去，就像是在玩實境遊戲，要用「這個角色」的身分去跟他們互動。

從遠處看和近處看有差別，從遠處看不會看到太多細節，但你會全程只盯著這兩個人；近處看就是看你的一舉一動、談吐，直接一對三、一對五的人數進行，這些資訊都會立刻被賓客掌

握到。例如角色的語調，cos 維克多時會盡量放緩，因為他本人講話就是慢慢的、不會很激動。

千賀：說到語調，勇利比較困擾的是，他平時幾乎不太跟其他人講話（笑）。婚禮時還好，可是遊艇近距離面對來賓的時候，我當下其實非常痛苦。動畫裡基本上沒有可以參考的地方，如果帶入真實勝生勇利的話，遊艇來賓就是他的粉絲，但勇利又是個不會粉絲服務的人，他可能全程只會躲在船艙裡……所以只能依賴維克多這個掛件，他做什麼，我也就做什麼，有時候為了活動的推進，而必須要有比較多台詞的時候，真的會擔心有沒有 OOC（Out of Caractor，脫離角色形象）。

雪晏：所以維克多就只好想辦法在勇利尷尬的時候裝嗨、炒熱氣氛。

千賀：不過後來發現，只要我和維克多有親密互動，大家就會很開心，其實這樣就可以了（笑）。

雪晏：然後遊艇那一天，我們有克里斯這個角色，因為他和維克多是好閨密，所以需要大量說話或粉絲服務的部分會轉移到克里斯身上，維克多和他的互動丟接也比較順暢，就不用再煩惱勇利該怎麼辦，可以保持勇利對外比較內向、害羞的性格。另外也是因為婚禮是一個比較莊重的場合，不會做太嗨的事情；但在遊艇上，它本身就是個派對性質，服裝、劇本上會比較輕鬆，像小短劇結束之後的放風時間，就可以和大家喝酒、划酒拳。

303

Q：最後想請問，活動時和賓客互動的心情以及現場情況如何呢？

千賀：哇，現在回想起來，婚禮真的完全是「我在哪裡，我到底在幹什麼」的心情，140多人真的嚇死了，一開始沒有預期到會有這麼多人，想說茶會規模了不起50人，殊不知三倍！

雪晏：以前不是沒有參加過這種規模的活動，但都是Only場之類，會和其他許多角色、主持人合作，目光不會只集中在我們身上，但婚禮那天就只有我們兩個人在台上，賓客怎麼看都是看我們，那種壓力相對來說是不一樣的。

不過如果揣摩維克多這個角色在活動中的心理，他應該會很開心吧，一方面很想炫耀他把勇利推到世界舞台上，另一方面默默悶騷害羞在心裡，他有辦法把自己hold得很好，但還是會對勇利如何看待這件事情感到忐忑。另外，他會在台上很認真地照顧每一個人，想讓每一個賓客感受到快樂、感受到驚喜，就跟維克多在滑冰場上做的事情一樣。

千賀：相較之下，我這邊就單純很多，對我來說就是一個使命感，這兩個人就只差結婚了，勇利的滿腦子都只是在想：「我今天要結婚了要結婚了要結婚了。」在維克多想了這麼多的當下，他完全不在乎台下在幹麼，今天就是很專心地來跟維克多結婚而已，很還原嗎？但我那時候真的就只有在想這件事。

雪晏：這也許就是為什麼我們各自會出這兩個角色的原因。

全球化的Yuri!!! on ICE 迷現象

台大外文系／趙恬儀教授

專家開講

緣起

《Yuri!!! on ICE》（以下簡稱為YOI）是日本MAPPA公司製作的原創花滑動畫，於2016年10月起在日本上映，腳本作者為久保光郎（久保ミツロウ），導演為山本佳代。誠如該動畫主題曲〈History Maker〉所云，YOI推出後大受歡迎，廣泛引起全球動漫粉絲與花滑迷的迴響，更榮獲東京動畫獎票選為年度最佳動畫，可以說是相當成功的一部作品。

YOI之所以能以冷門的花滑題材，在日本主流動畫市場中締造佳績，其原因與特色如下：

1. 最大的特色：跨越次元障壁。這部動畫讓二次元與三次元世界重疊且互相影響，不再是平行世界。例如〈1〉有的粉絲原來是花滑粉，甚至包括現役花滑選手，不看動漫，但是因為受到YOI花滑題材的吸引而掉坑，進而學習理解欣賞動漫御宅文化的語言及表達方式（如Q版的主角各種周邊）；〈2〉有的粉絲是動漫迷，完全不看三次元花滑，一開始是因為YOI人物設定（許多美男子＋女性向腐眼）而受到吸引，掉坑之後對三次元花滑產生興趣，甚至成為三次元花滑的粉絲，開始看比賽追蹤選手動態；〈3〉有的粉絲原本就是花滑兼動漫迷（如梅娃

和筆者），YOI完全滿足需求，更加大力推廣。

2. 為業界少見的原創動畫。過去廣獲成功的類似案例如1995年的《新世紀福音戰士》、2006年《反逆的魯魯修》等，多為青少年向作品。

3. 支持多元性別觀點，為目前少見的動畫題材。

4. 跨國跨文化的設定：人物、地景、比賽、音樂等，都具有國際化的特質。

5. 不走日本主流動漫工業的生產模式，沒有跨媒體行銷（如漫畫化、小說化、聲優CD、角色歌、廣播劇），只有雜誌文章、大量週邊產品（含模型公仔）、跨業／異業合作[1]、劇場版製作、音樂會、博物館展覽等。

6. 2016年全季播映完畢後，至今仍維持一定的能見度與同人創作熱度。

YOI之所以如此受歡迎，甚至成就世界性的知名度，除了製作組努力用心經營跨國跨文化行銷之外，全球粉絲的參與也功不可沒。以下就日本動畫發展歷程、御宅（迷）文化全球化的背景，以及現今動畫閱聽風氣等項目，逐一分析YOI如何成功吸引粉絲的目光，以及其在世界動漫迷文化的象徵意義。

YOI血統探究：日本動畫發展簡史

日本的動畫製作始於1917年[2]，早期日本動畫多半改編自民間傳說或笑談，直到二次世界大戰之後，1950年代由於引進美國迪士尼動畫，日本動畫受到美國動畫影響，開始製作長篇的故

事性動畫電影，也成立日本第一間專業動畫工作室——東映動畫株式會社，代表作為《白蛇傳》[3]，為日本動畫史樹立了第一個重要里程碑[4]。

直到1968年，日本動畫史出現第二個重大里程碑：手塚治蟲製作第一部長篇電視動畫《原子小金剛》[5]。這部作品奠定了現代日本主流TV動畫的放送與製作模式：每集三十分、每週更新、漫畫動畫化、販賣周邊等[6]。此外手塚動畫也建立兩大基礎，一是故事情節引人入勝，二是強調角色的情感表達[7]；這兩大基礎構成了日系動畫的「文化DNA（cultural meme）」[8]，承襲至今，也讓日本動畫在風格編劇人設等方面，走出美國迪士尼動畫的影響，自成一格。

1 《Yuri!!! on ICE》推出與2017世界花式滑冰團體賽聯動周邊。https://news.gamme.com.tw/1491009

2 Nobuyuki Tsugata, 'A Bipolar Approach to Understanding the History of Japanese Animation'. Japanese Animation: East Asian Perspectives. Ed. Masao Yokota and Tze-yue G. Hu. Jackson, MS: University Press of Mississippi, 2013, 25.

3 Tsugata, 'A Bipolar Approach', 28.

4 Masao Yokota, 'Some Thoughts on the Research Essays and Commentary'. Japanese Animation: East Asian Perspectives. Ed. Masao Yokota and Tze-yue G. Hu. Jackson, MS: University Press of Mississippi, 2013, 15.

5 Masao Yokota, 'Some Thoughts on the Research Essays and Commentary', 15-16.

6 Tsugata, 'A Bipolar Approach', 29.

7 Tsugata, 'A Bipolar Approach', 30.

8 Cultural meme｜詞出自英國學者Richard Dawkins的專書《自私的基因》(The Selfish Gene)，指的是文化建構出來的意識型態和行為模式。https://www.britannica.com/topic/meme

八零年代起，日本動畫面臨分眾化的問題，單一動畫作品不再吸引廣大粉絲，連帶影響作品行銷效益與產業生存空間[9]。如果說日本動畫史有第三個里程碑，就是宮崎駿於1985年成立吉卜力工作室，製作許多膾炙人口的動畫名作，在當時動畫工業式微的危機中殺出血路[10]，讓日本動畫重獲生機，甚至登上全球舞台。之後八零年代末、九零年代起，日本動畫逐漸分流為兩大系統，一是針對主流御宅動漫遊戲迷（如JUMP系及少女系）的作品，如《口袋怪物》（精靈寶可夢）、《美少女戰士》等，另一個系統則是針對小眾動漫閱聽者的原創動畫作品（非漫畫改編，多半為劇場版電影），如科幻動畫《光明戰士阿基拉（1988）》和《攻殼機動隊》[11]。另一個特別的例子是《新世紀福音戰士》，它於1995年10月推出原創TV動畫，和《攻殼機動隊》動畫電影幾乎同時上映，廣獲觀眾好評，之後又推出劇場版、OVA、漫畫小說遊戲等關連作品及大量週邊，締造日本TV動畫史難得的成就與紀錄。

而在九零年代日漸分眾的動漫題材當中，有一個類型也許可以算是YOI的前身，也就是所謂的「新人類漫畫」。根據學者李衣雲的分析，此類漫畫反映的現象主要有以下幾點：「少男少女漫畫界線開始模糊」、「性別界線開始鬆動」以及「團隊式主角群」[12]。重要的是，YOI當中各國男子花滑選手群集，努力邁向GPF冠軍勝利之路的熱血情節，以及過程當中產生的男性情誼，讓人不禁想起九零年代以前的男子團隊動畫，如《科學小飛俠》、《聖鬥士星矢》、《鎧傳》、《天空戰記》，甚至是《灌籃高手》、《幽遊白書》等運動格鬥作品，「將男性的友情（關係）作緊密結合，滿足共同體中的異人相互依賴的需求，而團體中沒有嫉妒的良性比較，也填補了讀者現實中的缺憾……同時滿足了讀者獨特的、自我證成的渴望[13]。」根據李衣雲的觀察，諸如此類「男性集團超克[14]」、著重內在探索的少年少女漫畫，引發「男同性戀的

同人誌潮」[15]，也印證YOI在推出之後，引起粉絲關注男男情節，引發同人創作熱潮的現象。

YOI之所以能帶給同人界廣大創作靈感，並不只是美男雲集，更不是賣萌賣腐。日本學者西村真理和高橋菫指出，日本動漫作品要引起同人二創風潮，主要有三大要件：「角色間堅強的羈絆」、「類似運動或戰鬥的對立構圖」以及「與父母乃至世界隔絕的舞台」[16]。YOI的確符合上述的條件，從選手的情誼（尤其是勇利、維克多和尤里）、對立競爭關係（GPF大獎賽）、以及隔絕的舞台（花滑界 vs 非花滑選手的世界），也符合「角色們自克服困難時，一方面變得更強大，彼此間的關係也變得更緊密」[17]的心理樣貌，這也是女性向/BL同人創作者深感興趣的面向。

相較於《黑子的籃球》、《網球王子》、《Free!!》、和《排球少年》等王道運動作品，YOI涉及的運動題材亦非主流。首先男子花滑並非校園常見的運動類型，講求高度藝術舞蹈表

9 Tsugata, 'A Bipolar Approach', 31.
10 Tsugata, 'A Bipolar Approach', 31.
11 值得注意的是，《攻殼機動隊》1995年版的動畫劇場版起初在日本並未造成熱潮，而是從美國紅回日本。請見 Tsugata, 'A Bipolar Approach', 31.
12 李衣雲，《讀漫畫》，台北：群學，2012，頁117。
13 李衣雲，《讀漫畫》，頁117。
14 日文詞彙，意即超越與克服，來源於英文的overcome。
15 李衣雲，《讀漫畫》，頁117。
16 引自李衣雲，《讀漫畫》，頁120-1。
17 引自李衣雲，《讀漫畫》，頁120-1。

現、選手體型姿態偏向纖細陰柔，和其他冰上運動（如冰上曲棍球和滑雪）相比，原本就較為女性化，觀眾粉絲多半是女性和男同志，不少選手的氣質也讓人聯想到男同志的刻板印象。然而在現實的花滑界，如同大部分的運動界，同志身分仍然是衣櫃中的秘密，極少有男子花滑選手公開同志性向，即使是羽生結弦的教練布萊恩‧奧瑟（Brian Orser）和強尼‧威爾（Johnny Weir；暱稱「囧尼」）公開出櫃，仍舊引起不少爭議與異樣目光[18]。

關於這個敏感的議題，YOI是否在人物和情節上有打破性別框架？儘管網路上不乏「賣腐」的批判，動畫編劇久保光郎在訪談及2016年12月8日的推文當中，提出重要論述：「不管現實世界的大家怎麼看待這部作品，在這部作品的世界中，絕對不會有人因為喜歡上某些事物而被他人歧視。在這部作品的世界中絕對會好好守護這件事[19]。」久保的「烏托邦」宣言隨即引發粉絲熱烈支持，以及對於「多元成家」議題的熱切討論。相較於其他女性向的男子運動番，YOI官方的態度，以及動畫本身的情節，重點不在於將「腐」當作「萌元素」來操弄（大多主流運動番的模式），而是透過建構包容多元性向的二次元虛擬世界，給予觀眾粉絲自由想像多元性向社會及感情生活的空間。

或許正因如此，YOI的同人二次創作，反映了幾個特別的現象：〈1〉**出現大量非動漫閱聽人粉絲**；〈2〉**原本不出或不太出同人的商業誌作者，特別為了YOI下海，推出同人二創作品**，例如台灣知名漫畫家urka和日本BL超人氣作家木原音瀨；〈3〉**除了定番YY的肉本之外，同人圈出現更多更務實於夫夫生活的作品，特別是描述異國生活和跨文化溝通的情節**。

以本書前面的訪談內容而論，確實能看出上述YOI同人二次創作的特別現象。首先受訪者當

中有原本不出或少出同人的作者，因為受到YOI原作情節、主題、人物的吸引，初次下海，推出同人二創作品。例如urka原為非BL商業漫畫家及非BL原創繪師，而Tescan在創作YOI同人小說之前，從未公開發行同人本。推測YOI之所以能夠吸引從未參與女性向同人二創的粉絲「掉坑／出道」，除了跨越二次元與三次元的障壁之外，筆者認為主要是這部作品在男男友誼與情感的表達上，與少年向或甚至「賣腐」的男子運動番有很大不同（例如著重個人內心狀態與體驗，而不是團體競爭），因而更加精準吸引到支持多元成家與性別流動的閱聽者。誠如受訪者嵐星人所言，YOI建構了一個「對性別、性傾向，不會有所偏見的世界」，描述男性情誼也融入許多複雜的感情，而不是只是操弄賣腐的套式。受訪者Tescan也提到，YOI配對的男性角色明白表現出同性伴侶的關係，讓人感覺兩人是「真的在一起」，而Q子也同意YOI對於男男關係的呈現，像是直接對觀眾投「直球」，似乎是在反抗主流腐向運動番或男子團體番的「擦邊球」公式操作。

或許正因如此，YOI同人創作的第二個現象，便是除了定番YY的肉本之外，同人圈出現更多關注夫夫生活的作品，特別是描述異國生活和跨文化溝通的情節。如受訪者urka的兩本YOI同人漫畫《早安！聖彼得堡》及《My Dear, Dear Coach》，就分別呈現「勇利移訓聖彼得堡後

18 Abigail Jones, 'The Frozen Closet', Newsweek, 1/30/14 At 12:00 Pm,http://www.newsweek.com/2014/01/31/frozen-closet-245138.html

19 原文出處：https://imgur.com/eHr5ILx;

的同居故事」與「聖彼得堡閃光日常」；Q子的《聖彼得堡的日昇日落》描述三位主角在聖彼得堡訓練的日常與小曖昧，嵐星人的《超幸福!!幸福到不行!!!長谷津特番!!》及「維勇結婚慶賀特典」則是延伸官方塑造的形象哏（如勇利小豬）和交換戒指經典劇情，補完夫夫的甜蜜（婚後）生活。另外茵酷幽的奧尤同人本《первая любовь》和《Sweet Madness》同樣充滿異國風情，分別敘述奧尤兩人在日本異地旅遊告白，以及補完DVD第6卷特典表演滑兩人的後續發展，場景則是巴塞隆納街頭及GPF決賽的冰場。以上作品雖然只是眾多類似方向YOI同人本的一小部分，但都體現作者除了腦補官方動畫未曾明說之處之外，更透過創作支持體現製作組與原作者久保對於多元性向及跨文化跨性別的正向宣言理念，進一步於作品中具體落實，刻劃更加務實的伴侶感情關係。

御宅文化全球化的背景

YOI自上映以來，成功吸引各國粉絲關注，也深具國際知名度，某種程度上也反映御宅文化全球化的現象。動漫研究者陳仲偉指出：「日本動漫畫全球化的核心就是『迷的文化』，而不是那些商業的傳播媒介或是公司企業[20]。」如前所述，八零年代以降，日本動畫由於分眾化的狀況日趨顯著，已經很難有風靡全國的單一「鉅作」，一部作品的存亡關鍵，正是在於粉絲是否支持，也與迷文化的特殊性質有關。

究竟動漫迷文化與其他流行文化有何不同？根據學者費斯克的整理，「迷之特徵／行為」主要有三大特色：一是「內在過度的『區辨與秀異』」（Discrimination and Distinction）……除

了閱讀文本之外，還可以辨認、解釋各種文本的不同」；二是「外在過度的『生產與參與』（Productive and Participation）……對於迷文本的擴充行為」，透過「對原始文本的再詮釋、再現與再生產」，「成為會生產的消費者、會寫作的閱讀者……會參與的旁觀者」；三是「『文化資本的積累』（Capital Accumulation）」，也就是「著迷於其迷之對象所擁有的知識總量，其會不斷的累積，而非停滯不前，表示其不僅是閱聽而已，還會強化[21]。」因此動畫迷（粉絲）和一般的動畫閱聽者最大的不同，就是他們不是只有被動消費動畫及周邊產品，而是採取更積極的方式，主動參與動畫相關活動、甚至透過二次創作來與原作品對話。故日本御宅文化大師岡田斗司夫認為，動漫迷是一種「進化的迷」，因為「從來沒有一種文本能創造出如此龐大的跨文化的迷[22]」。而且動漫迷的跨文化性質，甚至超越了國族地域的疆界，創造了全球化的現象：「在日本的OTAKU之間對彼此的認同連帶已強過血緣與地緣，在美國的OTAKU對身為OTAKU的認同也超越了對身為美國人的認同，重點是與同好之間的一體感。而世界上將會形成一種跨越血緣、國籍的OTAKU民族[23]。」

上述的跨文化全球化現象，不僅在YOI動畫當中有所呈現，在YOI的粉絲群中也非常明顯。

20 引自陳仲偉，《日本動漫畫的全球化與迷的文化》。臺北市：唐山，2004，頁88。
21 引自余曜成，《動漫透視鏡——動漫畫產業與研究之旅》。台北：商訊文化，2015，頁83。
22 引自陳仲偉，《日本動漫畫的全球化與迷的文化》，頁80。
23 岡田斗司夫，1996：52-75。引自陳仲偉，《日本動漫畫的全球化與迷的文化》，頁96。

首先從日本TV動畫的脈絡看來，大部分作品還是以日本日常社會（特別是校園生活）為主要題材，不然就是虛擬的無國界／跨國背景（如奇幻、科幻、動作冒險），而運動類的動畫則幾乎都是以日本國內為主，特別是高校的體育課、社團或運動競賽[24]。而YOI特別之處，在於主角來自世界各國，故事發生的舞台也遍及世界各大城市；而在情節當中，不乏跨文化溝通的有趣議題，如維克多初到日本，對於當地飲食溫泉的好奇與喜愛，勇利與維克多溝通時因誤解而鬧出笑話（特別是兩人交換戒指，雙方解讀各有不同），而尤里祖父的料理創作「豬排飯皮羅什基」，儼然成為日俄文化混種的重要圖騰。這不禁讓人聯想到，現實世界的花滑選手，因為時常出國比賽或移地訓練，在溝通方式和行為等方面（如熟悉外語和國際禮儀等），比起國內同胞顯然更加國際化。

其次YOI因為擁有不同國籍的主角群，吸引世界各地粉絲的關注，這在日本動畫界也是相當罕見的成功案例，例如製作組在2017年二月和日本佐賀縣唐津市（動畫中「長谷津」的設定來源）的合作企劃「佐賀!! on ICE」，就吸引多達27國、超過兩萬名的粉絲前往朝聖[25]。除了各國動漫粉絲的大力支持，YOI最特別的是擁有專業花滑選手的粉絲，特別是俄羅斯女子花滑選手葉甫根尼婭・梅德韋傑娃（Evgenia Medvedeva；暱稱「梅娃」）和先前提過的強尼・威爾，兩人在推特上大力推番，甚至還分別cosplay勇利和演出部份曲目（Agape）[26]。其他花滑選手雖然不如梅娃與囧尼狂熱，但也有參與動畫相關活動，如著名花滑選手「蘭蘭」史蒂芬・蘭比爾和織田信成便擔任YOI動畫第12集的配音工作，肖像也出現在官方動畫當中[27]，就連宇野昌磨和羽生結弦，也曾與YOI週邊產品合影[28]。如此強大的專業「代言」陣容，也難怪YOI能夠吸引到全球跨次元與跨國跨文化的粉絲。

YOI風潮與現今動畫閱聽風氣的關聯

上一節提到，YOI在全球掀起熱潮，除了故事及人物設定具有跨文化全球化特質之外，或許也與年輕世代「網路無國界」的趨勢有關。學者威爾曼（Berry Wellman）針對「全球在地化（Glocalization）的網絡關係」，發表論述如下：「網絡個人主義者擅於利用社交網絡軟體、資通訊科技來組織、連結並管理各種關係的人及取得所需的資源；強調主動式的網路連結，選擇性的投入社群／環境，而非過去團體式的參與只投入在單一社群上[29]上述現象與YOI風潮緊密連結，可分為兩個部份來解釋：一是「網路無國界」在動畫當中的呈現，二是YOI觀眾和粉絲本身閱聽行為及迷文化活動透過網路社群的運作。

24 或許可能的原因之一是一是：相較於學生，大多數日本人出社會之後往往不再參加運動社團，或從事團體性質的體育活動？

25 來源：https://kknews.cc/zh-tw/comic/29a664r.html

26 梅娃cosplay勇利：https://twitter.com/JannyMedvedeva/status/799326889517219840

27 〈最終回驚喜《YURI!!! on ICE》蘭比爾選手本人降臨12話〉https://news.gamme.com.tw/news/2156.html

28 羽生結弦與YOI狂粉昭尼，梅娃手持YOI週邊合照：https://life.tw/?app=view&no=668161

29 B. Wellman, et al. (2006), "Connected Lives: The Project" in Networked Neighbourhoods: The Connected Community in Context, P. Purcell (Ed.), Berlin: Springer, pp.161-216. 引自余曜成，《動漫透視鏡——動漫畫產業與研究之旅》。台北：商訊文化，2015，頁117。

首先在YOI動畫當中，無論是人物言行或是情節推動，都與現今網路使用習慣密不可分，相較於五年內其他男子運動題材的動畫，YOI可以算是相當明顯的特例。例如YOI的片尾曲ED的畫面內容構成，幾乎全都是各角色在IG上的貼文。另外動畫第1集的關鍵情節，就是勇利模仿維克多世錦賽長曲演出的內容，被西郡家三姐妹錄影並且透過社群軟體散布，受到網友大量瘋傳推播，幾乎等同於病毒式行銷，甚至連維克多本人都看到錄影內容，而決定前往日本擔任勇利的教練；在後續情節當中，也常看到各國選手廣泛頻繁使用社群軟體和智慧型手機傳播資訊、溝通互動。此外特別是第10集的開頭，更是大量置入各角色的IG貼文，讓觀眾透過社群軟體使用者維克多的視角，認識到其他花滑選手賽場外的另一面；而在同一集ED的情節，更如同威爾曼所言，呈現的是YOI各角色「利用社交網絡軟體、資通訊科技來組織、連結並管理」人際關係與取得所需資源──也就是說，勇利在晚宴的酒醉羞恥表演錄影，從不同網路使用者（如維克多、尤里和克里斯）存取的資料，不僅反映勇利與上述選手的人際關係，也與觀眾實際上透過各種網路及社群軟體「窺視」YOI各角色動態的行為互相呼應。

除了動畫本身對於網路互動的諸多呈現，YOI製作組在社群網路上的積極運作，例如在官方推特大量頻繁擴散主題活動（如Yuri!!! on Museum、Yuri!!! on Concert、聲優朗誦會等）、週邊產品、異業合作結盟（如大江戶溫泉、三麗鷗、美津濃、國別對抗賽、Yuri!!! on ICE café等），乃至於作者久保老師本人的相關活動訊息（特別是巡迴世界各國動漫祭及出國取材），以及其他工作人員推文（如伊藤憲子、編舞師宮本賢二、主角聲優等），盡皆反映出社群媒體在動畫行銷扮演的角色愈加吃重。

而在粉絲網路活動部分，從日韓等亞洲諸國及歐美各國的推特和IG，到台灣的臉書噗浪，以

及中國大陸的百度微博，都可看到全球粉絲推番討論、與製作組熱情互動。不少粉絲不只是進行欣賞動畫、購買產品等被動式消費，並且透過網路分享交流；而YOI吸引各國粉絲的「萌點」，在某種程度上超越了粉絲自身的地域限制，也印證德國社會學家Beck的論述：全球化是「距離的消失」[30]。由此可見，YOI於網路全球化方面代表的意義，誠如陳仲偉所言：「日本動漫的全球化最驚人的不只是在其文本或是傳播媒介，而是在文本與觀賞者間的相互作用[31]。」

身為文化研究學者，筆者儘管樂見YOI透過網路成功行銷、引領風潮，反映新世代網路使用者對於跨國跨文化交流的貢獻與參與，然而也不免對網路全球化所造成的全球化現象略感憂心：社群網路的迅速發展，讓全球各地動漫迷共同創造「網路無國界」的互動平台，然而這樣的「無國界」狀態，是否有助於解決「文化挪用（cultural appropriation）」的問題？抑或是否會因網路使用者無法意識異國文化的真實面貌（如俄羅斯當地對於男男情誼的實際觀感，以及男子花滑選手普遍迴避性向問題），而讓文化挪用或誤解的現象變得更加嚴重？此外YOI觀眾從動畫當中看到的二次元文化符碼（如維克多和尤里的俄羅斯人形象、以及勇利與豬排丼象徵的日本文化），與真實的三次元各國文化有何異同（如維克多、勇利和尤里有多少程度能代表日俄兩國普遍的民族文化特質）？還有YOI的觀眾與粉絲，是否能從動畫閱聽經驗當中區辨挖掘更深層的跨文化意涵？以上的議題，都值得學界和有興趣的閱聽人深思探究。

30 Beck 1999: 30。引自陳仲偉，《日本動漫畫的全球化與迷的文化》，頁24。

31 陳仲偉，《日本動漫畫的全球化與迷的文化》，頁1。

小結

「完結しない故事ほど魅力のなもはない」（沒有什麼比永不完結的故事更有魅力了。[32]）

2014年12月27日，久保津郎在看完日本花滑選手町田樹的退役告別演出之後，寫下以上的感言。兩年後久保編劇的YOI締造日本動畫的歷史，於2016年12月播畢之後，至今仍在粉絲與觀眾的心中不停展演，預計於2018年推出的劇場版，更是深受全球眾粉期待。

本章就日本動畫發展歷史、迷文化的全球化風潮，以及當今網路社群等面向，分析探討YOI在（跨）文化與動漫研究的意義，希望能讓讀者在動畫閱聽的愉悅經驗之外，能夠進一步思考此作品的內涵，也期望YOI成為「歷史締造者（History Maker）」的典範，鼓勵更多深具創意、破除框架的動漫作品面世登場。

32

原文出處：https://twitter.com/kubo_3260/status/548882249068716033：譯文為網路流傳，出處不可考。

冰知識!!! ⑤

Yuri!!! on ICE 的歐美同人文化

為了表達對《Yuri!!! on ICE》的愛，無論是購買各式週邊、藍光、參場買同人本、出角，參加角色生日會、主題茶會，甚至CP婚禮，大家無一不是用「愛」與乾癟的荷包，燃燒精神為作品奉獻一己之力。

在諸多粉絲活動中，又以同人創作為大宗。除了台灣讀者熟悉的華文、日文創作圈外，歐美地區的《Yuri!!! on ICE》同人創作也相當興盛。來自世界各地的粉絲在《Archive of Our Own》（簡稱AO3）網站平台上，發表了大量的英文《Yuri!!! on ICE》衍生小說，當中展現的歐美詮釋觀點與同人文化令人充滿興趣。

AO3的tag文化

在中文或日文同人作品中，除了標明CP攻受順序外，一般只會加註十八禁或校園PARO、師徒逆轉、ABO等創作設定。然而點開AO3的文章，成群標籤一字排開，令人眼花撩亂。想踏進英文同人小說的世界，首先必須要搞懂的，就是tag。

tag 可以理解為將「故事中會出現的情節」打上標籤，作者認為是故事中需要特別提起，或者是劇情構成特色的部分，就用 tag 的方式告知讀者，宛如劇情成分表般，讓讀者有心理準備，自己即將讀到的是什麼樣的作品。

這讓讀 tag 變成正文以外的驚喜，既給了作品內容的提示，卻又不知道 tag 裡的訊息會用什麼形式發生。tag 可以說是一種劇透，但又不算真的把劇情講白，在猜測與選擇間，無形中也增添了閱讀趣味。此外，由於點選一個標籤，可以直接搜尋到同標籤的故事，於是要打什麼 tag？怎麼打 tag？也考驗著 AO3 平台作者們的標籤技術。

YOI 故事中，有些相當有趣的 tag，例如用「Anxiety Attacks」（焦慮發作）標示角色會出現焦慮的心理狀態；或是特別介意角色名字拼法的作者，會打上「Character's Name Spelled as Viktor」（本文中維克多的英文拼法為 Viktor）的 tag；也有充滿蓬鬆氛圍的「Domestic Fluff」（日常甜蜜感），描寫恩愛眷侶甜甜蜜蜜的生活點滴。

歐美同人中的情感表達

歐美同人小說對於亞洲讀者來說，有個相當明顯的特色，就是直接、熱情。第一次看到時或許會嚇一跳，角色直白示愛、大方追求，甚至濃烈調情。亞洲同人作者筆下，相對靦腆、忐忑的情感進程，在有些歐美同人裡卻如光速般飛躍發展。

好比說 AO3 上的 AU[1] 設定為「維克多和勇利在不同於原作的環境場合下認識」，這樣的題材中就可以看到許多一見鍾情的故事。這類故事多半描述維克多用全副身心追求一段感情，將大

帥哥少女心的反差表現得既戲劇化又可愛。儘管依作者不同，情節會分為緩緩下沉，或被砲彈打中直接滅頂各種模式，但其中毫無例外的都是維克多大沉船。

此外，或許是動畫第10集，晚宴鬥舞的場景太出乎人意料，某些YOI歐美同人也會描寫因勇利喝醉而主動開啟的戀愛關係。這樣的設定中，有時會出現兩人勢均力敵、互相捉有對方的把柄、彼此吐槽等情節，有點浪漫輕喜劇中歡喜冤家的味道。

在對身體的描寫上，歐美同人圈也比較容易出現角色間相互垂涎彼此屁屁和大腿的露骨描述，或是對外貌有類似的直白形容，例如：「因為勇利現在穿著的上衣緊得能凸顯出他胸膛和手臂的肌肉線條。而且他穿著牛仔褲的屁股看起來實在棒透了。維克多得要把靈魂牢牢繫在身體上才不會一路升進天堂[2]。」不吝讚美對方外表的直率互動模式，也是歐美同人的一大特色。

歐美創作者所想像的「日本性格」

對於相對外放、積極展現自我的歐美文化圈而言，要精確詮釋勇利的日本性格，不是一件容易的事情。在勝生勇利這個角色上，歐美創作者的處理方式，大致可以分為兩種：

（一）使用勇利在底特律讀了四年大學的設定，行事風格偏美式，常跟披集拌嘴，或明顯垂涎維克多的肉體。

（二）套用自己所知的日本人性格，筆下的勇利通常比較含蓄、內斂。

這些在故事中會具體描述勇利日本性格的作者，往往積極接觸日本文化，認真研究日本人個性、做角色功課，甚或本身就是日裔或帶有日本血統。這些作者筆下的勇利，台詞會明顯比他人婉轉，或者強調勇利有些想法就是無法用英文表達。

例如Shysweetthing的長篇連載《Undiscovered Country》中有一段提到：「勇利有些時候就是不想談，當他說『這很複雜』的時候，意思是他不想繼續說了[3]。」對這故事裡的勇利來說，「這很複雜」意味著拒絕對話或分享的暗示。但在西方的陪伴、傾聽文化裡，當一個人說「這很複雜」的時候，想安慰對方的人，往往會回應：「我有時間可以聽你慢慢談」，但這不是勇利想要的。某種程度上這個小段落就呈現出東西方文化的不同；此位作者就是精準利用這種差異，在日常細節中，刻畫出立體飽滿的角色性格。

許多文章更把勇利在動畫中的不安全感詮釋為病症，說明他患有焦慮症、恐慌症，或是設定維克多有憂鬱症狀。或許是東西文化對於心理健康的概念不同，緊張到吐或過度換氣的表現，

1 AU，為another universe或alternate universe的縮寫，意指「平行時空」，將作品的角色脫離原著，只抽取其性格特質，置入另一個全新的背景發展的想像設定。

2 原文為Yuripaws撰寫的勇利郵局櫃檯業務員設定同人文〈Ship It Real Good〉：http://archiveofourown.org/works/10995984/chapters/24492645。譯文引自松蘿授權翻譯：http://archiveofourown.org/works/11417349/chapters/25607286。

3 節譯自Shysweetthing的《Undiscovered Country》，http://archiveofourown.org/works/11941542，2017年8月29日開始連載。

在我們的社會中，可能僅被視為抗壓性低，但對歐美人來說，卻是值得重視的心理問題。從這個觀點來看，歐美創作進一步正視這些行為，傾向讓角色之間陪伴傾聽，以此度過心理不穩定時期的情節，確實是華人社會少有的處理方式。

英文同人的語言特色

英文同人中，字體的變化往往具有豐富意涵，有的是強調語氣，有的則是語意上的變化。相較於中文想表達角色強烈情緒時，往往只能多寫幾個【三】，英文裡要讓角色大吼大叫的方式卻相當多元，例如斜體、全大寫，或是用【**】前後框住想要強調的詞句等等。但譯回中文時，大多只能直接改為粗體字，沒辦法還原變化多端的英文表現方式。此外，斜體也經常拿來表示外文，譬如有些作者會在勇利對家人說話的場景中，將台詞標成斜體，顯示勇利此時正在用日語交談。

除了字體變化外，在YOI英文同人中經常可看到角色之間的愛稱，如：【Birdie（小雀兒）】、【solnyshko（小太陽）】、【Snowflake（小雪花）】等。對於東方人來說，日常生活裡光是用甜心和寶貝來稱呼情人都覺得有些害羞，把這些譬喻轉譯成中文時，乍看之下會有些不習慣，然而直接閱讀原文時，卻能夠感受到別具風味的甜蜜感。

此外，如【你是我看過最美的人】的直白讚美，或者用【我現在應該走出門被車子輾三遍】這種誇張譬喻來表示興奮情緒等形容，也是英文小說的特色。更多時候，這些形容甚至能反過來幫助文章，更具體地呈現故事中的情感畫面。例如英文配音版第4集的勇利，表示自己想用

豬排飯呈現 Eros 後，在外頭羞恥狂奔邊大吼：「我想躲到石頭底下死翹翹啦！」（I want to hide under a rock and die.）這種中文不會出現，但是完全可以明白這種極端尷尬必須從地表消失的譬喻，是只能用英文才能表達出來的絕妙感受。

YOI歐美圈的集體創作熱潮

噗浪上的跟風、日本 Twitter 上的創作 tag，當一個主題在社群網路平台散布開來，同題材的創作就如雨後春筍冒出頭來，在歐美同人圈，也有著類似的網路現象。

比較類似的狀況是有人在 Tumblr 上提了某個哏或主題，陸續就會有作者以此為靈感發想。例如之前有個設定是「維克多為了追求勇利，假裝自己是滑冰初學者跑去報名勇利教導的初級班」，之後幾篇相似內容的作品便相繼出現。另外他們也會在 Tumblr 和 AO3 上辦活動，就像 Twitter 曾經流行的「秋のヴィクトルパーマ祭り（秋天的維克多鮑伯頭祭）」，前陣子歐美圈也有小熱門的「#Knock Yuuri Up Week（搞大勇肚週）」。

除了這些突發活動外，歐美同人熱圈持續會出現的三大 AU 主題是：「ABO、哨嚮、靈魂伴侶」。三者都是在一個既有的世界觀中，將角色置於其中進行劇情發想，但這已經不太算是由少數幾篇開始帶起的一窩蜂熱潮，比較像是一種約定俗成的背景架構：由於大量作者選擇用這些設定去發展故事，進而發展成熱門主題。

「Victuuri」與YOI同性戀議題

最後回歸到歐美YOI圈中，將維克多和勇利姓名拼湊融合的CP標籤：「Victuuri」。不同於華文或日文同人圈中，用CP前後標示分辨攻受的方式，「Victuuri」本身並不帶有區分攻受的意涵，僅僅表示這是「維克多與勇利」兩人的故事。

或許與歐美同人文化中不太用攻受來詮釋角色互動有關，不只是YOI圈，其他圈子也是，很多時候主動展開攻勢的，並不是亞洲同人圈概念中身為攻方的那個人。Victuuri代表的是一起經歷愛、生活和彼此，兩個人都主動參與其中的感情。如果要去描寫他們的床上運動（或各式各樣的場所），想怎麼感受彼此、習慣如何進行時，作者可以再進一步選擇標註性事上下關係的「Top\Bottom」。

此外，相對於其他影視作品經常招致queer baiting（負面意義的賣腐討論）的評論，《Yuri!!! on ICE》第10集則提供給觀眾一個理想的世界觀，讓大眾認知到，在YOI的故事裡，性別並不要緊，因此披集能夠自然地說出「我的摯友結婚了」這樣的祝福。

對應原著創造出這樣的世界觀，歐美同人圈在創作上，也分為兩種不同的反應：

一部分作者覺得YOI太過美化現實世界中的同志處境，所以會將故事設定在現實的世界觀，去處理同志問題，這類作品會標明homophobia（恐同）等同志議題相關tag。另一部份作者則認為，應該遵循YOI給的情境，並認同劇中無所謂性別，人人平等的價值觀，以此背景創作，甚至讓原作留空的「結婚」，在同人中成為可能。

在動畫中，雖然眾角色都是以日文配音，但實際上角色來自世界各國，彼此溝通在設定上也大多使用英文，這使《Yuri!!! on ICE》跨文化、國際化的現象更為明顯，進而造成席捲全世界的YOI熱潮。而英文同人挾帶著語言文化之便，更讓我們得以用另一個角度，更貼近西方角色們的性格和說話方式，並進一步感受到YOI粉絲無國界的愛情。

本文內容協助／松蘿

松蘿：論文苦海中浮沉的研究生，不知道為什麼2017年突然開始翻譯YOI同人而且還在繼續。找我請到→https://www.plurk.com/punnybear

本書授權圖片索引

頁碼	編號	圖片簡述	作者版權所有	來源
201	J-1	唐津車站	◎ 大風文化	自行拍攝
201	J-2-1	站內1	◎ 大風文化	自行拍攝
201	J-2-2	站內2	◎ 大風文化	自行拍攝
201	J-3	北口的巴士站	◎ 荼實	作者提供
201	J-4	地標	◎ 大風文化	自行拍攝
201	J-5	站前雕像	◎ 大風文化	自行拍攝
202	J-6	京町商店街	◎ 大風文化	自行拍攝
202	J-7	（老虎上衣的）服飾店	◎ 荼實	作者提供
202	J-8	中川茶園	◎ 大風文化	自行拍攝
202	J-9	美奈子老師的酒店-つぼみ	◎ 大風文化	自行拍攝
203	J-10	さくらい動物病院	◎ 大風文化	自行拍攝
203	J-11-1	唐津車站旁鄉土會館ARPINO-1	◎ 大風文化	自行拍攝
203	J-11-2	唐津車站旁鄉土會館ARPINO-2	◎ 大風文化	自行拍攝
205	J-12	唐津城	◎ 大風文化	自行拍攝
205	J-13	石階	◎ 大風文化	自行拍攝
205	J-14	紫藤花架	◎ 大風文化	自行拍攝
206	J-15	舞鶴橋	◎ 大風文化	自行拍攝
206	J-16	尤里大喊處	◎ 大風文化	自行拍攝

頁碼	編號	圖片簡述	作者版權所有	來源
206	J-17	勇利跑步場景	ⓒ大風文化	自行拍攝
206	J-18-1	動畫中的冰堡地址	ⓒ大風文化	自行拍攝
208	J-19-1	鏡山溫泉茶屋1	ⓒ大風文化	自行拍攝
208	J-19-2	鏡山溫泉茶屋2	ⓒ大風文化	自行拍攝
208	J-19-3	鏡山溫泉茶屋3	ⓒ大風文化	自行拍攝
208	J-20	鏡山展望台	ⓒ大風文化	自行拍攝
209	J-21	濱崎海岸	ⓒ大風文化	自行拍攝
209	J-22-1	濱崎站1	ⓒ大風文化	自行拍攝
209	J-22-2	濱崎站2	ⓒ大風文化	自行拍攝
209	J-23	ED沖水區	ⓒ大風文化	自行拍攝
209	J-24	特殊景點：JR 305	ⓒ大風文化	自行拍攝
210	J-25	唐津漢堡（からつバーガー）	ⓒ荎實	作者提供
210	J-27-2	特選和牛炭火燒 上場亭	ⓒ零	作者提供
211	J-26	呼子料理	ⓒ零	作者提供
211	J-28	唐津神社	ⓒ荎實	作者提供
213	J-29	福岡機場	ⓒ大風文化	自行拍攝
213	J-30	維克多等候區	ⓒ大風文化	自行拍攝
213	J-31	勇利維克多相擁處	ⓒ大風文化	自行拍攝
213	J-32	中洲川端屋台	ⓒ大風文化	自行拍攝
215	J-33	飯塚ICE PALACE	ⓒ大風文化	自行拍攝

頁碼	編號	圖片簡述	作者版權所有	來源
215	J-34-1	豬排飯皮羅什基1	© 大風文化	自行拍攝
215	J-34-2	豬排飯皮羅什基2	© 大風文化	自行拍攝
215	J-35-1	見歸瀑布1	© 大風文化	自行拍攝
215	J-35-2	見歸瀑布2	© 大風文化	自行拍攝
215	J-36	岡山國際冰場	© 岡山国際スケートリンク	岡山国際スケートリンク
216	J-37	佐賀唐津飯店 (Hotel & Resorts Saga-Karatsu)	© 茗實	作者提供
216	J-39-1	河畔旅店 唐津Castle-1	© ヤッスル	河畔旅店 唐津Castle提供
216	J-39-2	河畔旅店 唐津Castle-2	© 河畔の宿 からつ ヤッスル	河畔旅店 唐津Castle提供
217	J-40	福岡日航飯店	© ぱちょび (pacyopi)	https://commons.wikimedia.org/wiki/File:Hotel_Nikkou_Fukuoka_2011.jpg
224	C-1	北京首都體育館	Doma-w	https://commons.wikimedia.org/wiki/File:2008_Capital_Gymnasium_Indoor_Arena.JPG
228	R-1	謝列梅捷沃國際機場	© Alex Beltyukov - RuSpotters Team	https://commons.wikimedia.org/wiki/File:Moscow_-_Sheremetyevo_(SVO_-_UUEE)_AN1680761.jpg
228	R-2	盧日尼基小型體育場 Luzhniki Small Sports Arena	© karel1291	https://commons.wikimedia.org/wiki/File:Khamovniki_District,_Moscow,_Russia_-_panoramio_(216).jpg
228	R-6	艾羅斯塔酒店Aerostar Hotel-1	© Andreykor	https://commons.wikimedia.org/wiki/File:Aerostar_hotel_12-10-2014.jpg

頁碼	編號	圖片簡述	作者／版權所有	來源
229	R-3	聖瓦西里大教堂	© DEZALB	https://pixabay.com/ zh/%E8%8E%AB%E6%96%AF%E7%A7%91-st- %E7%9B%B4%E8%8%A5%BF%E8%8%B1- %E7%B7%B4%E8%8%A2%E5%9C%BA- %E6%95%99%E5%A0%82-887047/
229	R-4	古姆百貨商場GUM Department	© Dennis Jarvis	https://commons.wikimedia.org/wiki/ File:Russia_3329B_-_GUM_(4144288741).jpg
229	R-7	綜合體育中心CSKA Sports Complex	© A.Savin, Wikimedia Commons	https://commons.wikimedia.org/wiki/ File:Sportkompleks_CSKA_Swimming_hall. jpg?uselang=zh-tw
231	R-8	普爾科沃夫國際機場	© Jaimrsilva	https://commons.wikimedia.org/wiki/File:Pulkovo_ Airport.jpg
231	R-9-1	冬宮艾米塔吉博物館1	© DmitriyGuryanov	https://commons.wikimedia.org/wiki/File:St._ Petersburg,_Winter_Palace,_west_facade.jpg
231	R-9-2	冬宮艾米塔吉博物館2	© Стригунова Елена	https://commons.wikimedia.org/wiki/ File:Александрийский_столб.jpg
232	R-10-1	俄羅斯國家博物館1	© Concierge.2C	https://commons.wikimedia.org/wiki/File:Saint- P%C3%A9tersbourg_-_Mus%C3%A9e_Russe_(02).jpg
232	R-11-1	杜奇科夫橋1	© Panther	https://commons.wikimedia.org/wiki/File:Middle_Part_ of_the_Tuchkov_Bridge.jpg
232	R-11-2	杜奇科夫橋2	© Florstein (WikiPhotoSpace)	https://commons.wikimedia.org/wiki/File:Tuchkov_ Bridge_SPB_03.jpg

頁碼	編號	圖片簡述	作者版權所有	來源
233	R-12	索契冰宮	© Ivanaivanova	https://commons.wikimedia.org/wiki/File:Дворец_зимнего_спорта_«Айсберг».JPG
233	R-13	薩蘭斯克滑冰場	© Alexander Philippov	https://commons.wikimedia.org/wiki/File:Ледовый_Дворец_-_panoramio.jpg
234	R-14	艾羅斯塔酒店Aerostar Hotel-2	© Kf8	https://commons.wikimedia.org/wiki/File:Гостиница_Aerostar_апрель_2014.JPG
234	R-15	馬拉希卡2/15 旅館Hotel Maroseyka 2/15	© Kemal KOZBAEV	https://commons.wikimedia.org/wiki/File:Городская_усадьба_В.П.Разумовской_-_В.Д.Поповой_-_Еремеевых_01.JPG?uselang=zh-tw
234	R-16	城市舒適酒店City Comfort Hotel	© City Comfort Hotel	http://city-comfort.ru/wp-content/uploads/2015/02/DSC_2385.jpg
240	S-2	聖家堂Sagrada Famíli	© Patrice_Audet	https://pixabay.com/zh/圣家堂大教堂体系结构-纪念碑-巴塞罗那-皮埃尔··宗教-552084/
240	S-3-1	西班牙購物中心1	© Felix König	https://commons.wikimedia.org/wiki/File:Arenas_de_Barcelona_2013.jpg
240	S-3-2	西班牙購物中心2	© Mummelgrummel	https://commons.wikimedia.org/wiki/File:Barcelona_-_Arenas_de_Barcelona_-_oben_005.jpg
241	S-4	巴特婁之家 Casa Batlló	© Eugenio	https://www.flickr.com/photos/eugeniowilman/4077584065
241	S-5-1	疑似動畫中的堅果店1	© Noah Easterly	https://www.flickr.com/photos/rampion/3284339699/in/photolist-61e6Lx-78mxdL
241	S-5-2	疑似動畫中的堅果店2	© shiza	作者提供

頁碼	編號	圖片簡述	作者版權所有	來源
242	S-6-1	感恩大道1	© Castellbo	https://commons.wikimedia.org/wiki/File:Passeig_de_Gràcia_Barcelona.jpg
242	S-6-2	感恩大道2	© Enfo	https://commons.wikimedia.org/wiki/File:31_Fanal_del_passeig_de_Gr%C3%A0cia.jpg
242	S-7	米拉之家Casa Milà	© djedj	https://pixabay.com/zh/高迪-米拉之家-建设-巴塞罗那-结构-加泰罗尼亚-西班牙-1907789/
242	S-8	活動推薦：聖誕市集Fira de Santa Llúcia	© Jesús Corrius	https://www.flickr.com/photos/jcorrius/21192578941/in/photolist-qjoyMX-qjoyEx-4ehFjs-qdo25T-4ehw2Y-8ZaBpP-4echxP-8ZaBq8-4egq2L-4ehSL3-4egTN1-4eh29Q-8ZdLVj-4ecZjZ-4ehZC-4egKxd-8ZaBpZ-4edCRn-8ZaBpR-4edhTM-4ehp7N-4ed2kX-4ehPX7-4edaVF-4egs9f-4ednRK-4ehVhG-4edXRK-4ei42Q-4ee2xr-4edfdP-4ehZ2L-4ei5Z9-4eiqFL-7oHMW-7oHMX-qdAD3T-5FHqNt-4eh7BQ-4ey33J-4ecW6v-8ZaBpK-4eu37H-4eiew3-4ehjDj-4eh4RU-4ecSQp-4egHSN
243	S-9	戒指店 Carrera y Carrera	© shiza	作者提供
243	S-10-1	巴塞隆納主教座堂1	© Doc-wood	https://pixabay.com/zh/大教堂-巴塞罗那-西班牙-城市-之旅-架构-建设-名胜古迹-假期-2613670/
243	S-1	七道門餐廳Restaurant 7 Portes	© Enric	https://commons.wikimedia.org/wiki/File:007_Porxos_d%27en_Xifr%C3%A9_7_Portes.JPG

頁碼	編號	圖片簡述	作者版權所有	來源
244	S-11	天使門街區Portal de l'Àngel	© ktanaka	https://commons.wikimedia.org/wiki/File:Avinguda_del_Portal_de_l%27%C3%80ngel,_Barcelona_-_panoramio_(1).jpg
244	S-12	蘭布拉大道La Rambla	© Rogemot	https://commons.wikimedia.org/wiki/File:RamblaXMas2009.jpg
244	S-13	奎爾公園Park Guell	© Mariamichelle	https://pixabay.com/zh/高迪-桂尔公园-结构-巴塞罗那-西班牙-欧洲-里程碑-艺术-1160379/
247	S-14-1	巴塞隆納公主飯店1	© Anne Varak	https://commons.wikimedia.org/wiki/File:Hotel_Princess_Barcelona.jpg
247	S-14-2	巴塞隆納公主飯店2	© Sean MacEntee	https://commons.wikimedia.org/wiki/File:Swimming_pool_of_Hotel_Barcelona_Princess.jpg
247	S-15	CCIB巴塞隆納國際會議中心	© Enric	https://commons.wikimedia.org/wiki/File:012_Centre_de_Convencions_Internacional_de_Barcelona,_pl._Leonardo_da_Vinci,_F%C3%B2rum.jpg
247	S-16	海邊 Land Sailing BCN	© shiza	作者提供

頁碼	編號	圖片簡述	作者版權所有	來源
248	S-17	西班牙海鮮燉飯 Paella	© Hungry Dudes	https://www.flickr.com/photos/twohungrydudes/5515745511/in/photolist-9ppCYx-imsMCm-aTLGd-89kLY3-thSYVq-fwNVPR-bHUxaM-coHq7y-p94Hno-b1zcbx-eWEayx-9NVySs-6ZCuqJ-8KkLvg-4t1jaP-6oRj3w-a5pubj-sEjbu-f8m2Ep-b4a6Tp-avi7cQ-NiWYb1-8gP8RT-ynsjTC-8SRYxh-bEZf6F-4j3cDs-8RckCa-btfwc8-26yPwFS-dum4pB-fmB7EK-fmRj6A-dum6Pt-durwYy-a6Us6S-dum5GF-o5gB9G-dukZ1F-bVskY4-durnC-2VR94G-9Bxqt2-HomApm-59EcX5-o1hDH-3PpgsH-bkGXMX-ah82H8-cJDLE
248	S-18	西班牙小菜 Tapas	© Pix3853	https://pixabay.com/zh/lobby-lounge-tapas-happy-hour-2262348/
248	S-19	西班牙鐵板紅蝦 Gambas a la plancha	© jlastras	https://commons.wikimedia.org/wiki/File:Gambas_rojas.jpg
250	S-20	巴塞隆納公主飯店 3	© Zarateman	https://commons.wikimedia.org/wiki/File:Barcelona_-_Hotel_Barcelona_Princess_08.jpg

國家圖書館出版品預行編目(CIP)資料

Yuri!!! on ICE最終研究：冰下的萬物論 /
Yuri!!! on ICE研究會編著.
-- 初版. -- 新北市：繪虹企業, 2018.07
　面；　公分
ISBN 978-986-95859-3-4(平裝)

1.動漫 2.讀物研究

956.6　　　　　　　　　　106024662

Yuri!!! on ICE最終研究：冰下的萬物論

作者／Yuri!!! on ICE研究會
主編／林巧玲
編輯／張郁欣
企畫編輯／由美
美術編輯／張添威、菩薩蠻數位文化有限公司
封面／亞樂設計
插圖繪製／王楨、涂巧琳
企劃／大風文化
出版發行／繪虹企業股份有限公司
發行人／張英利
電話／（02）2218-0701
傳真／（02）2218-0704
E-Mail／rphsale@gmail.com
Facebook／大風文化
https://www.facebook.com/rainbow.whirlwind
地址／231臺灣新北市新店區中正路499號4樓

香港地區總經銷／豐達出版發行有限公司
電話／(852) 2172-6533
傳真／(852) 2172-4355
地址／香港柴灣永泰道70號柴灣工業城2期1805室

初版一刷／2018年7月
定價／新台幣450元

看ユーリ!!! on ICE羨慕欲動了嗎？

想試試在冰上滑冰的競速快感嗎？

滑冰就來土城冰宮吧—

ICE RINK
ICE RINK

酷冰
Frozone

新北市唯一符合國際標準的冰上曲棍球場。
提供冰上曲棍球、花式滑冰訓練及休閒溜冰的最佳去處。

let's go

快來土城體驗
這項特別的運動吧。

館內可容納200人，提供護具冰鞋租借。　入場可遊玩3小時加贈1小時(含緩衝、穿脫護具、洗冰時間)

新北市土城國民運動中心
New Taipei City Tu-Cheng Civil Sports Center

酷冰
FroZone

持本書至土城運動中心酷冰粉絲頁打卡並tag兩位朋友，
即獲得可現場購票折價30元的優惠，每本書限一次，
有效期限至：2018.12.31